鉛筆畫新手的第一本書
3個步驟、81個範例
教你學會用鉛筆畫各種主題

The Art of Basic Drawing:
Discover simple step-by-step techniques
for drawing a wide variety of subjects in pencil

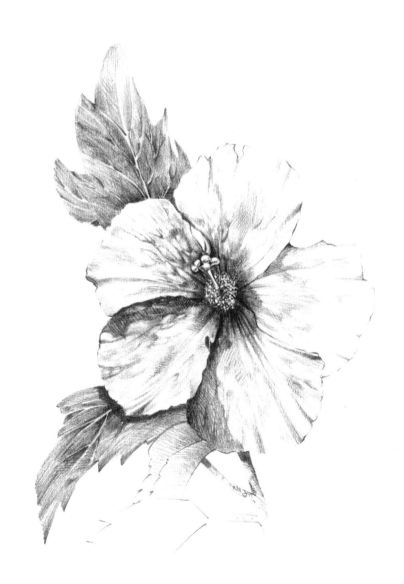

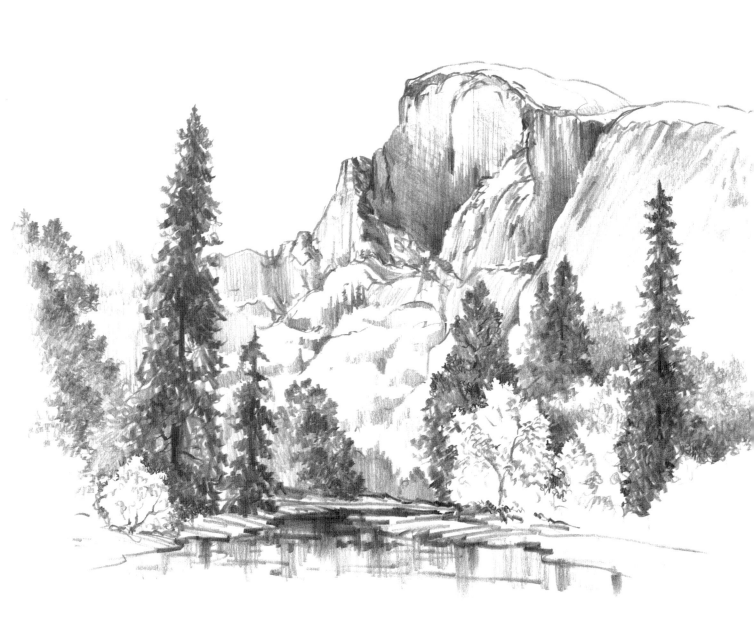

目錄

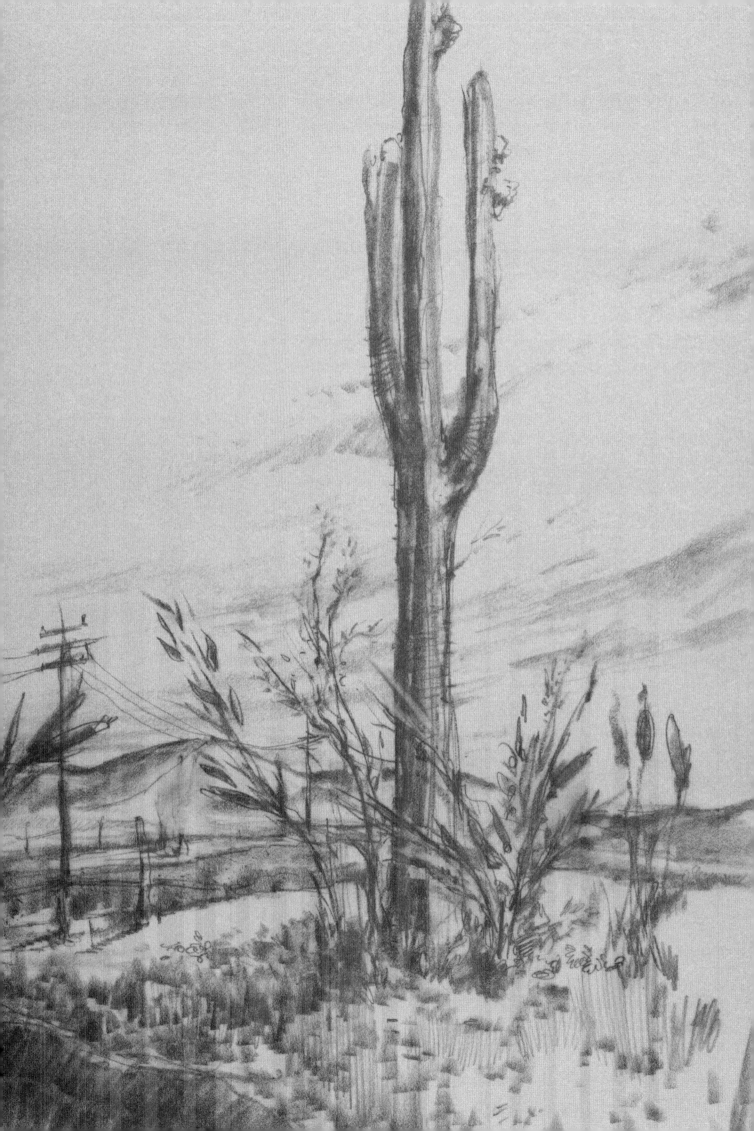

基礎入門

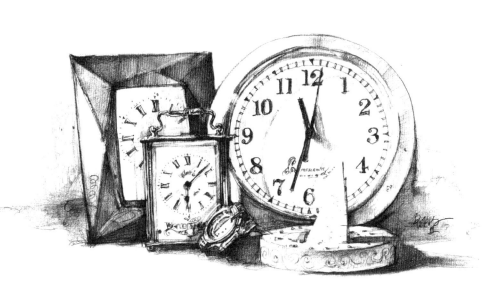

鉛筆畫這項歷史悠久的藝術，雖説是所有視覺藝術的基礎，但其自身便具有美感。從簡單的輪廓線圖，到完成度高、明暗層次豐富、構圖完整的作品皆可納入鉛筆畫的範疇，範圍之廣，令人驚嘆。本書的內容擷取自華特‧佛斯特出版社《怎麼畫畫》（How to Draw and Paint）系列中最受歡迎的單元。由於參與本書的優秀藝術家都有自己的畫畫方式，因此讀者可以從他們獨特的風格學到數不盡的寶貴經驗。跟著本書來學習畫各種題材與技法，相信讀者會找到自己所需要的啟發和靈感。現在就找枝筆，開始來練習畫吧！

用具與材料

鉛筆畫不僅好玩，它本身也是一項重要的藝術形式。即便只是把自己的名字寫出來或印出來，也算是一種畫！把單純的線條組織起來，就能畫出形狀，如果再勾勒完整一些，加上明暗深淺與光影，畫面就會呈現立體感，看起來很逼真。鉛筆畫最棒的就是不論在哪裡都能畫，而且材料便宜。不過，有道是「一分錢一分貨」，所以只要可以負擔，還是選品質好一點的用品，有機會就再用更好的產品。雖然能用筆畫上的東西都可以拿來畫，但你肯定還是會希望自己的作品能長久保存，不隨時間褪色吧。以下介紹一些材料，讓你有個好的開始。

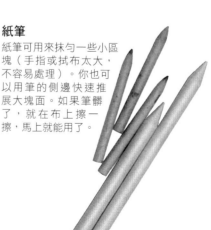

速寫簿

這種簡單裝訂的畫圖本有各種尺寸、紙質、磅數，裝訂方式也很多樣。速寫簿特別適合素描或戶外寫生。你可以在畫室裡用大本的速寫簿先畫出草圖，或者旅行時帶一本小速寫簿，隨手畫看到的景物。紙質方面，從無紋路到中顆粒（顆粒一般稱「牙印」）範圍的紙，是比較理想的選擇。

工作枱

最好可以在光線充足的地方放個工作枱，而且要有夠大的空間畫畫、擺畫具。若能空出一個房間放畫架、繪圖桌、裝設軌道燈，那就更理想。不過，其實你真正只需要一個靠窗、能照到自然光的地方。如果在晚上畫畫，你可以用光線較柔和的黃光燈泡搭配冷白色的日光燈，如此就能同時擁有溫暖的黃光和偏冷的藍光了。

畫紙

定稿作品最好畫在單張畫紙上。紙質從平滑（平板、熱壓處理）、中顆粒（冷壓處理）、粗顆粒，到極粗都有。冷壓紙的種類最多，紙面的粗細程度中等、又不完全光滑，適合施展各種繪畫技巧。

畫畫用橡皮擦

畫鉛筆畫的人不能沒有軟橡皮擦。你可以把軟橡皮擦捏成一小塊、搓成尖角，擦掉小區域裡的線條。塑膠橡皮擦適合用在大範圍，可完全擦掉鉛筆痕跡。除非擦得太用力，不然這兩種橡皮擦都不會損傷紙面。

紙筆

紙筆可用來抹勻一些小區塊（手指或拭布太大，不容易處理）。你也可以用筆的側邊快速推展大塊面。如果筆髒了，就在布上擦一擦，馬上就能用了。

炭筆專用紙

炭筆用紙和畫板也有多種材質可以選擇。有些紙的表面塗布很細，可以加強畫作的紋理與質地。炭筆用紙則有好幾種顏色，能使畫面深淺更分明、更吸睛。

美工刀

美工刀（或稱「筆刀」）可用來切割畫紙或紙板，也能用來削鉛筆（請見第7頁）。刀片的形狀和尺寸很多，更換方便；不過使用時請小心，美工刀可是和解剖刀一樣鋒利！

基本用具

你不需要準備一大堆用具才開始作畫。剛開始只要一枝2B或HB鉛筆、削鉛筆機、一塊橡皮擦和一張紙（任何材質皆可）就行了。其他型號的鉛筆、炭筆、紙筆等用具以後再買即可。買鉛筆的時候，注意一下筆身標示的字母和數字，這兩個記號代表筆芯的軟硬度。B系列的筆頭比H系列軟，能畫出顏色較深的線條。HB的硬度介於兩者之間，用途最廣，也很適合初學者使用。右圖是幾種常用的畫筆、以及它們畫出來的線條。之後你要買其他鉛筆時，可以用不同力道畫一下各種不同的點，看看效果如何。工具用得越順手，就會畫得越好！

添購配備

除非你已經有繪圖桌了，不然你大概會想買塊畫板吧。不用買太貴的，只要尺寸夠大、可以容納整張畫紙就行了。建議你買有提把的畫板，尤其是你想去戶外寫生的話，提把能讓你輕鬆隨身攜帶。

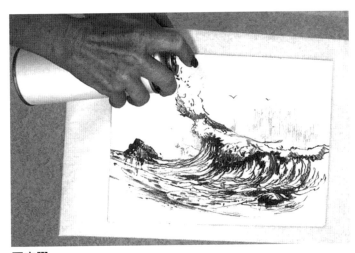

固定膠

固定膠能「固定」畫作，保護畫面不會「糊掉」。有些藝術家不喜歡替鉛筆畫上固定膠，因為噴膠會使原本較淡的陰影區塊變深，減弱細膩的明暗層次。不過炭筆畫專用噴膠的固定效果相當好。固定膠有噴霧罐裝和一般瓶裝兩種（瓶裝的需要另外準備噴嘴）。噴霧罐裝的固定膠用起來比較方便，噴出的顆粒很細，也較能均勻覆蓋畫面。

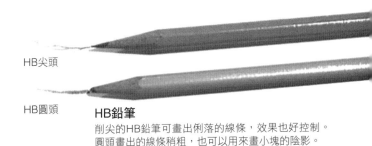

HB尖頭

HB圓頭

HB鉛筆

削尖的HB鉛筆可畫出俐落的線條，效果也好控制。圓頭畫出的線條稍粗，也可以用來畫小塊的陰影。

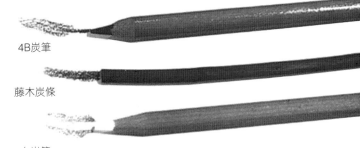

4B扁頭

速寫用扁頭

扁頭鉛筆

用尖銳的4B扁頭鉛筆可以畫出較寬的線條。筆身較粗的速寫用扁頭鉛筆非常適合畫大區塊的陰影，而尖銳的筆頭則可畫出較細的線條。

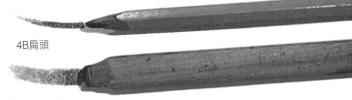

4B炭筆

藤木炭條

白炭筆

炭筆

4B炭筆質地較軟，畫出來的線條較深。天然藤木炭條比炭筆更軟、更易碎，容易在紙上留下痕跡。有些藝術家會用白炭筆調色，或者畫亮點的區塊。

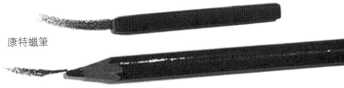

康特蠟筆

康特鉛筆

康特筆

康特蠟筆或鉛筆是以極細的高嶺土（黏土）做的。過去只有黑、白、紅和血紅四色，但現在已有更多顏色。康特筆是水性筆，所以可以用水彩筆或拭布沾水調色。

工欲善其事，必先利其器

美工刀

美工刀比一般削鉛筆機更能削出不同的筆頭，例如鑿頭（似雕刻刀）、鈍頭或扁頭。稍微斜斜地拿著刀子，刀貼近筆尖前，並且朝外（遠離身體的方向）削。每次削去一點點木頭和筆芯就好。

砂紙

你可以用砂紙快速磨出想要的筆尖，也能磨掉少許木頭。砂紙表面的顆粒越細，越容易磨出想要的尖銳度。使用砂紙時記得轉動筆身，以保持筆尖外形勻稱。

粗面紙

以砂紙磨利筆尖後，還可以用粗面紙把筆尖磨得更平順。這樣也可以磨出極細的筆尖來畫小細節。提醒一下，磨筆時要徐徐轉動筆身，確保筆芯均勻磨尖。

透視法

鉛筆畫其實很簡單,就是把看到的形狀和物體畫出來就對了。隨意、自由地勾勒輪廓即可,如果覺得形狀怪怪的,可以用以下的透視法來修正。雖然畫的時候並不需要那麼嚴格遵守幾何透視的原理,不過,若為了呈現逼真的效果,還是大致依循透視法的原則來畫。

唯有不斷的練習,才能精進繪畫技巧,磨練手眼協調能力。把看到的東西都畫下來,不失為一個練習的好辦法,而且要畫在同一本速寫簿上,才能看出有沒有進步。(第12頁會進一步教你怎麼速寫和利用速寫簿。)我們先用以下幾個圖例來介紹透視法的基本原則。請從「單點透視法」開始。

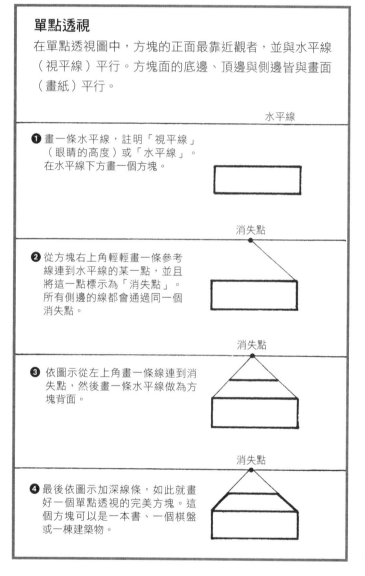

單點透視

在單點透視圖中,方塊的正面最靠近觀者,並與水平線(視平線)平行。方塊面的底邊、頂邊與側邊皆與畫面(畫紙)平行。

❶ 畫一條水平線,註明「視平線」(眼睛的高度)或「水平線」。在水平線下方畫一個方塊。

❷ 從方塊右上角輕輕畫一條參考線連到水平線的某一點,並且將這一點標示為「消失點」。所有側邊的線都會通過同一個消失點。

❸ 依圖示從左上角畫一條線連到消失點,然後畫一條水平線做為方塊背面。

❹ 最後依圖示加深線條,如此就畫好一個單點透視的完美方塊。這個方塊可以是一本書、一個棋盤或一棟建築物。

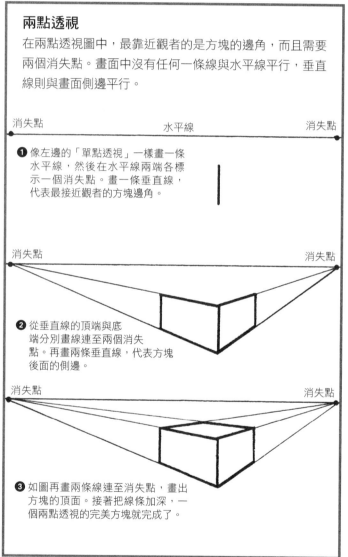

兩點透視

在兩點透視圖中,最靠近觀者的是方塊的邊角,而且需要兩個消失點。畫面中沒有任何一條線與水平線平行,垂直線則與畫面側邊平行。

❶ 像左邊的「單點透視」一樣畫一條水平線,然後在水平線兩端各標示一個消失點。畫一條垂直線,代表最接近觀者的方塊邊角。

❷ 從垂直線的頂端與底端分別畫線連至兩個消失點。再畫兩條垂直線,代表方塊後面的側邊。

❸ 如圖再畫兩條線連至消失點,畫出方塊的頂面。接著把線條加深,一個兩點透視的完美方塊就完成了。

找出屋頂頂點的正確位置和角度

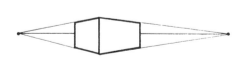

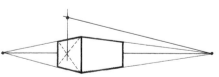

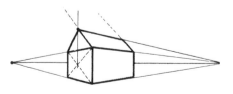

❶ 利用兩點透視畫好一個方塊。

❷ 用兩條對角線找出正面的中心點,向上畫一條穿過中心點的垂直線。在垂直線上標記屋頂高度。

❸ 用右邊的消失點畫一條線,標示屋頂的角度,然後再畫出屋頂背側。屋頂斜邊的兩條線最終會在空中某處交會,此為第三個消失點。

基本形狀

有四個基本形狀是你應該要會畫的：立方體、圓柱體、錐體和球體。任何複雜的構圖一開始都可以先畫出基本形狀，做為基準。以下是這些基本形狀的簡單畫法。

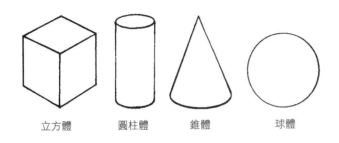

立方體　　　圓柱體　　　錐體　　　球體

利用陰影表現立體感

從正面看形狀時，若要創造出立體感，就得加上陰影呈現明暗深淺。陰影可以創造出色調層次，讓形體看起來完整，有立體感。下圖顯示錐體、圓柱體和球體的平面與加上陰影、表現立體感的不同效果。

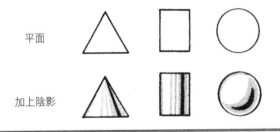

平面

加上陰影

橢圓

橢圓形就是從某一個角度看過去的圓形。假如我們不是從正面看一個圓形，圓形就會因為前縮的關係，看起來是橢圓形。橢圓的軸心位置是不會改變的，畫的時候，這條中心線應該會直直穿過橢圓形的兩個頂點。而橢圓形的高度永遠等於圓形的直徑。以下是銅板旋轉時可能見到的幾個連續面。

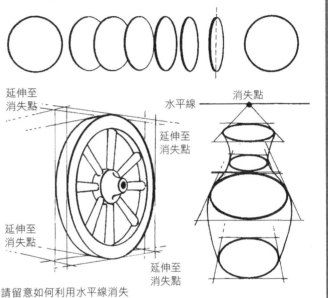

請留意如何利用水平線消失點畫出橢圓形的平面

前縮法

根據韋氏辭典的定義，「前縮法」是指依透視原則，畫形體的線條時，要畫得比實際線條稍短，以在視覺上呈現合理的相對比例。以下是幾個練習畫前縮法的圖例。

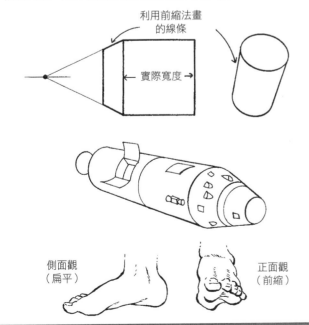

利用前縮法畫的線條

實際寬度

側面觀
（扁平）

正面觀
（前縮）

投影

如果光源只有一個（例如太陽），畫面中所有陰影都是由這個單一光源投射而來。因此所有陰影都是從同一個消失點延伸出來，而這個消失點的位置就在光源正下方，不論這個消失點是在畫面的水平線上，或者更前方。陰影必須跟物體的位置處於同一平面，也必須與它們所投射的物體輪廓接近。

光是直線進行的。當光線碰到物體，物體會阻擋光線前進、形成與這個物體形狀有關的陰影。下圖示範了如何根據光源的形狀與高度，正確畫出陰影的形狀和長度。

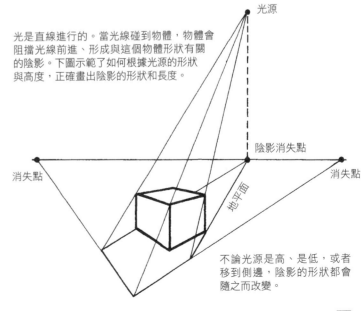

光源

陰影消失點

消失點

地平面

消失點

不論光源是高、是低，或者移到側邊，陰影的形狀都會隨之而改變。

熱身

畫畫的關鍵其實就是觀察。如果你能看著眼前的物體，並且看見它真正的模樣，那麼你幾乎已經成功一半了，剩下就只是技巧和練習而已。你可以先從一些基本的立體形狀開始練習畫，例如球形、圓柱、立方體和錐體。（可參考第16頁，練習畫更多基本形狀和對應的形體。）你可以在家附近找幾樣東西來練習畫，或者照著本頁這些範例來畫。對了，你也可以拿描圖紙放在圖上，直接臨摹；別擔心，這不是剽竊，這是最好的練習。

輕鬆下筆

先斜握著筆，不要抓太緊（握筆姿勢請見第16頁），然後用整隻手臂，不是只有手腕，隨意在紙上畫圈圈，一直畫一直畫，只要感覺握著筆、讓手臂自由揮灑就行了。（如果你只動手和手腕，畫出來的線條會很僵硬，或顯得很勉強。）隨便找張廢紙，練習輕鬆地移動手臂、轉動肩膀，隨意地畫線條。記得筆不要抓太緊，這樣手才不會痠或僵硬，而能夠大膽流暢地畫出線條。接下來請開始隨興塗畫，隨便畫一些簡單的圖形，別擔心畫得不夠完美。往後你隨時有機會可以修飾。

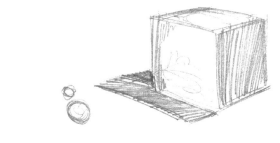

大略畫出輪廓

輕輕畫幾個不同物體的輪廓形狀，簡單畫出陰影的區塊。另外，仔細觀察這幾個物體投射的陰影形狀，然後用最深的線條畫。試試用各種型號的鉛筆（H、HB、2B）來畫，並且改變下筆的力道，看看能畫出哪些不同的線條。

畫出簡單構圖

先從簡單的靜物開始，練習勾勒各種形狀（第二章會更深入介紹靜物畫法）。找一些大小、高低、或方、圓等不同尺寸與形狀的物體，然後花點心思組合一下。接著用削尖的HB鉛筆畫輪廓：記得要用整隻手臂畫，而且動作要快，這樣你才不會放不開，拘泥在細部上。越常這樣練習，你的眼睛就越快學會觀察到真實的圖像。

抓比例

在開始畫每樣東西之前，請先確定你抓對比例。像這樣隨興作畫，其實很容易忽略不同大小物品之間的比例關係。你可以先畫幾條參考線標示每樣物體的高度，然後盡量畫在這些參考線的範圍裡。

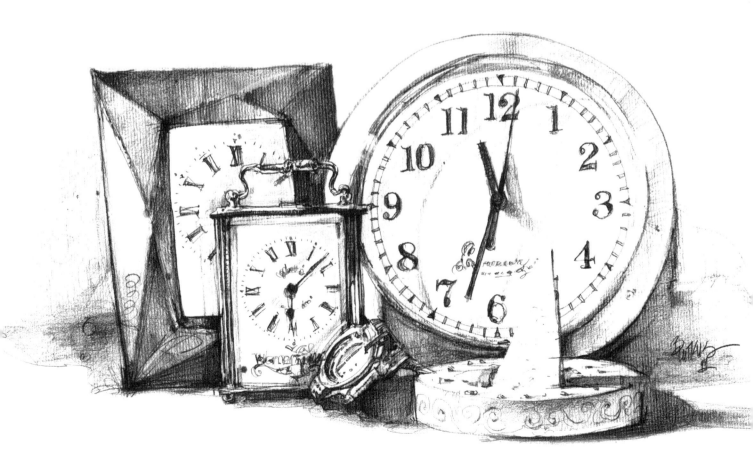

完成

你可以用一些長方形和圓形大略畫出這幾樣物體的輪廓，然後仔細修飾，擦掉剛開始畫的參考線。

從速寫開始

速寫是快速捕捉主題圖像的好方法。搭配使用各種鉛筆和技法，就能飛快記下各式各樣的形狀、質地、情境或動作。例如，深而粗的線條可以表現力量與穩定感，輕如羽毛的線條可以傳達精巧細緻的感覺，流動的長線條則可以表現移動的瞬間（以下的範例是一些常見的速寫技法）。有些藝術家會先仔細畫一張速寫，做為之後畫另一幅完成度更高的作品參考；不過隨興速寫其實是很有用的畫畫練習，也是藝術家表現創意的一種方式（看本書的示範圖就知道了）。建議你多嘗試不同的速寫筆觸和風格。每多練習一回，你下筆的速度就越快，也越熟練。

把印象記錄下來

以下是一些可能會在藝術家速寫簿裡看到的速寫。除了畫眼前吸引人的景物，也可以一併記錄當時的心情、顏色、光線和時間，凡是有助於將來回想的任何事情都可。最好隨時攜帶鉛筆和速寫簿，因為你永遠不知道何時會遇見想畫下來的美麗風景。

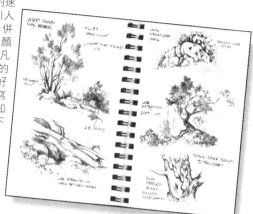

畫圓圈

如右圖所示，簡略的圓圈線條可以快速記下簡單的物體形狀，或構想出靜物的位置。只要畫出物體的基本形狀，再勾勒出物體所產生的陰影就好。總之這個階段別花太多心思在細部描繪上。跟最右邊速寫簿上的圖比起來，左邊的線條顯得非常隨興。

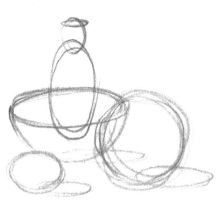

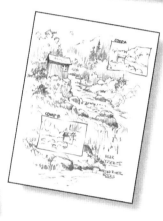

隨意塗畫

像雲、樹木或岩石這種常見的形狀也很適合用隨意塗畫的方式來畫。你可以用筆尖較粗、筆芯較軟的 B 系列鉛筆先畫雲的輪廓，然後筆尖幾乎不離紙面、以塗畫方式大致畫陰影的部分。注意，這種技法可以非常有效地表現雲朵蓬鬆、輕飄飄的特質。

大膽的粗黑線條

這種畫法主要用來表現粗糙的質地和很深的陰影，所以非常適合畫葉子、毛髮或動物的被毛。以右圖為例，你可以用 2B 鉛筆側邊，以不同的力道和角度，畫出不同的明暗層次和不同粗細的線條，這樣就能畫出灌木叢那種厚實、粗糙的逼真感。

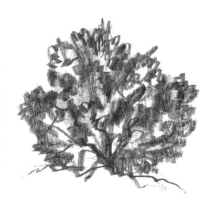

用速寫做參考

上圖即是用簡單速寫做參考而進一步畫出來的圖。先用簡略的圓形畫出花朵的大致形狀，線條要畫得輕柔，如此才能表現花朵細緻的特質。然後依這個速寫圖，完整畫出花朵。

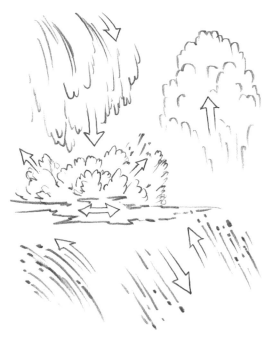

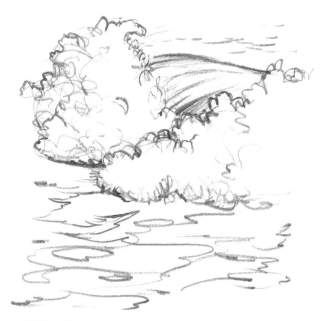

傳達動感

要畫出動感，你必須欺騙觀者的眼睛，讓主題看起來好像真的在上下左右移動。以上圖為例，箭頭代表移動方向，但實際畫的時候，下筆方向要反過來。剛開始下筆力道要重，畫到尾端時要提起筆尖，讓線條越來越細。仔細觀察這些線條是如何傳遞水花往上、往下，還有煙霧升起、翻騰的感覺。

浪花拍岸

先快速勾勒出浪花輪廓，用長而流動的線條，畫出浪頭飛躍的弧線，然後用塗畫的線條，畫出水花和浮沫任意四濺。如上面左圖的示範，下筆方向必須與波浪移動的方向相反，逐漸收筆。還有，你可以在前景加一些彎彎曲曲的線條，描繪海水湧上又退去時那緩慢的水流。

焦點放在負空間

有時候，畫主題體周圍的空間比描繪主題本身要容易得多。在主題周圍、與主題之間的空間稱為「負空間」（主題本身佔據的空間則稱為「正空間」）。如果主題本身太複雜，或者不容易「看清楚」，你可以嘗試把焦點放在周圍的負空間上。剛開始可能不容易領會，但只要瞇起眼睛、讓細節變模糊，你就只會看見負空間與正空間了。

負空間畫好之後，你會發現，主題本身的輪廓也同時浮現。以下兩張圖簡單示範如何畫負空間。隨便選幾樣家裡的物品擺在一起，或者出門找找有沒有樹林或建築物，然後試著畫負空間，看看主題如何神奇地從背景浮現出來！

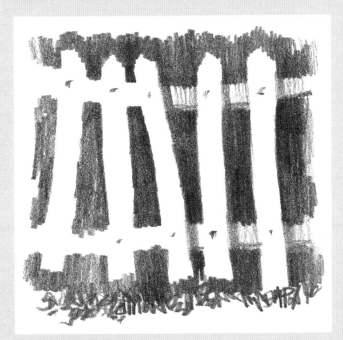

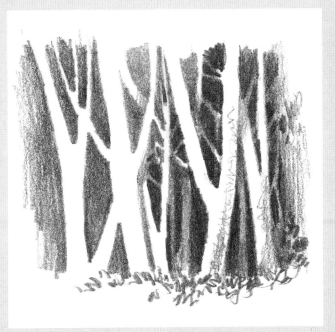

塗滿法

塗滿板條周圍的負空間，留出白色的柵欄。不要直接描繪柵欄，而是畫出柵欄周圍的形狀，再用軟筆芯的鉛筆塗滿。柵欄的形狀確定以後，再輕輕畫上明暗色調，修飾整張圖。

剪影法

這片樹林比柵欄複雜一點，不過如果以負空間來表現，難度會立刻大大降低。樹幹與樹枝之間的空隙形狀多變且不規則，反倒增添畫面的吸引力。

學會怎麼「看」

許多新手在畫畫的時候,並沒有好好觀看要畫的對象。他們畫的不是眼睛「真正看見」的,而是他們「認為」自己看見的。隨便畫某個你熟悉的東西,例如你的手,不要看著手,直接畫。很有可能你畫出來的手,跟你預期的完全不像,因為你畫的是你「以為」的手的樣子。所以你必須忘掉所有預設的想法,學著只畫你真正看到的景象(或是照片)。輪廓畫和動態速寫即是兩種鍛鍊眼力的好方法。

用鉛筆畫輪廓

輪廓畫是指先選定一個起點,從這一點開始畫你眼睛看到的形狀。因為畫的時候不能看著紙,所以這也是訓練你的手精準畫出眼睛看到的線條。常常練習這種輪廓畫,你會訝異自己捕捉物體形體的能力很厲害。

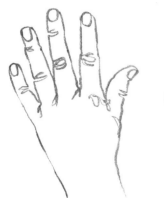
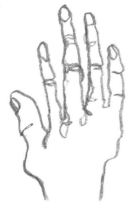

盲畫

上面左邊的輪廓畫是看著手畫的,只是偶爾看一下紙面。右圖是完全不看紙來畫,也就是所謂的「盲畫」。雖然有點變形,但顯然是手沒錯。盲畫是確保你真正只畫眼睛所見的最佳訓練法之一。

一筆畫

畫這個正在推手推車的人時,只要偶爾瞄一下紙面,確定線條沒有跑太遠就好,主要還是把注意力放在眼前的主題上,畫出眼睛所看到的輪廓。畫的時候,筆尖不要離開紙面,一筆到底,自由地迴旋、交錯。這個技法能非常有效地捕捉物體的輪廓。

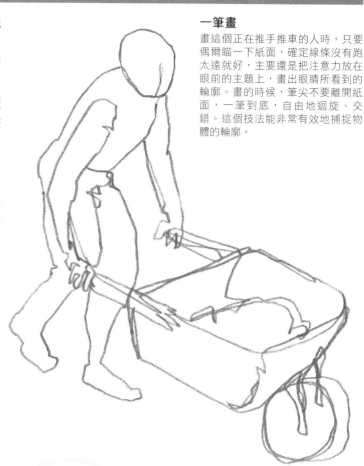

若想測試你的觀察技巧,可以先仔細地觀看一樣東西,然後閉上眼睛,試著憑記憶,讓你的手把心中的影像畫出來。

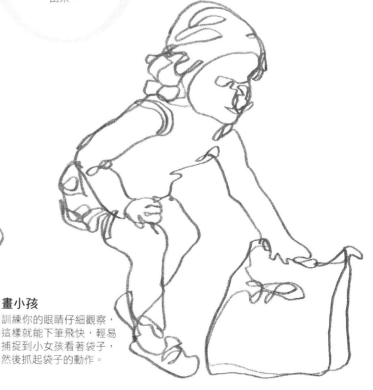

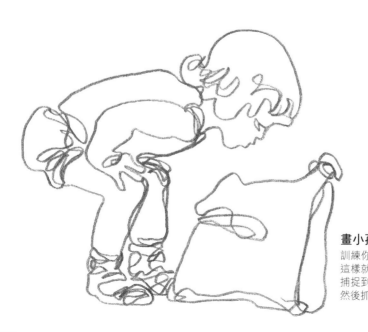

畫小孩

訓練你的眼睛仔細觀察,這樣就能下筆飛快,輕易捕捉到小女孩看著袋子,然後抓起袋子的動作。

姿勢與動作

還有一個方法能同時訓練眼睛和手：訓練眼睛看見物體基本元素、然後手快速記下。這個方法就是「動態速寫」。動態速寫不是在勾勒輪廓，而是記錄動作。先決定動作的軸心位置，從頭沿著脊椎到腿，畫出一條「動線軸」，然後以這條動線軸為中心，簡單描繪人物大致的外形。這種畫法非常適合用來練習畫移動中的人體，同時磨練你的觀察力。（第134～137頁有更多描繪人物在移動中的畫法。）

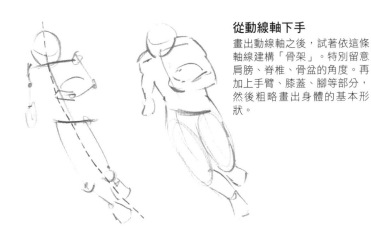

從動線軸下手

畫出動線軸之後，試著依這條軸線建構「骨架」。特別留意肩膀、脊椎、骨盆的角度。再加上手臂、膝蓋、腳等部分，然後粗略畫出身體的基本形狀。

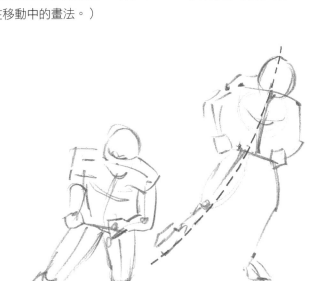

快速勾勒

要精準捕捉動作，每一筆都要畫得很快，不要想細節部分。如果想修改線條，不要停下來擦掉，直接畫上去就是了。

觀察重複動作

群體運動是練習動態速寫與觀察人體基本結構的絕佳機會。由於運動員會一直重複相同的動作，因此每個動作你都有機會仔細觀察，記在腦海裡夠久，然後正確畫出來。

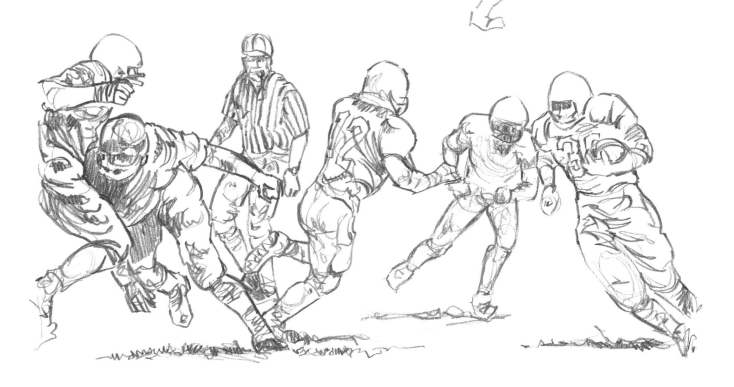

移動中的群體

完成一系列的動態速寫後，接下來就可以組合起來，變成一幅群體運動畫作，就像上面的圖一樣。

先畫基本形狀

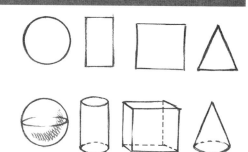

不管是什麼物體，只要分解成圓形、長方形、正方形和三角形等基本形狀，就可以畫出來。當畫出基本形狀的輪廓時，你便已經把主題的形狀畫出來了。不過，畫面還得有空間層次和立體感才行。就像我們在第9與第10頁學到的，與基本形狀相對應的形體是球體、圓柱體、立方體和錐體。舉例來說，球和葡萄柚就屬於球體，瓶罐和樹幹屬於圓柱體，盒子和大樓屬於立方體，松樹和漏斗則歸類為錐體。任何畫的第一個步驟就是把形狀勾勒出來，再畫出形體。這一步完成後，原則上就只是把線條組合起來，加以修飾，然後加上細部。

組合形狀

這裡示範如何從基本形狀開始畫。先把動線軸畫出來（參考第15頁），然後用簡單的橢圓形、圓形、長方形和三角形組合成小狗和小雞的外形。

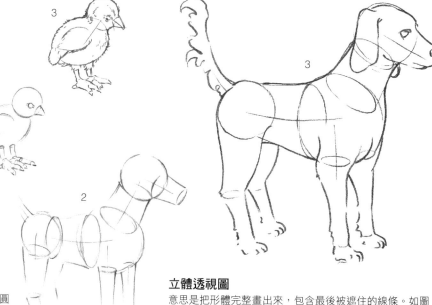

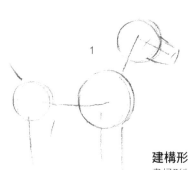

建構形體

畫好形狀以後，就可以用圓柱、球體、錐體來畫形體。注意，這裡的動物已經慢慢開始有立體感了。

立體透視圖

意思是把形體完整畫出來，包含最後被遮住的線條。如圖所示，畫好形狀之後，把小狗和小雞背部的線條也畫出來。儘管這部分不會出現在最後的完成圖中，卻能讓主題有立體感。最後稍加修飾輪廓，為毛絨絨的小雞添幾筆蓬鬆線條就完成了。

如何握筆

基本握法

這種姿勢能讓你自由移動手臂與手腕，畫出自然生動的速寫線條。這種握筆法也能讓你更容易運用筆尖和側邊，只要稍稍改變手和手臂的角度即可。

變化型

握住筆桿末端，這樣畫出來的線條，不論長短都很輕柔。此外，這種握法還能讓你更容易掌握明暗色調和質地。不妨在手掌下墊一張紙，以免弄髒畫面。

寫字式握法

寫字式握筆法是最常見的一種，因為這種握法最能掌握鉛筆，畫出微小的細部與精準的線條。下筆時，記得不要太用力壓筆尖，否則會在紙面上留下凹痕。另外，筆桿也別抓太緊，以免手痠。

觀察形狀和形體

現在，練習畫你身邊的物品，來訓練你的手和眼睛。先簡單擺幾樣物體（如11頁的圖或下圖所示），找出每樣東西的基本形狀。你也可以照著相片畫，或者把這一頁的示範圖影印下來。不要害怕練習畫結構複雜的物體，因為只要簡化成基本的形狀，不管什麼你都能畫！

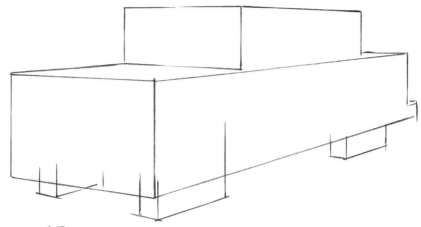

步驟一

先畫出正方形和圓形，然後在瓶子上下畫上橢圓形，並補上書本側面。注意整顆蘋果的形狀都要畫出來，不要只畫看得見的部分。這是另一個立體透視圖畫法的練習。

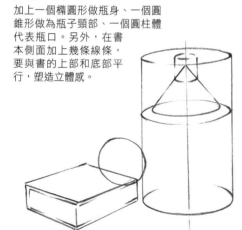

步驟一

如果從最基本的形狀開始畫，即使是像這輛結構複雜的福特老爺車也不難畫。首先，別管細節，只畫正方形和長方形。由於這些形狀都只是做為參考線，畫完就擦掉，所以輕輕畫上，不必擔心邊角畫得不對。

步驟二

加上一個橢圓形做瓶身、一個圓錐形做為瓶子頸部、一個圓柱體代表瓶口。另外，在書本側面加上幾條線條，要與書的上部和底部平行，塑造立體感。

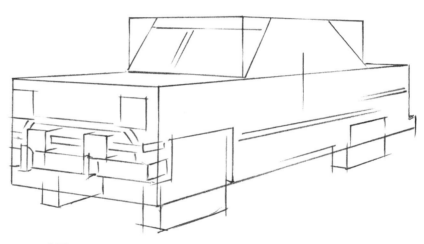

步驟二

用這些基本形狀做為參考線，畫上正方形、長方形做為頭燈、保險桿和水箱護罩。另外用斜線畫出擋風玻璃，再畫一些直線代表門把和車身細部。

步驟三

最後修飾瓶子和蘋果的輪廓線，將書背和書頁邊角的弧線畫出來，慢慢畫到滿意為止。然後，擦掉一開頭畫的參考線，這幅畫就完成了。

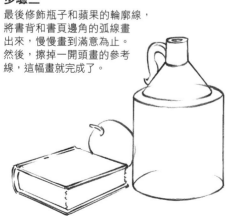

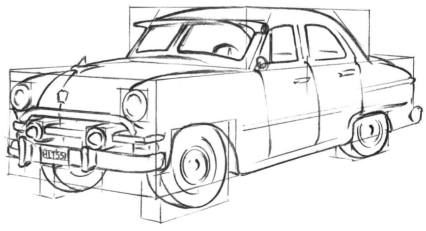

步驟三

車身主要的形狀和形體都畫好之後，開始將線條畫得圓弧、修飾細節，呈現出車子的外形。上面這張圖的參考線都還在，而等全部畫完後，最後一步就是把多餘的線條擦掉。

塑造形體

明暗色調比輪廓更能表現形體。明暗包括亮面、暗面以及明暗之間的漸層，三者構成立體感。鉛筆畫的明暗色調範圍從白、灰到全黑，也就是藉由這些明暗色調，平面的圖畫有了立體感。試著用明暗色調來塑造出形體，表現立體感。

加上陰影

把整串葡萄看成一群球體。不妨將陰影部分畫在整串葡萄的側邊（也就是光源的另一側），然後逐一畫上每顆葡萄投射在彼此的陰影，以及在桌面上的投影。

勾勒形狀

首先，輕輕畫出這塊三角形起司的基本形狀。

從高處側邊照射

從高處背後照射

從低處側邊照射

畫出明暗

這裡的光源從左邊照過來，所以投影落在右邊。在起司側面輕輕畫上中間色調，在光線照不到的凹洞畫上最深的陰影。

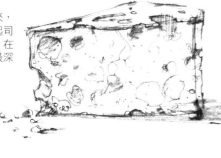

了解光與影

為了塑造立體感，你必須知道要在物體哪裡畫亮面、暗面與中間色調。這全都得視光源的位置在哪，而光線的角度、光源距離和強度會影響物體上的陰影，也會左右物體投射在其他表面的投影形狀。你不妨找幾個圓的和有棱有角的物體，打上強光，讓明暗差異更明顯、更清晰，然後練習畫形體與投影。

亮點

你可以直接以「留白」來表現畫面最亮的部分，也可以用橡皮擦輕輕挑出亮點擦掉，或者直接塗上白色顏料。

畫投影

投影是鉛筆畫很重要的一部分，原因有二：第一，投影可以把圖案「固定」，看起來不會像浮在半空中；第二，投影可以增加視覺效果，加強物體之間的連結。畫投影的時候，記得投影的形狀會隨光源及物體本身的形狀改變。以右圖為例，球體會在平滑表面上留下圓形或橢圓形的陰影（依光源角度而定）。此外，光源位置也會影響陰影的長度：光源越低，投影越長。

暗影

葡萄表皮的中間色調是用筆芯較軟的鉛筆側邊來畫。之後請逐漸加重力道，畫出最暗的部分；光線照到的部分則直接留白。

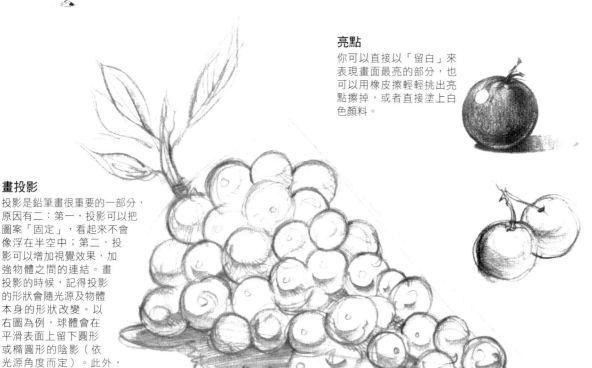

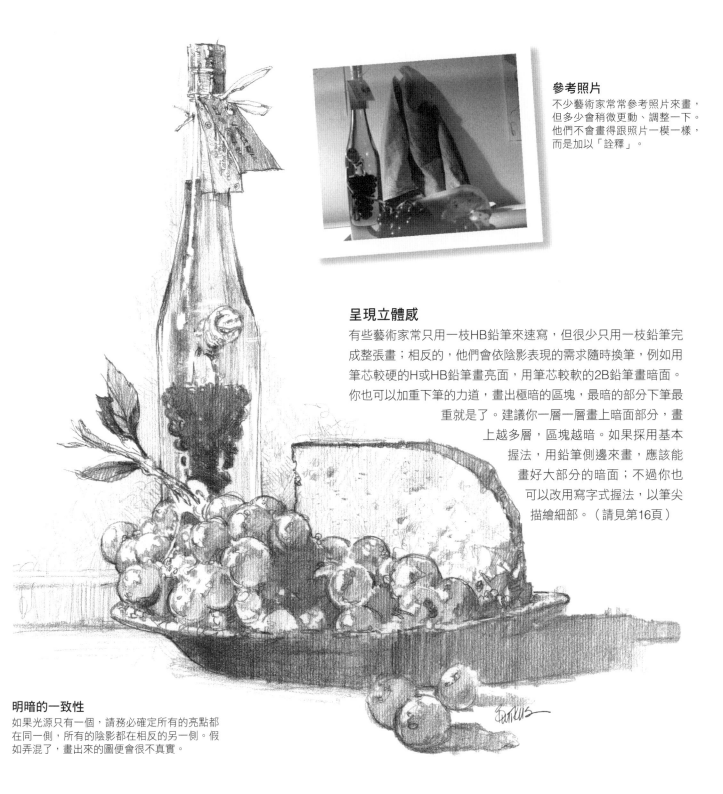

參考照片

不少藝術家常常參考照片來畫，
但多少會稍微更動、調整一下。
他們不會畫得跟照片一模一樣，
而是加以「詮釋」。

呈現立體感

有些藝術家常只用一枝HB鉛筆來速寫，但很少只用一枝鉛筆完
成整張畫；相反的，他們會依陰影表現的需求隨時換筆，例如用
筆芯較硬的H或HB鉛筆畫亮面，用筆芯較軟的2B鉛筆畫暗面。
你也可以加重下筆的力道，畫出極暗的區塊，最暗的部分下筆最
重就是了。建議你一層一層畫上暗面部分，畫
上越多層，區塊越暗。如果採用基本
握法，用鉛筆側邊來畫，應該能
畫好大部分的暗面；不過你也
可以改用寫字式握法，以筆尖
描繪細部。（請見第16頁）

明暗的一致性

如果光源只有一個，請務必確定所有的亮點都
在同一側，所有的陰影都在相反的另一側。假
如弄混了，畫出來的圖便會很不真實。

瞭解主題

快速畫完的速寫草圖，對於之後完成的作品，
其價值無可取代。你可以利用速寫嘗試取景、
設定比例尺寸、裁剪畫面，直至找到滿意的構
圖為止。這些速寫不管從哪方面來看都不會是
完成的作品，因此可以大膽地去畫。還有，不
必非得要照著速寫圖畫，因為速寫圖原本就是
會被改動的。

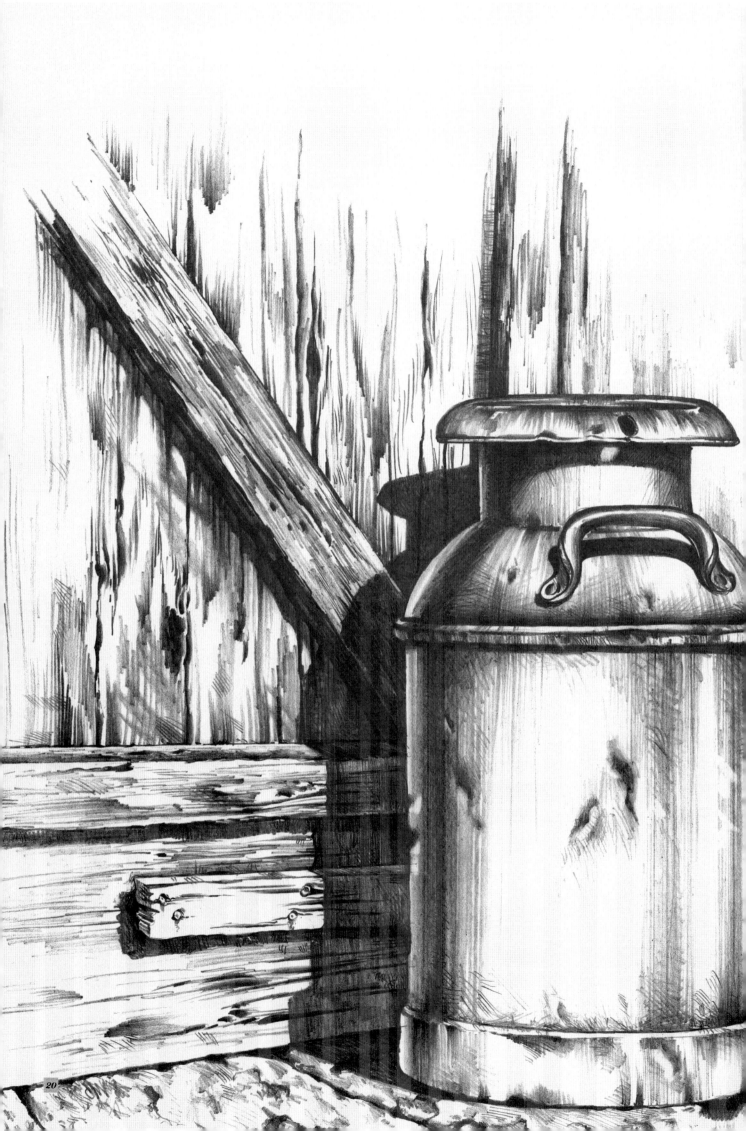

靜物畫

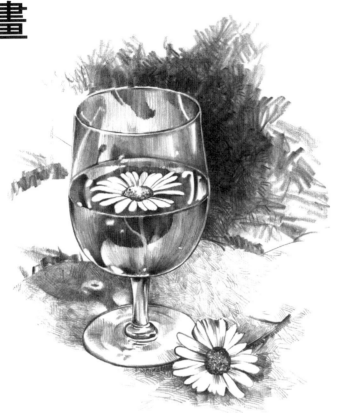

靜物畫讓我們有非常多機會學習與練習各種繪畫技巧，包括塑造形體、表現明暗、運用透視法等。傳統的靜物畫多半是描繪一組細心安排過的家居物品，譬如水果、蔬菜、器皿或陶器，這些物品有各種質地、尺寸和形狀，涵蓋範圍極廣。但你不必侷限於傳統靜物畫主題，不妨就用你的藝術感，發揮創意，找到自己想畫的！本章將帶領你先認識靜物畫的基本畫法，包括設計構圖、勾勒輪廓，然後介紹如何畫出空間層次感與質地等最後細部。

水果和堅果

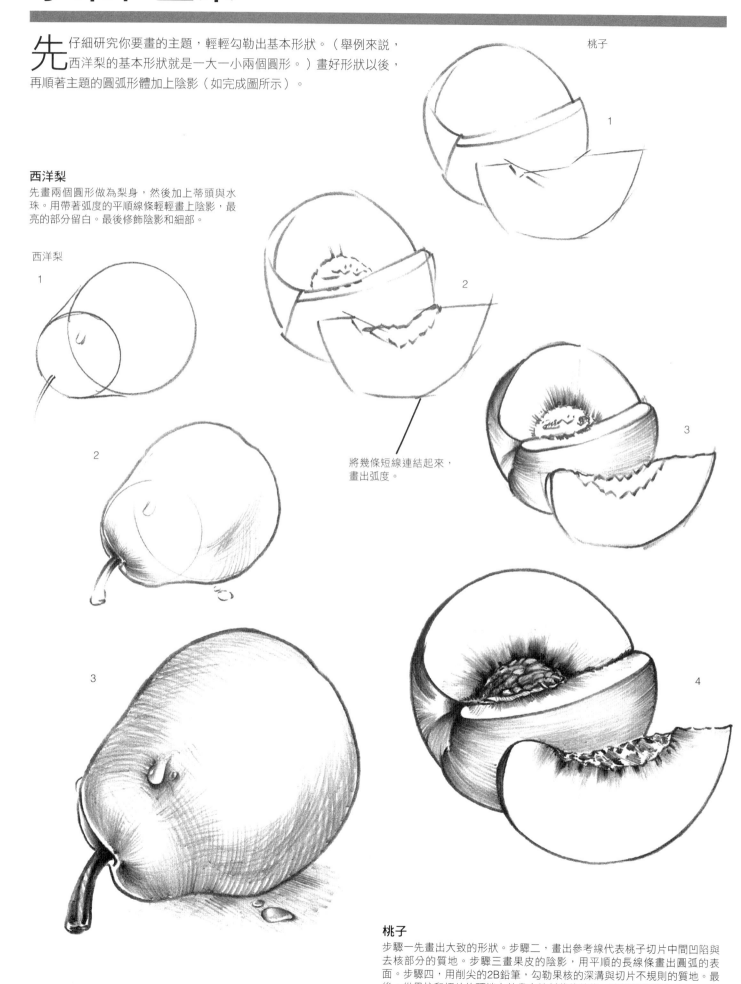

先 仔細研究你要畫的主題，輕輕勾勒出基本形狀。（舉例來說，西洋梨的基本形狀就是一大一小兩個圓形。）畫好形狀以後，再順著主題的圓弧形體加上陰影（如完成圖所示）。

桃子

西洋梨

先畫兩個圓形做為梨身，然後加上蒂頭與水珠。用帶著弧度的平順線條輕輕畫上陰影，最亮的部分留白。最後修飾陰影和細部。

西洋梨

1

2

將幾條短線連結起來，畫出弧度。

3

桃子

步驟一先畫出大致的形狀。步驟二，畫出參考線代表桃子切片中間凹陷與去核部分的質地。步驟三畫果皮的陰影，用平順的長線條畫出圓弧的表面。步驟四，用削尖的2B鉛筆，勾勒果核的深溝與切片不規則的質地。最後，從果核和切片的頂端向外畫出放射狀的線條，這樣就完成！

1

2

3

4

櫻桃

首先用一些短線條輕輕畫出圓形的櫻桃和蒂頭，接著把線條慢慢修成弧線，加上蒂頭的凹陷部分。步驟三，輕輕畫上陰影，直到畫出櫻桃表皮的光滑感為止。用軟橡皮擦的尖角，擦掉所有可能遮蓋亮點的陰影或污痕。接下來，用交錯的線條填滿暗面，下筆時請稍微改變線條的方向，以呈現光滑表面的立體感。

櫻桃

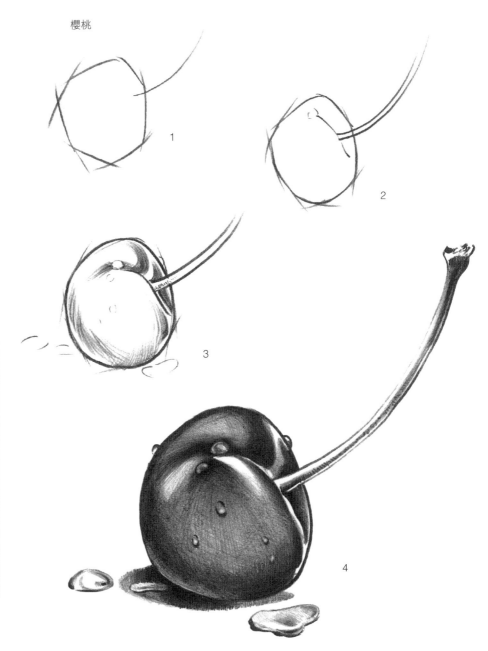

水珠的細部

依圖中的箭頭、順著櫻桃的輪廓，畫出果實的亮面與暗面。水珠的亮部以留白處理，然後再畫上水珠內部的暗面，記得色調要畫得柔和。

桌上水滴的細部

像畫櫻桃一樣，先用短線條簡單畫出水滴的形狀。輕輕畫上陰影，再用軟橡皮擦的尖角擦出亮點。

栗子

步驟一和二是用一個圓形和兩條相交的線條畫出栗子的錐形，步驟三則是加上幾條參考線做為栗子表面上的稜紋。然後用平順、均勻的線條從頂部畫到底部，來呈現栗子的光澤與立體感。最後在表皮加上幾個小點。投影部分要畫得最深最暗。

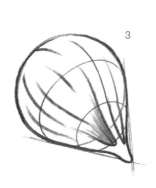
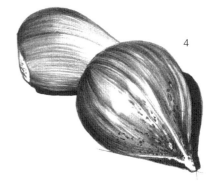

草莓

這張圖只用繪圖紙和一枝HB鉛筆就完成了。先照右圖步驟一和二勾出整個輪廓，然後依步驟三和四在草莓中間與底部輕輕畫上陰影，再在草莓表面加上一粒粒的草莓籽。畫好之後，在草莓籽的周圍畫上陰影。

1

2

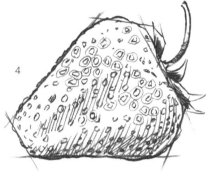

3

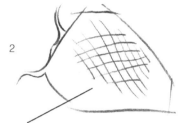

1

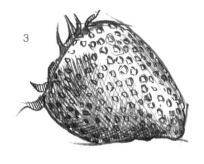

2

在草莓表面輕輕畫上格線。

畫參考線

在草莓表面畫上格子，就像要包住整個草莓一樣，如此能幫你確定草莓籽的位置，塑造立體感。

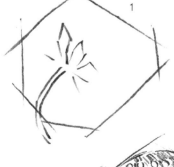

3

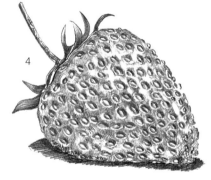

4

5

4

光影效果

你必須在草莓籽周圍正確畫出陰影，同時畫出亮面與暗面的小圓形區塊，這點很重要。另外也要畫出整顆草莓的亮點與陰影，才能逼真地呈現凹凸不平的表皮。

1

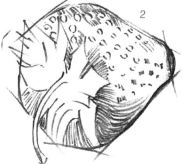

2

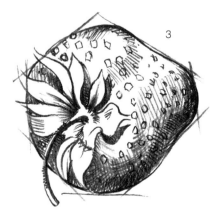

3

輕輕在草莓籽周圍畫圈圈，標出陰影部分。

鳳梨

多刺的鳳梨跟草莓一樣，表皮的圖案都很複雜。本頁範例是畫在繪圖紙上，用HB鉛筆畫出主要輪廓和淡淡的陰影，再換2B鉛筆畫深色區塊。

多拿幾種家裡的蔬菜水果來練習，把重點放在表現物體的各種質地，以及種籽、果肉及果皮的圖案。

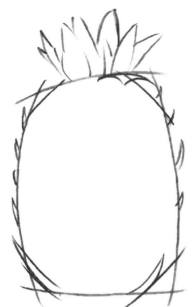

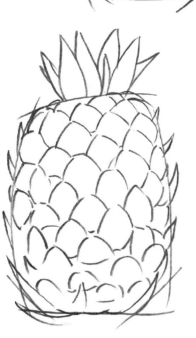

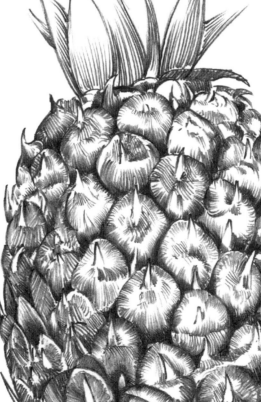

步驟分解

步驟一先畫出鳳梨的基本形狀，步驟二和三則是進一步描繪鳳梨表面的圖案。接下來用削尖的2B鉛筆，運用「畫線條與提筆尖」技法來畫表皮每個區塊不同角度的細微質地。先從邊緣開始往中心畫，停筆時提起筆尖。最後畫桌面的投影，要畫得比水果表面深、但平順，然後加上幾滴汁液，增加視覺效果。

松果

先比較一下超級繁複的松果表面圖案跟前頁的鳳梨、草莓。按照步驟一,用HB鉛筆輕輕畫出松果的位置。步驟二畫出樹幹與松針,然後在松果表面畫格線。

1

2

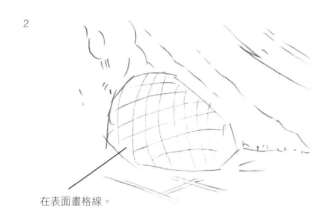

在表面畫格線。

3

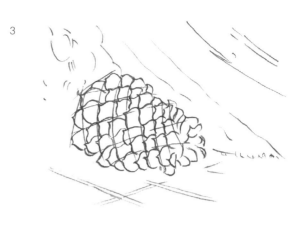

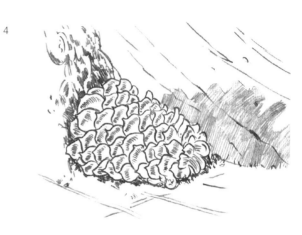

4

描繪細部

先勾勒出突起的鱗片外形,從尖端到底端,每一個鱗片的大小都不一樣。步驟四要開始畫松果與周圍景物的陰影。投影則要順著樹根的弧度畫。

5

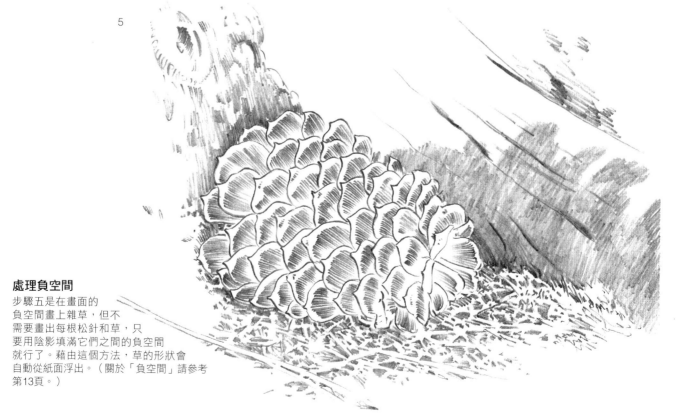

處理負空間

步驟五是在畫面的負空間畫上雜草,但不需要畫出每根松針和草,只要用陰影填滿它們之間的負空間就行了。藉由這個方法,草的形狀會自動從紙面浮出。(關於「負空間」請參考第13頁。)

細部畫法

樹幹的質地與參考線
要畫出樹皮和樹幹節瘤的坑洞，首先輕輕畫出質地形狀，等到畫得差不多了，再來畫陰影。

樹幹的陰影
短而粗的筆觸能畫出凹陷的感覺，長而平順的線條則可以吸引目光，製造出對比效果。適當結合這兩種線條，可以畫出樹皮的明暗色調與細部。

松果鱗片的陰影
一片一片畫出松果的鱗片，順著圖中箭頭的方向下筆。陰影的線條要盡可能畫得平順、緊密。

6

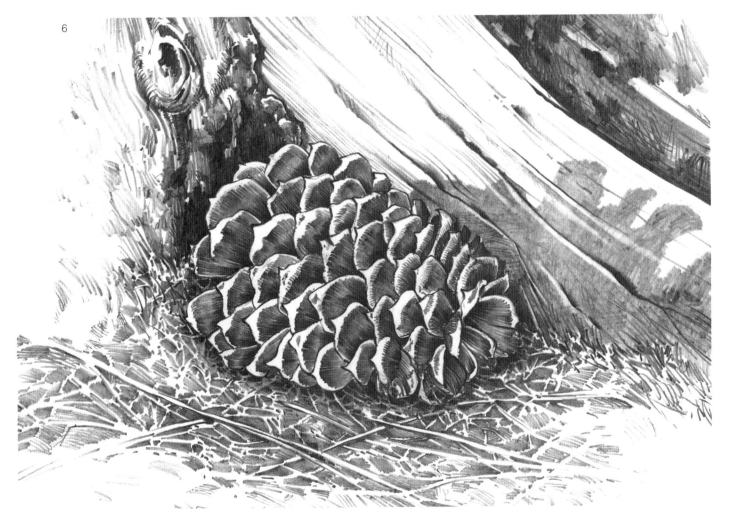

燭光

這張圖是用HB及2B鉛筆畫在繪圖紙上。將附玻璃罩的錫鑄燭台、油畫和畫筆在桌上擺好，然後快速勾勒，確定構圖（見步驟一）。

1

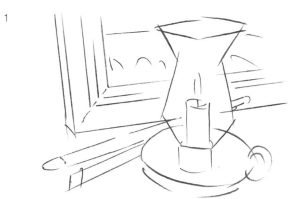

確定構圖

擺設靜物時，盡量調整到你滿意為止。如果是初學者，建議不要一次放太多東西，擺個三、五樣就好。

2

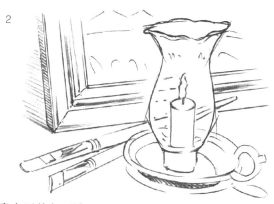

畫出形狀與形體

步驟二，畫出所有參考線，然後用重疊的柔和線條一層一層畫上陰影，如步驟三。要一層一層慢慢畫出暗面，而不是一次全畫上。

3

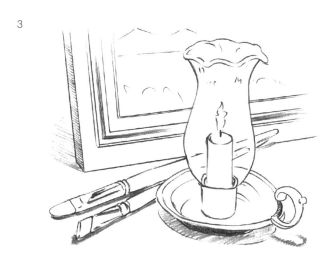

4

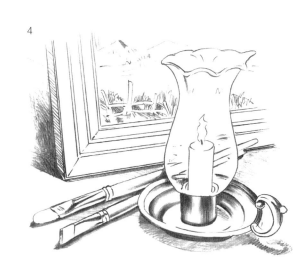

火焰的細部

蠟燭的火焰不難畫。首先勾出簡單的輪廓，陰影部分要畫得柔和，把最深的部分畫在燭芯。記得在蠟燭頂端留白，呈現火光的部分。

1　　2

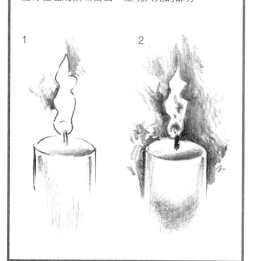

5

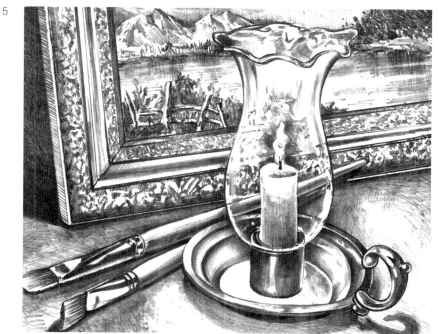

插花

多 練習一些不同的技巧，你就會精通各類畫法，運用自如。因此本頁的範例畫法跟上一頁不同，這回我們要用比較隨意的線條來畫。先用HB鉛筆打底，輕輕勾出花材與花盆的基本輪廓。

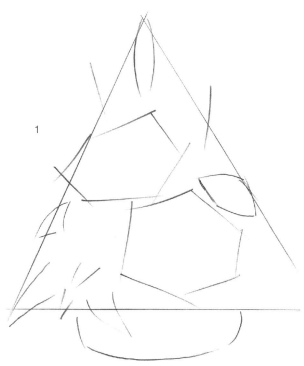

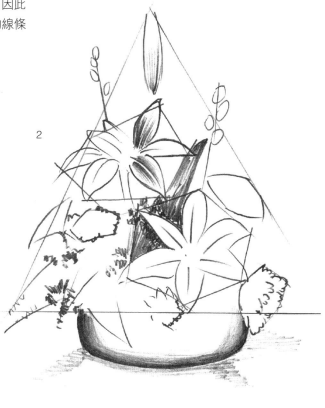

隨意的速寫

這張圖是以鬆散的速寫線條完成。有時候，這種風格比仔細描繪細部更吸引人！

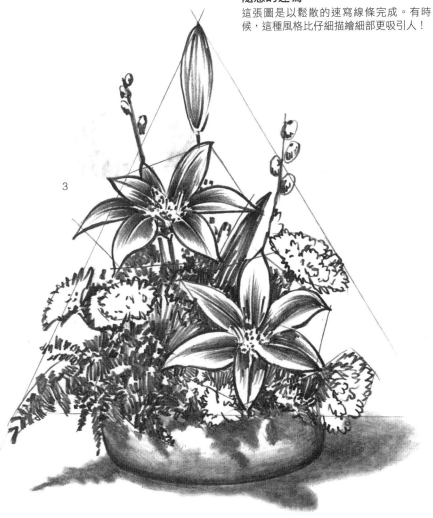

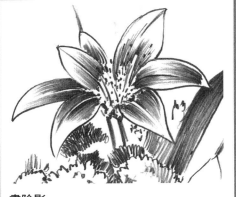

畫陰影

上圖示範了花瓣與葉片的陰影畫法。在這個階段，盡可能不要加入太多細部。

畫投影

如上圖細部所示，投影要畫得非常平順。先用HB鉛筆側邊畫出陰影，再用紙筆輕輕推勻。

玻璃杯與水

這張圖是畫在繪圖紙上。先用HB鉛筆畫好輪廓，再用2B鉛筆畫陰影。背景部分則可以用扁頭鉛筆來畫。

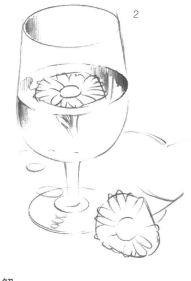

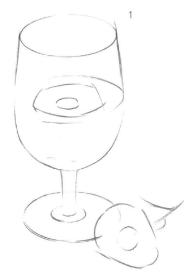

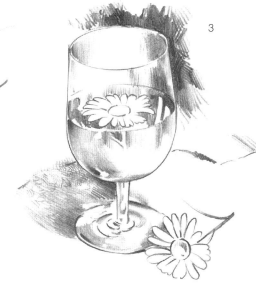

步驟分解

步驟一，先畫出玻璃杯、水與花的基本形狀。步驟二，加上細部，開始畫玻璃杯與水的陰影。不要急，慢慢畫，邊緣盡量保持乾淨。

處理背景

用扁頭鉛筆畫背景，要把背景畫得比投影再深一點。注意，要仔細畫投影中的光影形狀。

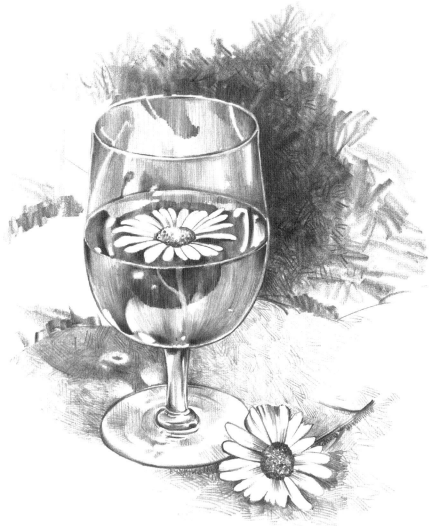

畫出亮點

參考下圖的箭頭方向畫陰影。記得盡可能保持紙面乾淨，才能呈現亮點部分。這些亮點有助於表現出光線射過玻璃杯的握柄，塑造玻璃透明的視覺效果。

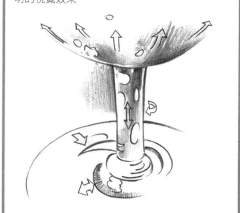

最後畫亮點與陰影

參考左邊的示範圖，畫完光影與明暗色調。假如不小心畫到本來該是亮點的部分，可用軟橡皮擦尖角擦乾淨。用削尖的HB與2B鉛筆加上最後的細部。

有水滴的玫瑰花

許多新手都覺得玫瑰花很難畫,不大敢嘗試。不過,畫玫瑰花就跟畫其他物體一樣,只要從基本形狀開始,一步步就能畫出。

1

畫出輪廓
用HB鉛筆,以一連串帶有稜角的線條,畫出玫瑰花和掉落的那片花瓣外形。輪廓要畫得淡淡的,免得之後還要費力擦掉或蓋掉。

2

畫完所有輪廓
繼續畫出玫瑰花內部的輪廓。記得要順著花瓣邊緣的稜角畫。

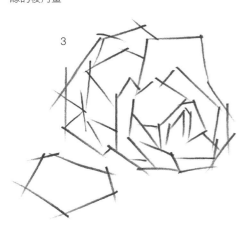

3

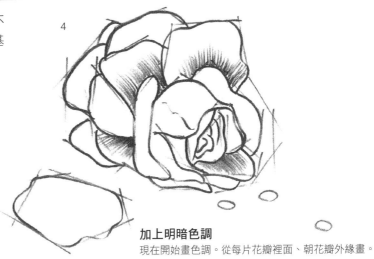

4

加上明暗色調
現在開始畫色調。從每片花瓣裡面、朝花瓣外緣畫。

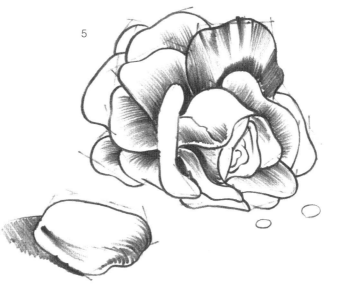

5

畫陰影
從花瓣外緣開始畫,一直畫到內側。這裡用了「畫線條與提筆尖」技法來畫。這個技巧是指線條畫到末端時越畫越淡。你只要在下筆時筆頭用力,畫到線條末端時再把筆尖提起來就行了。

投影必須是畫面中最深的部分。

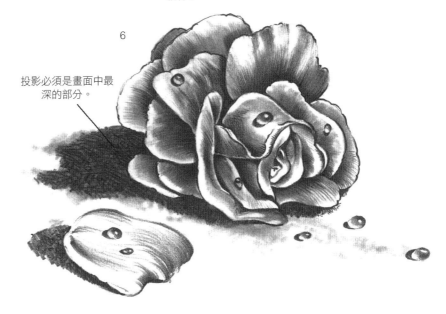

6

花朵的畫法

牽牛花和梔子花非常適合用來練習兩種畫陰影的簡單技法:「平行線影法」和「交叉線影法」。平行線影法是用平行斜線畫,如果要呈現深黑的陰影,線條就畫得緊密,若是要畫較淡的陰影,就把線條之間的距離拉開。至於交叉線影法,則是先畫出平行線影的線條,然後再用相反角度的平行線影線條覆蓋上去。本頁下方有這兩種技法的範例圖。

步驟一

先仔細觀察整朵花的外形,用HB鉛筆輕輕勾出多邊形的輪廓。從四分之三側面觀察,可以看見花瓣上的紋路從中心向外放射,所以請用五條弧線畫出紋路的位置。接著再約略畫出葉子與花萼的形狀。

牽牛花

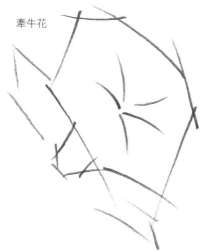

步驟二

接下來要畫花瓣和葉片的弧形輪廓,可以畫幾條參考線定位。你還可以改變下筆力道,來變化線條寬度,增添獨特性。然後在花朵中央畫上花蕊。

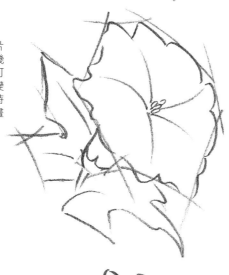

步驟三

現在要來畫陰影了。用鈍頭的HB鉛筆側邊,依花瓣與葉片的外形、弧度和方向,以平行線影法畫陰影。陰影較深的區塊,可以選用筆芯較軟的2B鉛筆,以緊密的線條來表現。

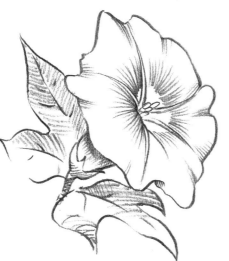

步驟一

梔子花的畫法比牽牛花複雜一點,不過你還是可以用相同的畫法開始。首先,用直線畫出花朵的不規則多邊形輪廓,再以幾個三角形畫葉子。接下來,確定每一片花瓣的基本形狀,開始逐一勾勒。建議從花朵中心往外畫。

梔子花

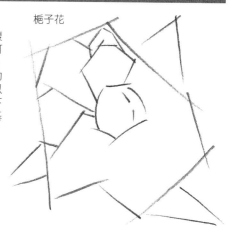

步驟二

畫花瓣的時候,務必注意花瓣重疊的部位以及比例(相對的大小關係),也就是每一片花瓣相較於其他花瓣的相對大小,以及相對於整朵花的比例。精準畫出花瓣的形狀是最重要的基本原則。確定花朵的形狀與位置後,再來修飾輪廓。

步驟三

接著用鈍頭HB鉛筆的筆尖和側邊,順著所有線條的弧度來畫花瓣及葉片的陰影。畫到花瓣末端時,記得提筆,這樣線條才會變細變淡;然後用2B鉛筆筆尖,以交錯的線條(交叉線影法)來加深陰影的區域。

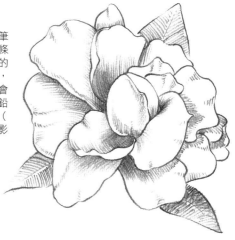

平行線影法	交叉線影法

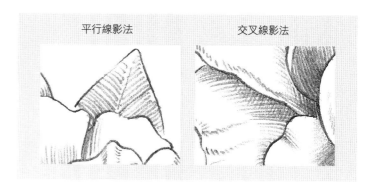

花束

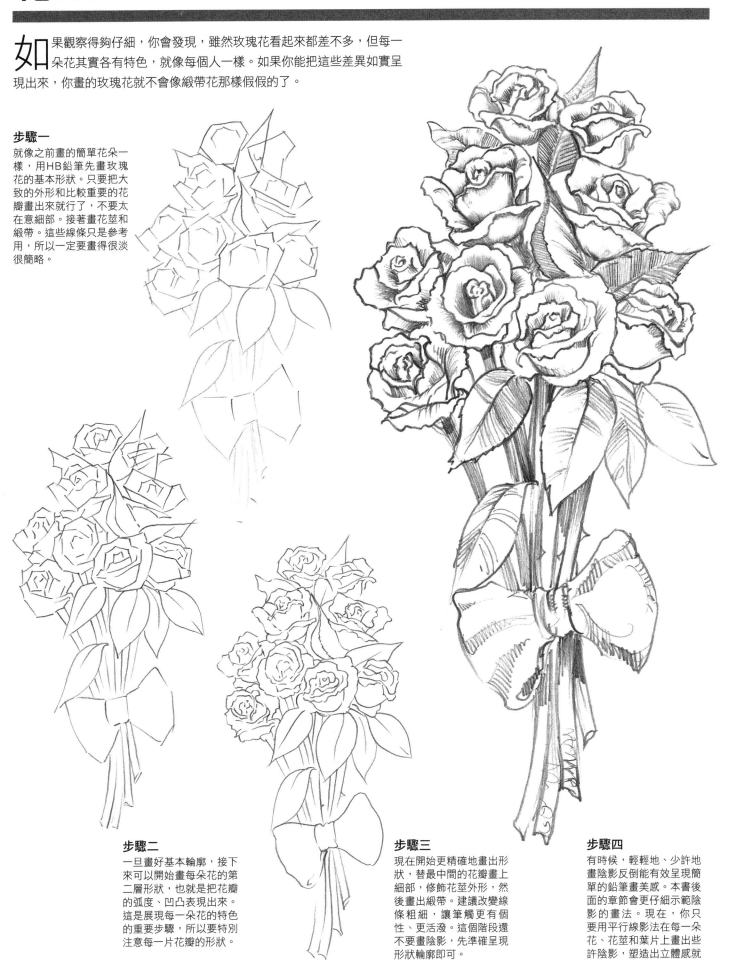

如果觀察得夠仔細，你會發現，雖然玫瑰花看起來都差不多，但每一朵花其實各有特色，就像每個人一樣。如果你能把這些差異如實呈現出來，你畫的玫瑰花就不會像緞帶花那樣假假的了。

步驟一
就像之前畫的簡單花朵一樣，用HB鉛筆先畫玫瑰花的基本形狀。只要把大致的外形和比較重要的花瓣畫出來就行了，不要太在意細部。接著畫花莖和緞帶。這些線條只是參考用，所以一定要畫得很淡很簡略。

步驟二
一旦畫好基本輪廓，接下來可以開始畫每朵花的第二層形狀，也就是把花瓣的弧度、凹凸表現出來。這是展現每一朵花的特色的重要步驟，所以要特別注意每一片花瓣的形狀。

步驟三
現在開始更精確地畫出形狀，替最中間的花瓣畫上細部，修飾花莖外形，然後畫出緞帶。建議改變線條粗細，讓筆觸更有個性、更活潑。這個階段還不要畫陰影，先準確呈現形狀輪廓即可。

步驟四
有時候，輕輕地、少許地畫陰影反倒能有效呈現簡單的鉛筆畫美感。本書後面的章節會更仔細示範陰影的畫法。現在，你只要用平行線影法在每一朵花、花莖和葉片上畫出些許陰影，塑造出立體感就行了。

鬱金香

鬱金香有很多種，花形也各不相同。下方這朵稱為「金剛鸚鵡鬱金香」，不僅花形跟右邊杯狀的鬱金香不同，畫法也較複雜。請參考以下的分解步驟畫出輪廓，然後加上細部。

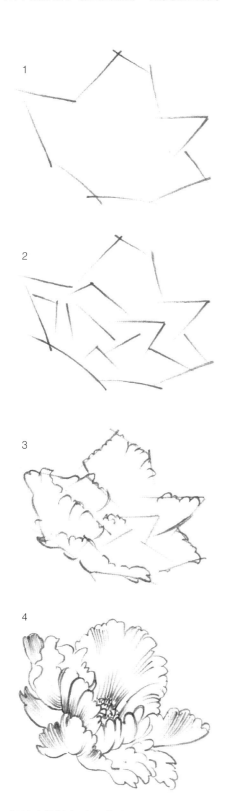

金剛鸚鵡鬱金香的畫法

首先用短直線把花的基本形狀勾勒出來。在步驟二加上花瓣的稜角。接下來畫出花瓣的真實形狀，最後簡單畫上陰影就完成了。

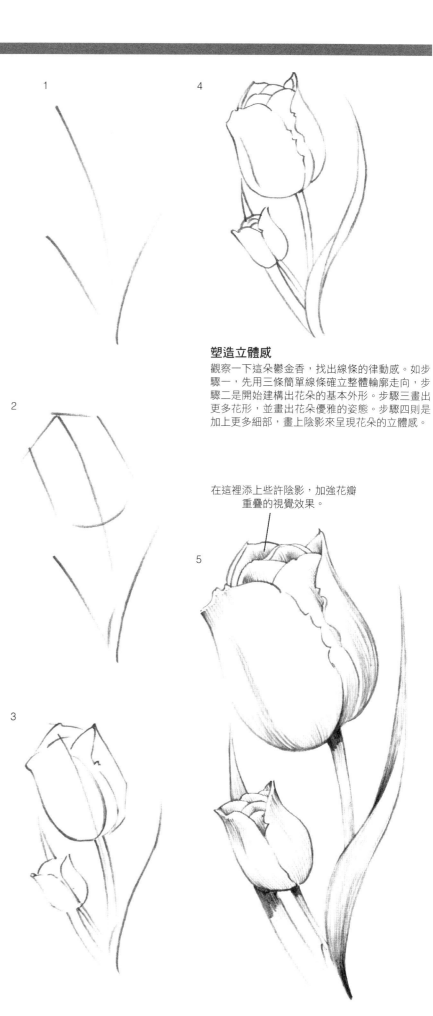

塑造立體感

觀察一下這朵鬱金香，找出線條的律動感。如步驟一，先用三條簡單線條確立整體輪廓走向，步驟二是開始建構出花朵的基本外形。步驟三畫出更多花形，並畫出花朵優雅的姿態。步驟四則是加上更多細部，畫上陰影來呈現花朵的立體感。

在這裡添上些許陰影，加強花瓣重疊的視覺效果。

康乃馨

康乃馨的顏色有很多種，從深紅、雙色到全白都有，而且康乃馨花形華麗，栽種容易。由於康乃馨的花瓣大多重疊，因此畫康乃馨不僅好玩，也相當有挑戰性。你可以畫上厚實或斑駁的陰影，或者在花瓣邊緣加上一些陰影也可以。

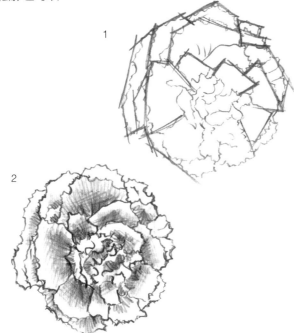

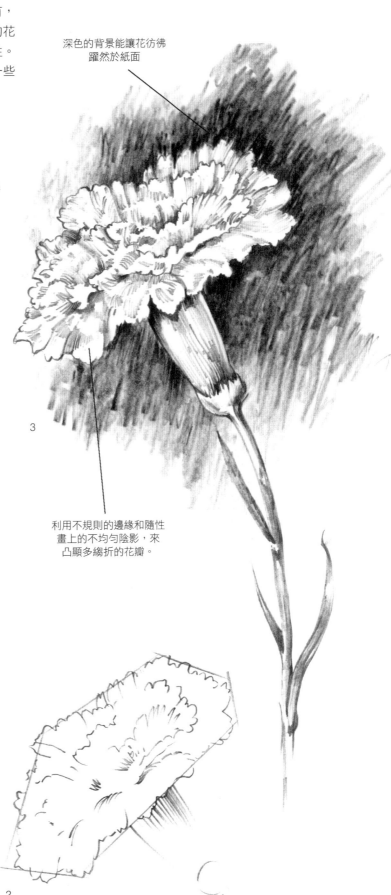

深色的背景能讓花彷彿躍然於紙面

利用不規則的邊緣和隨性畫上的不均勻陰影，來凸顯多縐折的花瓣。

複製圖樣和形狀

上圖畫的是康乃馨的正面，可以看得出來康乃馨的圖樣很複雜。步驟一先畫出花朵內的基本形狀，然後開始畫縐折的花瓣形狀。花瓣形狀畫好之後，再畫陰影。

先畫基本輪廓

接下來示範側面畫法。先把花朵的基本輪廓畫出來，花萼、花莖也要畫。步驟二畫複雜的細部，記得下筆要盡量輕，線條簡單勾勒即可。

芍藥

芍藥有單瓣、重瓣兩種，花型華麗，
非常適合做為鉛筆畫主題。

畫背景時，要順著花瓣的方向
畫，並且從中央往外推抹。

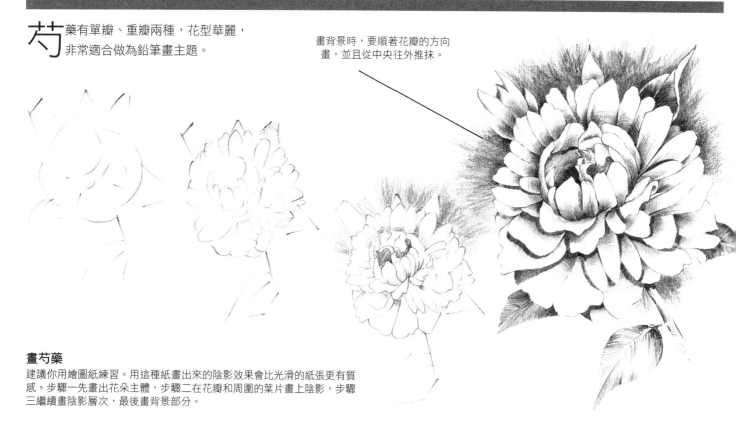

畫芍藥
建議你用繪圖紙練習。用這種紙畫出來的陰影效果會比光滑的紙張更有質
感。步驟一先畫出花朵主體，步驟二在花瓣和周圍的葉片畫上陰影，步驟
三繼續畫陰影層次，最後畫背景部分。

山茱萸

山茱萸科有許多種類。下圖左邊的為東方種，叫「四
照花」，右邊則是美國種，稱為「大花山茱萸」。
這兩種的花瓣從純白到淡粉紅都有。請按著步驟來畫。

大花山茱萸

四照花

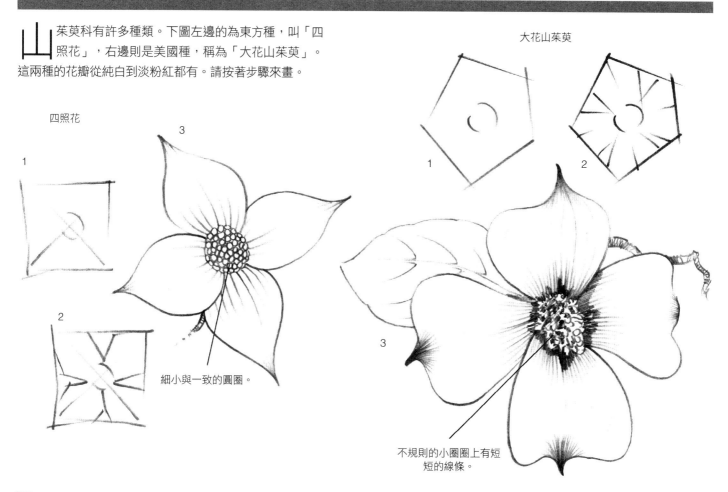

細小與一致的圓圈。

不規則的小圈圈上有短
短的線條。

帝王百合

百合香氣濃郁，植株可長至兩公尺高。請依以下步驟練習畫花朵部分，你可以像最下圖的範例，等畫完整株植物後，再將花朵畫到主要的花莖上。

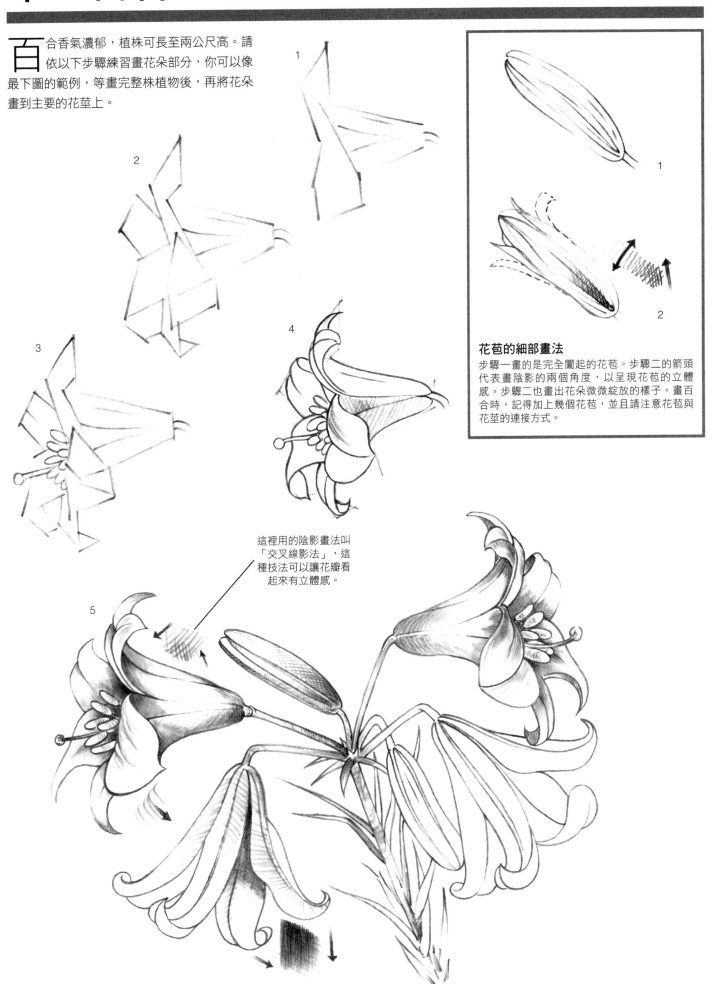

花苞的細部畫法

步驟一畫的是完全闔起的花苞。步驟二的箭頭代表畫陰影的兩個角度，以呈現花苞的立體感。步驟二也畫出花朵微微綻放的樣子。畫百合時，記得加上幾個花苞，並且請注意花苞與花莖的連接方式。

這裡用的陰影畫法叫「交叉線影法」，這種技法可以讓花瓣看起來有立體感。

報春花

報春花也有許多種，顏色很多樣。本頁要來示範如何把好幾朵花和花苞畫在一起。練習的時候不要急，慢慢畫。

請用小小的橢圓形來畫還未綻放的花苞。

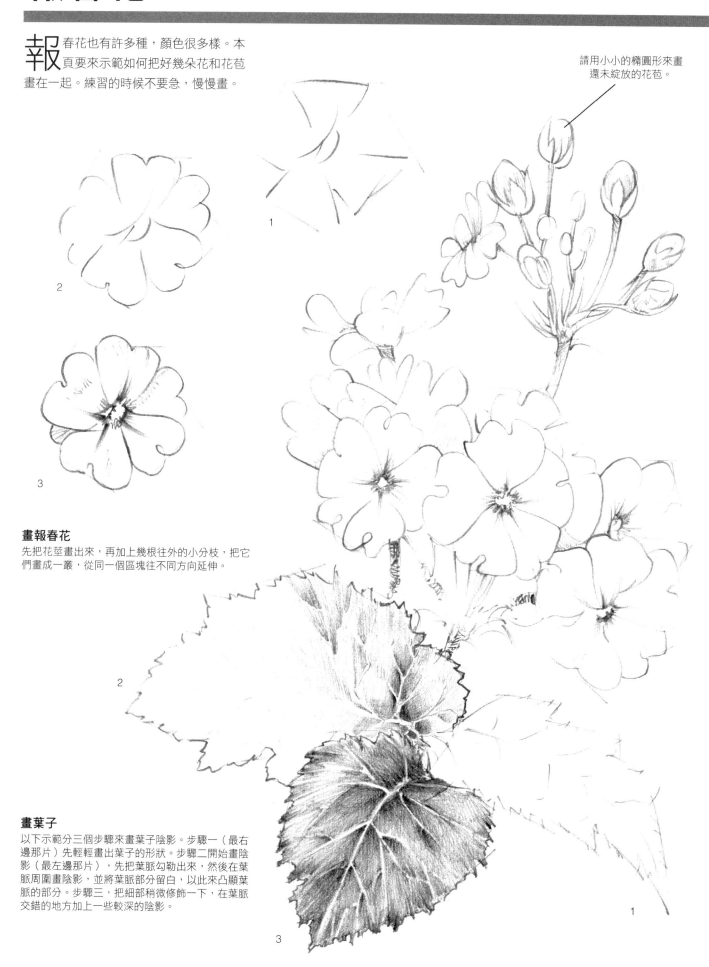

畫報春花
先把花莖畫出來，再加上幾根往外的小分枝，把它們畫成一叢，從同一個區塊往不同方向延伸。

畫葉子
以下示範分三個步驟來畫葉子陰影。步驟一（最右邊那片）先輕輕畫出葉子的形狀。步驟二開始畫陰影（最左邊那片），先把葉脈勾勒出來，然後在葉脈周圍畫陰影，並將葉脈部分留白，以此來凸顯葉脈的部分。步驟三，把細部稍微修飾一下，在葉脈交錯的地方加上一些較深的陰影。

木槿

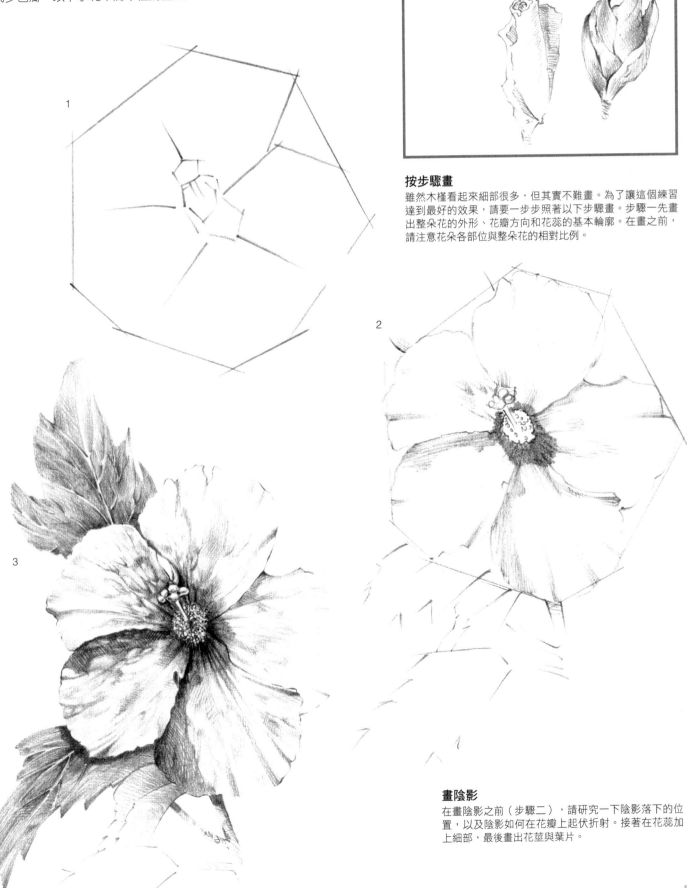

木槿有單瓣與重瓣兩種花型，顏色除了白色、橘色、粉紅、紅色之外，還有藍色和紫色。有些品種為雙色或多色瓣。以下示範單瓣木槿的畫法。

花苞的細部
試著在花莖上畫幾個花苞，讓畫面更活潑而有變化。

按步驟畫
雖然木槿看起來細部很多，但其實不難畫。為了讓這個練習達到最好的效果，請要一步步照著以下步驟畫。步驟一先畫出整朵花的外形、花瓣方向和花蕊的基本輪廓。在畫之前，請注意花朵各部位與整朵花的相對比例。

畫陰影
在畫陰影之前（步驟二），請研究一下陰影落下的位置，以及陰影如何在花瓣上起伏折射。接著在花蕊加上細部，最後畫出花莖與葉片。

大輪玫瑰

這種玫瑰的花朵很大，顏色很多。畫花瓣時，請記得每片花瓣在整體形狀裡都有各自嵌入的位置，如此能幫助你為花瓣正確定位。剛開始請用HB鉛筆輕輕畫在無紋路的繪圖紙上。

想好怎麼畫

不論你打算怎麼畫這張圖（先淡淡畫上輪廓，或是完整畫出陰影），打底的步驟都一樣。畫陰影的時候，請用2B筆尖側邊畫，再用紙筆推勻。

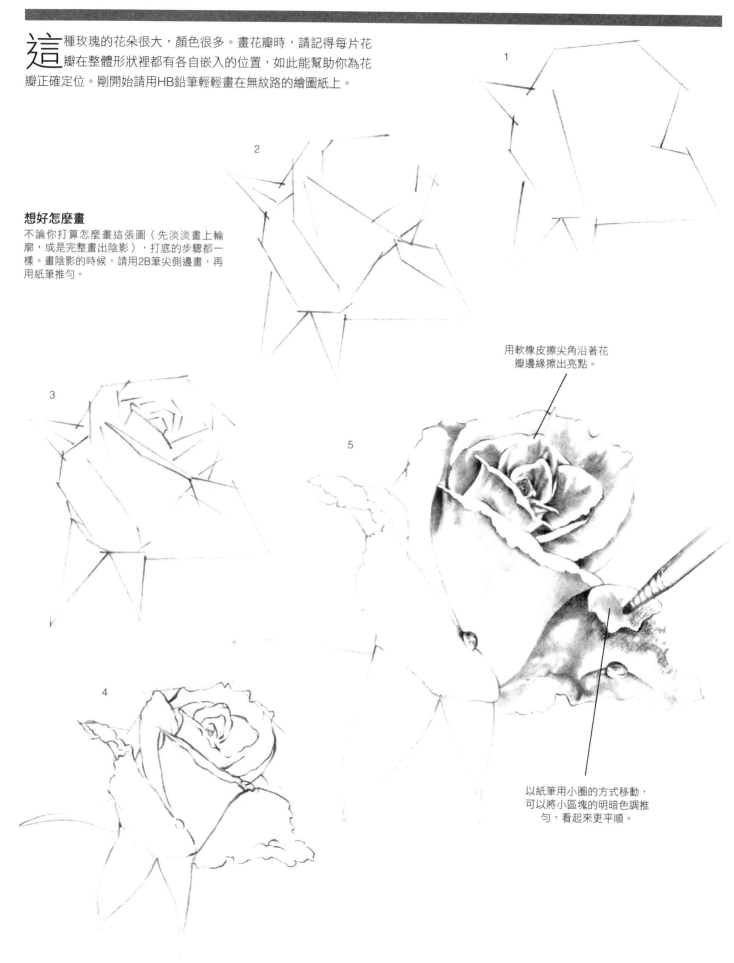

1

2

3

4

5

用軟橡皮擦尖角沿著花瓣邊緣擦出亮點。

以紙筆用小圈的方式移動，可以將小區塊的明暗色調推勻，看起來更平順。

豐花矮叢玫瑰

豐花矮叢玫瑰通常比大輪玫瑰開得更奔放，而且都是成簇成簇地開。這種玫瑰花瓣排列得比較複雜，但只要觀察仔細，還是可以看出漩渦狀重疊的模式。

畫豐花玫瑰

用較鈍的HB鉛筆畫在繪圖紙上。步驟一，先畫出整朵玫瑰花的外形，然後依步驟二和三，畫出漩渦狀排列的花瓣。步驟四畫出中心的花瓣。步驟五，用鉛筆側邊畫陰影，小心不要蓋到水珠。水珠的陰影要另外畫。

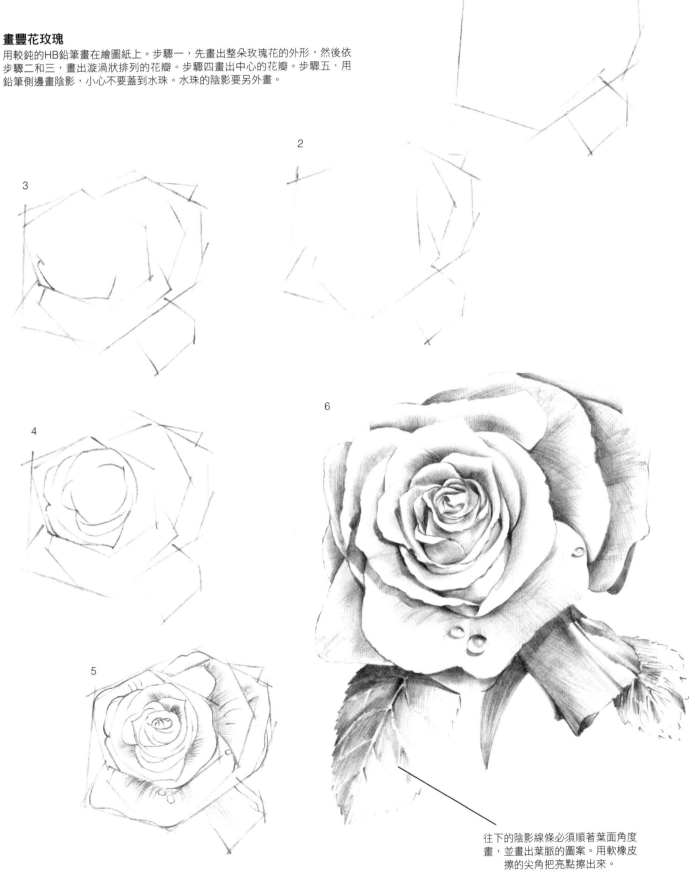

往下的陰影線條必須順著葉面角度畫，並畫出葉脈的圖案。用軟橡皮擦的尖角把亮點擦出來。

菊花

本頁示範的兩個菊花品種是絨毯菊和秋明菊。絨毯菊的直徑大約兩到五公分不等，花型非大球形，而是比較偏鈕扣狀。

秋明菊的直徑則會超過十公分，花朵外形較不規則，有些甚至長得像海葵。

照著以下步驟練習，試著捕捉兩種菊花的特色以及花瓣形式。最好用繪圖紙和HB及2B畫。細緻的雪銅紙也很適合。

先觀察一下秋明菊頂端與側邊的花型有什麼不同。頂端豐茂的效果是用不規則的短線條以隨性的方式畫出，與底下花瓣的垂墜長線條形成對比。

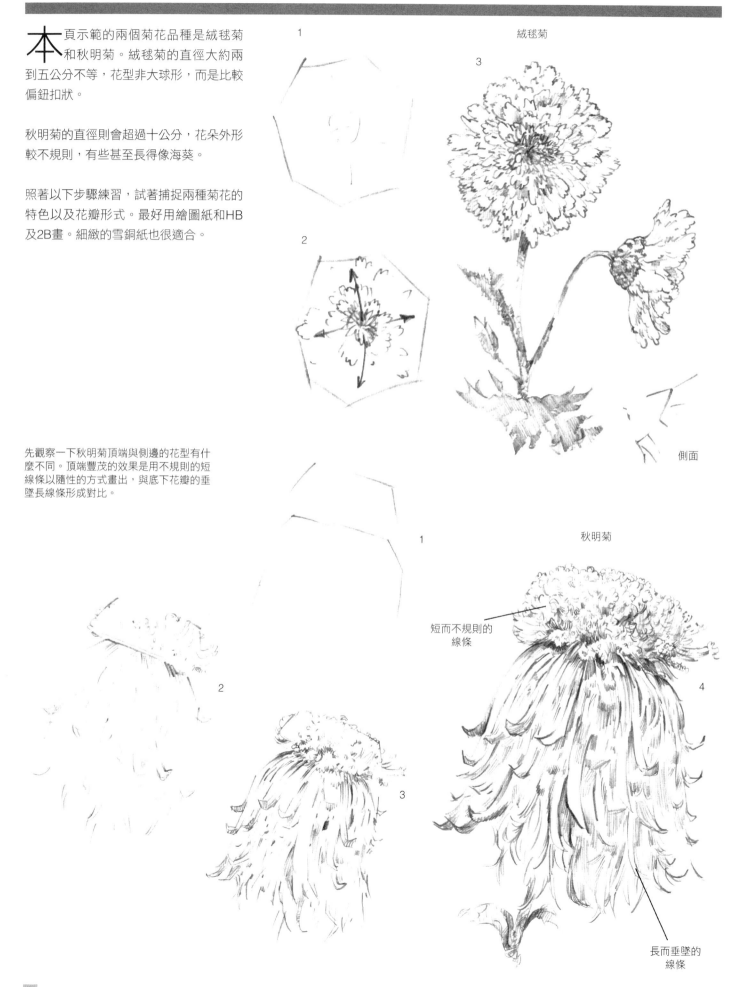

絨毯菊

側面

秋明菊

短而不規則的線條

長而垂墜的線條

觀察形狀

紫菊的花朵較大，形狀較接近球形。這種菊花的花瓣畫起來相當有挑戰性。先用2B鉛筆畫輪廓，再換扁頭鉛筆，用隨興、不同的力道，畫出有趣的背景。

紫菊

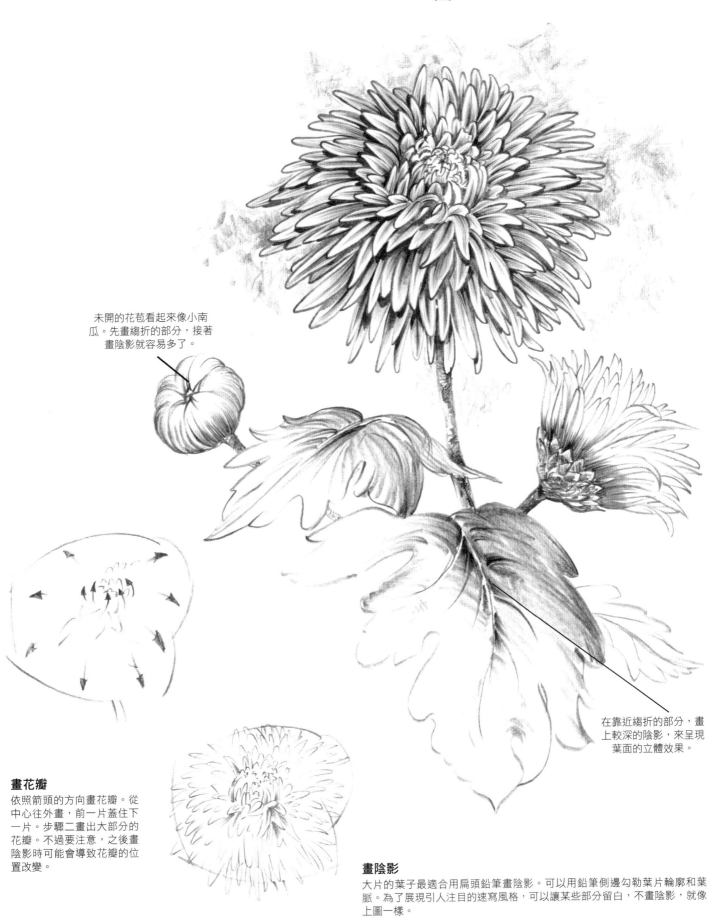

未開的花苞看起來像小南瓜。先畫縐折的部分，接著畫陰影就容易多了。

在靠近縐折的部分，畫上較深的陰影，來呈現葉面的立體效果。

畫花瓣

依照箭頭的方向畫花瓣。從中心往外畫，前一片蓋住下一片。步驟二畫出大部分的花瓣。不過要注意，之後畫陰影時可能會導致花瓣的位置改變。

畫陰影

大片的葉子最適合用扁頭鉛筆畫陰影。可以用鉛筆側邊勾勒葉片輪廓和葉脈。為了展現引人注目的速寫風格，可以讓某些部分留白，不畫陰影，就像上圖一樣。

德國鳶尾

這種鳶尾花大概是最美的一種鳶尾花。顏色從深紫、靛藍、淺紫到白色都有。有些花瓣很細緻，顏色淡雅，配上較深的花脈。這種花的高度有些不及三十公分，有的最高超過一公尺。

1

2

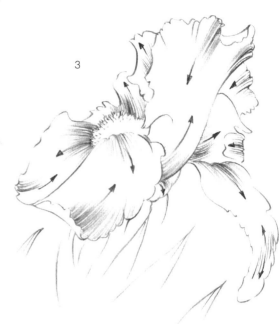

3

畫陰影

順著步驟三的箭頭方向，畫陰影線條並推勻，讓花瓣看起來很立體。可用2B鉛筆筆尖畫較深的陰影。

善用參考線

上圖（步驟一）畫的是德國鳶尾的側面，下圖則是正面。不論你要畫的是正面還是側面，先輕輕畫出基本形狀，做為接下來畫花瓣優美縐折的參考線。

1

基本圖形畫得清晰、正確，對於畫複雜主題的陰影助益頗大。慢慢畫，先想好怎麼畫，可以省下不少修圖時間。

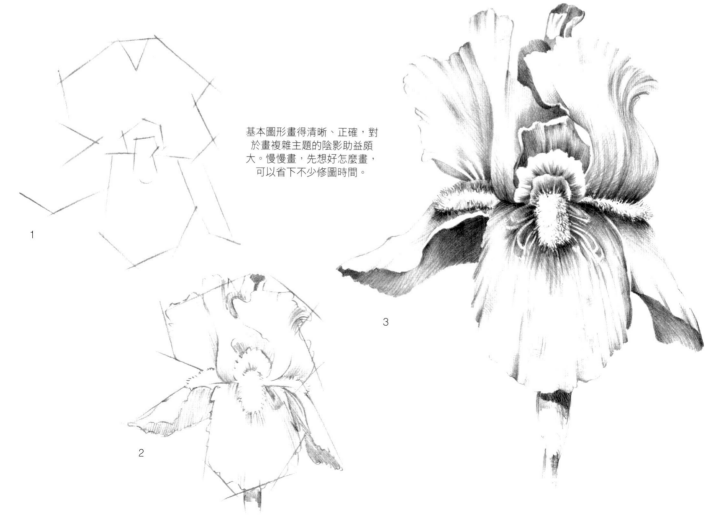

2

3

44

注意細部

雖然這張完成圖看起來很複雜，但是沒有比前面幾頁難畫；充其量只是多了幾朵花，陰影步驟比較多而已。記得先把花的整體架構畫出來，再處理陰影。

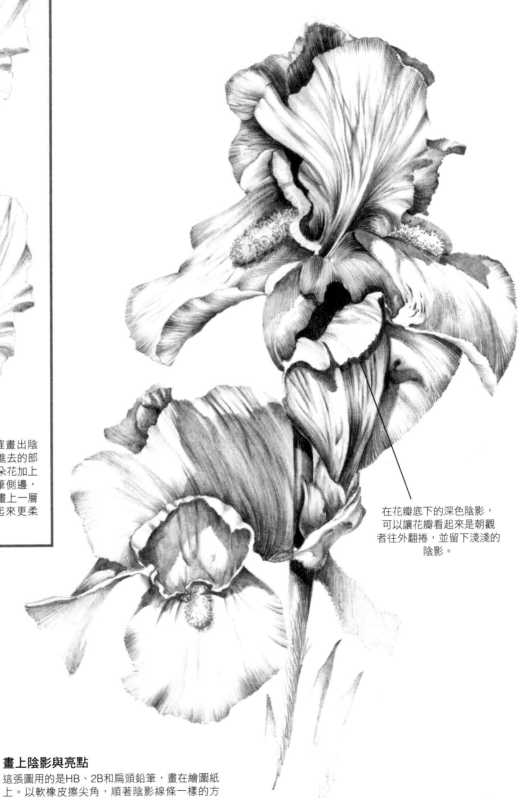

畫花瓣

先畫出花瓣上的脈絡，這樣才能正確畫出陰影。建議分階段畫完陰影。先填滿凹進去的部分，然後用「上釉」方式，稍稍為整朵花加上一層灰色。所謂「上釉」是用HB鉛筆側邊，在畫完的部分，以平順的線條均勻地畫上一層極淡的陰影。如果想讓花瓣質地看起來更柔順，可用紙筆推勻。

在花瓣底下的深色陰影，可以讓花瓣看起來是朝觀者往外翻捲，並留下淺淺的陰影。

需要畫的細部越多，就需要越多時間完成。不過也別氣餒！如果畫累了，就先休息一下。

畫上陰影與亮點

這張圖用的是HB、2B和扁頭鉛筆，畫在繪圖紙上。以軟橡皮擦尖角，順著陰影線條一樣的方向，擦出亮點部分。

靜物構圖

要畫出好的靜物構圖，很簡單，只要將畫面的組成物品擺得好看、吸睛就對了。只要能先畫出幾條參考線，應該就容易許多。請銘記在心以下幾個要點：(1)選擇適合主題的表現形式；(2)創造視覺的焦點以及引導視線的動線，帶領觀者瀏覽整張畫；(3)利用將物品重疊擺放、明暗色調變化和前後層次來創造空間感。就像任何事情一樣，只要多觀察、多練習畫出引人入勝的構圖，你自然就會越來越上手。

安排構圖

構思靜物畫的畫面是很棒的經驗，因為光線是你選的，要怎麼擺是你決定的，而且它們不會動！首先選擇要畫的物品，然後試試不同的組合、光源和背景。你可以像底下的範例，先把各種可能的組合速寫下來。這些前置作業能幫助你畫出最棒的構圖。

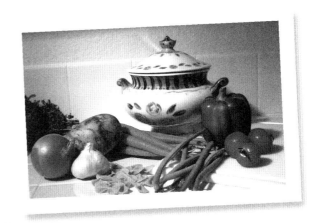

利用照片構圖

栩栩如生的構圖很少是「碰巧」畫出來的，多半是精心規畫過的；不僅物品精心挑選過，排列方式也是為了創造有效果的視覺動線和空間深度而調整出來的。將組合方式拍下來，這樣能幫助你預先看到畫到紙上時所呈現的效果。

選擇形式

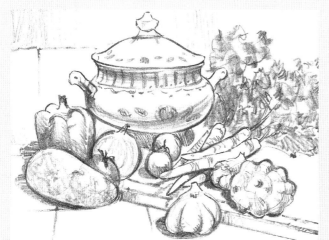

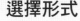

橫式：這種「風景」形式屬於傳統的靜物畫，不論畫室內或室外的主題都極為適合。如上圖所示，交疊的蔬菜引導觀者視線瀏覽整張畫，朝焦點（中央的湯鍋）前進。就連瓷磚的圖案方向也指向畫面中心，引導觀者看到焦點。

直式：在這張「肖像」形式的靜物畫中，胡蘿蔔的莖葉加長了整個構圖，與前景呈弧狀散開的蔬菜互相平衡。蒜頭尖端和豆莢的角度引導觀者視線瀏覽，朝畫面焦點移動。背景只畫了簡單的陰影，壁面上的瓷磚也未清楚勾勒出來。這種表現方式使整個畫面有向上延伸的效果，讓觀者把焦點放在湯鍋上。

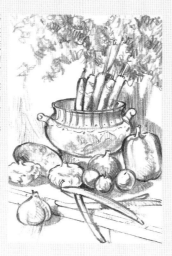

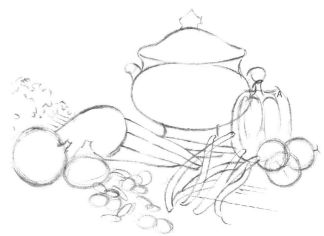

步驟一

從速寫小圖中選出橫式構圖。注意，湯鍋的位置偏離了畫面正中央。假如把焦點擺在死板板的正中央，觀者的視線無法被引導，構圖就會顯得很乏味。接下來先用隨興的圓形線條輕輕畫出基本形狀。記得要用整隻手臂畫，線條才會自然。

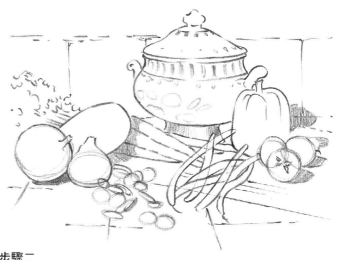

步驟二

仔細修飾每樣東西的基本形狀，下筆要輕，才不會畫出太銳利的邊角。接著用HB鉛筆側邊畫出投影，同時再多畫一些湯鍋的細部。

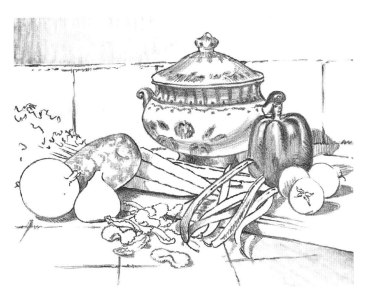

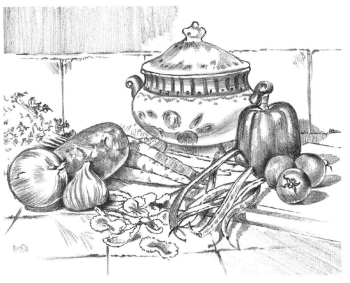

步驟三

繼續描繪湯鍋的細部,加深投影。然後開始為一些物體畫上陰影,創造立體感。你可以先畫甜椒和馬鈴薯,記得用HB的筆尖和側邊畫。

步驟四

用各種明暗色調與陰影技巧繼續畫其他蔬菜。為了表現蒜頭和洋蔥薄如紙張的外皮,要順著外形輪廓畫線條。至於馬鈴薯的粗糙表面,可以用較為隨意的筆觸來畫。

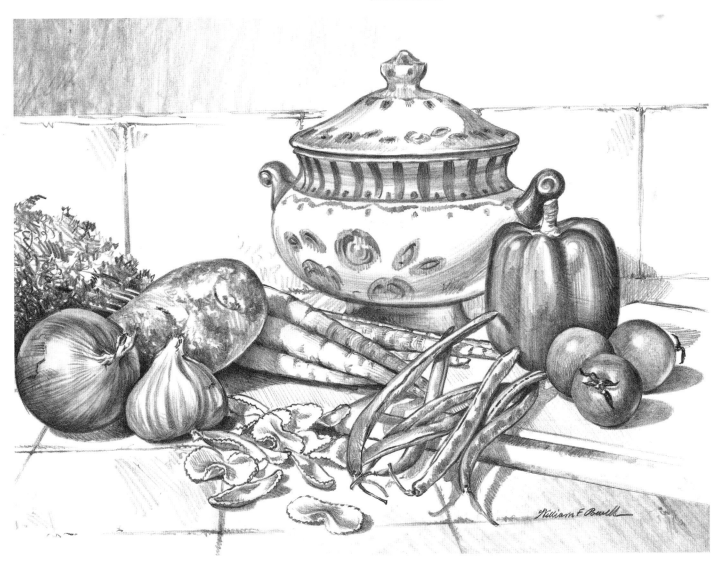

步驟五

畫完淺、中、深的色調之後,用2B鉛筆畫投影裡最暗的區塊(也就是最靠近物體的投影)。

反射映像與蕾絲

擦 得亮晶晶的銀器很適合用來練習畫物體表面的反射映像。本次練習使用HB、2B鉛筆和繪圖紙,並用軟橡皮擦的尖角製造亮點效果。先輕輕畫出雞蛋和奶精壺的基本形狀。

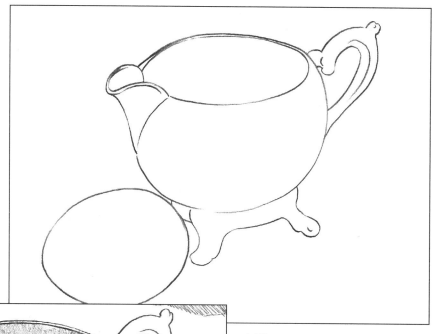

步驟一

先輕輕畫出雞蛋和奶精壺的基本形狀。等你覺得形狀和構圖都畫得滿意了,再繼續畫下一個步驟。

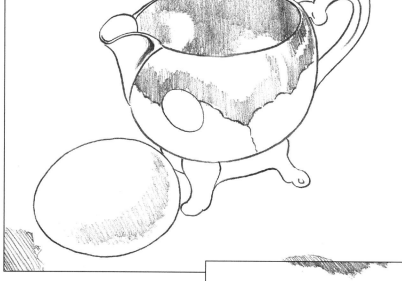

步驟二

確立畫面中央兩個物體的位置之後,接著畫蕾絲覆蓋的區域、並在桌面畫上一層淡淡的陰影。接下來在奶精壺表面畫出蛋和蕾絲反射的映像形狀。然後開始在奶精壺裡、外畫上淡淡的陰影;切記,壺內的反射映像較模糊,也沒那麼閃亮。接下來在蛋殼上淡淡畫上陰影。

步驟三

用紙筆將蛋和奶精壺上的陰影推勻。然後仔細觀察蕾絲小孔的變化,留意哪部分縐起、哪部分是平的。你可以利用下一頁的技法來畫蕾絲桌巾的圖案。

你可能常會在最意想不到的地方找到適合做為靜物畫的主題。把幾樣你覺得不相干的東西擺在一起,說不定你會很訝異,這樣的組合非常吸引目光。

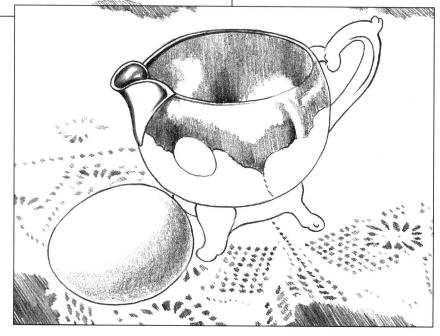

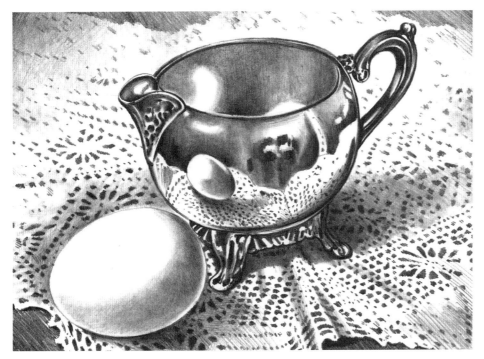

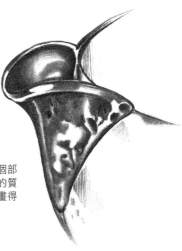

壺嘴

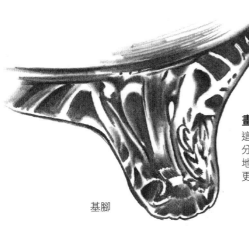

基腳

畫基腳與壺嘴的細部
這兩張放大圖呈現基腳和壺嘴的細部畫法。這兩個部分沒有圓滾滾的壺身那麼亮。為了呈現較無光澤的質地,邊角要模糊處理,但凹下去的部分,陰影要畫得更深、更暗。

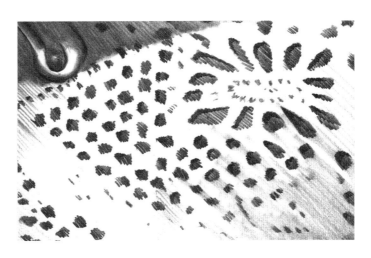

畫蕾絲圖案的細部
上面兩張圖示範了蕾絲圖案的兩種畫法。你可以像左圖那樣,先畫出小孔大致的形狀,再畫上陰影;你也可以像右圖,淡淡地以陰影畫出小孔的形狀。不管選擇哪種方法,你都是在畫所謂的「負空間」(請參考13頁)。

圖案畫好以後,依現場看到的光影區域來畫陰影,同時在大部分的小孔畫上細微的投影。在前景的小孔顏色必須比後面的小孔深,但不能超過奶精壺最深的部分。畫完初步的陰影後,加上蕾絲上的陰影與亮點。

酒瓶與麵包

這個練習使用的是繪圖紙和HB鉛筆。繪圖紙的顆粒比一般光滑紙面粗一點，因此畫出來的鉛筆線條比較深。

從廚房找一些簡單的物品來畫，就會非常吸引人。

注意細部

下面這張局部放大圖中，輪廓線呈現出酒的水平面有些扭曲，這是因為酒瓶本身的弧度所致。為了呈現自然、栩栩如生的作品，這類細部的觀察非常重要。

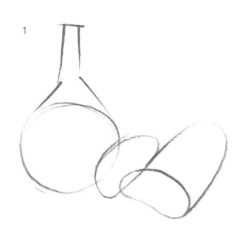

確立構圖

先輕輕畫出酒瓶、麵包、小刀和砧板的輪廓。先大致畫這些視覺焦點的物體，然後再畫這些其他的物品。步驟三繼續修飾各個物體的形狀，最後再畫背景。

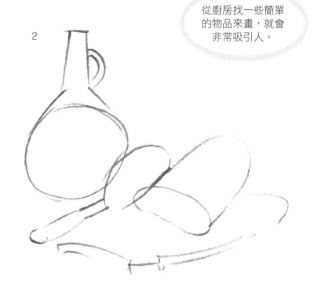

畫亮點與陰影

先把亮點位置輕輕標出來，這樣你才不會不小心塗滿。然後用方向一致的斜線畫出陰影部分，砧板側面的暗處則用垂直線條來表現。

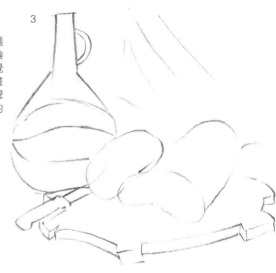

畫出形體與質地

要表現出麵包內裡不規則的質地，可以用短線、點、塗抹等各種畫法來呈現，創造出斑駁、帶著麵包屑的質地。麵包皮則用流暢的長線條，順著麵包外緣畫上去。最後用一些斜線畫在麵包皮上，表現不同的質地。

酒瓶細部

照著以下畫瓶的三個步驟，來畫出閃亮的玻璃瓶。步驟一先畫出亮面與暗面的形狀，然後均勻地在所有區域畫上陰影，但避開所有標示為亮點的部分。最後填滿畫面中最深的部位，再以軟橡皮擦的尖角把亮點處擦出來。

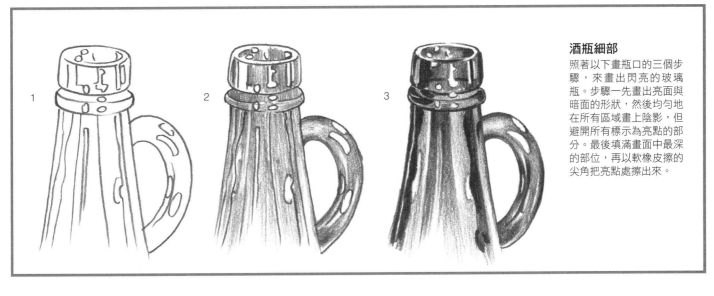

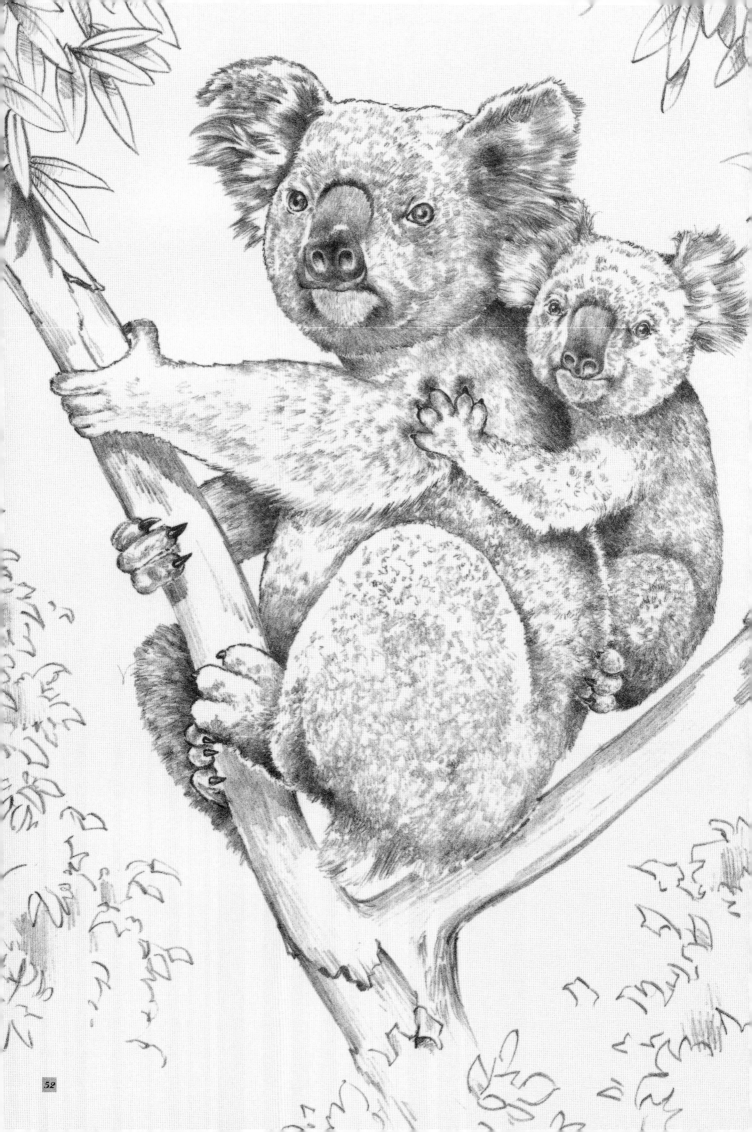

動物畫

全世界的動物成千上萬種，提供我們無數的畫畫題材。不論是惹人憐愛的小貓、跳著跑的袋鼠或奔騰的馬匹，動物的主題不但挑戰你畫形狀、線條、質地的能力，也會激發靈感。不過畫動物一點也不難，只要遵循本章接下來介紹的簡單步驟就行了。從最初的基本輪廓到整個畫完的過程你都會學到，同時也會學到各種畫陰影的技巧與最後的「畫龍點睛」，讓你筆下的動物躍然紙上。只要多多練習，你就能把所有自己喜歡的動物都畫成一幅幅美麗作品。

如何畫動物？

動物是非常迷人的題材，你可以帶著速寫簿，在動物園待上好幾個鐘頭，研究牠們的動作、身體架構、以及皮毛花色（本書第86、87頁有更多動物寫生的介紹）。並且由於鉛筆這種工具十分萬能，你可以用它輕鬆畫好一頭被毛粗硬的山羊，也可以用細緻的線條畫出柔順的鹿毛。當然，不一定非要去動物園找主題，你可以試著臨摹本書的示範圖，或者參考野生動物圖鑑，來畫自己喜歡的動物。

觀察頭部的細部
畫長頸鹿頭部的時候，請仔細研究牠們獨特的五官。要特別著墨於窄錐狀的鼻吻部與眼皮很深的眼睛，還要加上又長又捲的睫毛。為了不讓那對門把狀的犄角看起來像「黏上去」的，畫的時候要從前額一筆畫過去，一直畫到與頭部的連接點再折回。

畫身體結構
畫身體的時候，比例一定要正確。先用圓形把肩胛骨之間的隆起、肩膀、肚腹和臀部標出來，接著以軀幹為基準，畫出其他部位，例如頸部（肩膀到頭部）和腿的長度會與軀幹寬度一樣，而頭部大概是軀幹的三分之一。

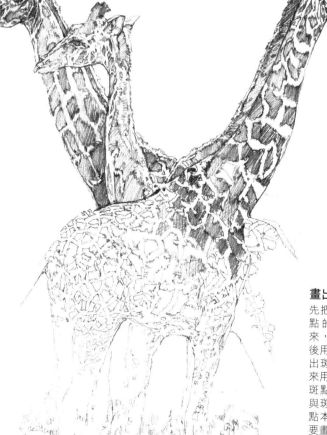

畫動物被毛

軟毛
用鈍頭2B鉛筆側邊畫出底層的陰影，再用削尖的HB鉛筆畫出幾根不齊的被毛。

硬毛
用鉛筆側邊，以不同的方向畫上陰影。用不同線條和力道來畫。

長毛
順著毛生長的方向畫波浪狀線條，畫到末端時，記得提起筆尖。

短毛
用鈍頭HB鉛筆畫交疊的短線條，在末尾提起筆，讓尖端變細。

畫出斑點
先把這三隻長頸鹿斑點的形狀大致畫出來，並加以修整，然後用削尖的HB鉛筆畫出斑點的輪廓。接下來用鈍頭的HB鉛筆畫斑點的陰影，在斑點與斑點之間、以及斑點本身的陰影區域，要畫得深一點。

表現動物的獨特性

下筆畫任何一種動物之前，請先問問自己：這隻動物與其他動物有什麼不同？比方說，綿羊、馬、長頸鹿都有蹄，身體結構也差不多，但大角綿羊有一對捲曲的犄角和毛茸茸的身體，馬則是單蹄、身上的毛平滑柔順；至於長頸鹿的特徵是長長的脖子、修長的腿和圖案鮮明的斑點。只要好好表現這些獨特性，畫出來的動物就會活靈活現、栩栩如生。

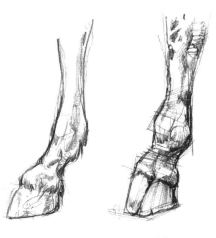

頭部

為了捕捉這匹馬的神韻，就得仔細畫牠的五官，包括大鼻孔、大眼睛、豎直的耳朵、強壯的顴骨，這些部分都跟左邊的綿羊或前頁的長頸鹿截然不同。用削尖的鉛筆先勾出馬頭的輪廓和細節，然後用鉛筆側邊畫陰影。接著用筆尖部分繼續畫明暗色調，凸顯出被毛底下的肌理，而有光澤、柔順的短毛則以大面積留白方式表現。

毛的部分

要描繪這頭大角綿羊的被毛，可以用2B鉛筆的筆尖在軀幹部位畫出波浪狀的長線條，然後畫腿和腹脅部的纖細短捲毛。

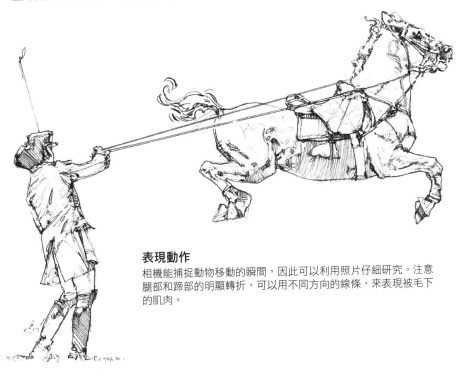

蹄部

馬有堅硬的單蹄，而長頸鹿、綿羊及其他反芻動物則擁有分岔的蹄（偶蹄）。注意，與長頸鹿的蹄相比，馬蹄的蹄面較斜；而且，長頸鹿的趾頭並不對稱。

表現動作

相機能捕捉動物移動的瞬間，因此可以利用照片仔細研究。注意腿部和蹄部的明顯轉折，可以用不同方向的線條，來表現被毛下的肌肉。

馬　　　　　長頸鹿

杜賓狗

杜賓狗最大的特色就是牠一身滑順、深色的毛。記得要順著毛生長的方向畫,這樣才能呈現發亮的被毛,讓作品更逼真。

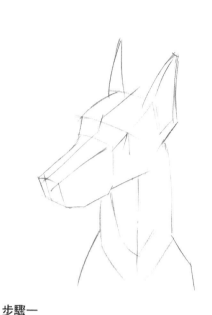

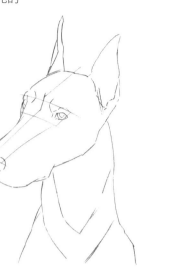

步驟三
擦掉不需要的參考線,然後以不連續的短線輕輕標示出被毛的明暗色調變化。這些線條是之後畫陰影時的參考標示。

步驟二
以上一個步驟的線條為基準,畫出耳朵、頭、頸部的外形,讓整個輪廓更清楚。接下來加上眼睛和鼻子,最後把鼻吻部的輪廓畫出來。

步驟一
用削尖的HB鉛筆快速勾勒出幾個方塊,代表杜賓狗的頭部和肩膀。雖然現在還是初稿階段,但你可以邊畫邊開始塑造形狀與立體感。

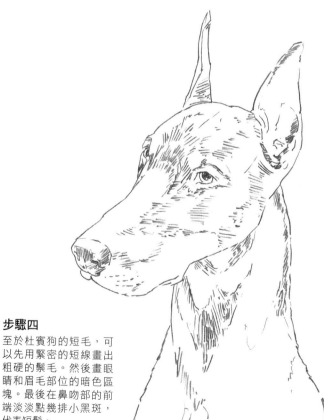

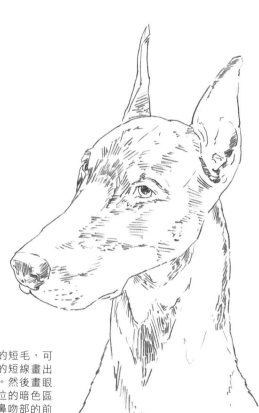

步驟四
至於杜賓狗的短毛,可以先用緊密的短線畫出粗硬的鬃毛。然後畫眼睛和眉毛部位的暗色區塊。最後在鼻吻部的前端淡淡點幾排小黑斑,代表短髭。

步驟五
現在來畫剩下的暗面區域。首先把鉛筆用細砂紙磨一磨,搓出一些石墨屑,再用中型紙筆沾石墨屑在鼻吻和被毛的暗面區域畫上陰影。在不同色調交界的地方,要抹勻來創造柔和的漸層效果,讓邊緣看起來自然。

大丹狗

大丹狗的姿態優雅，臉部十分獨特。牠們龐大的身軀或許有點嚇人（肩部最高可達七十幾公分），但牠們其實相當溫馴、愛撒嬌，尤其喜歡跟小朋友玩。

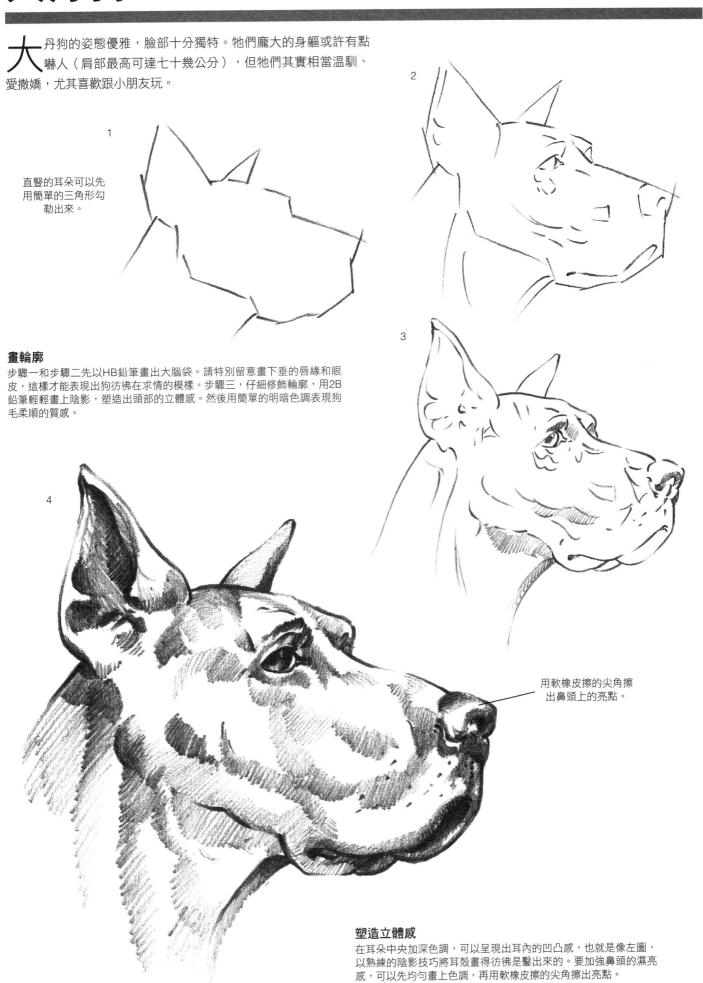

直豎的耳朵可以先用簡單的三角形勾勒出來。

畫輪廓

步驟一和步驟二先以HB鉛筆畫出大腦袋。請特別留意畫下垂的唇緣和眼皮，這樣才能表現出狗彷彿在求情的模樣。步驟三，仔細修飾輪廓，用2B鉛筆輕輕畫上陰影，塑造出頭部的立體感。然後用簡單的明暗色調表現狗毛柔順的質感。

用軟橡皮擦的尖角擦出鼻頭上的亮點。

塑造立體感

在耳朵中央加深色調，可以呈現出耳內的凹凸感，也就是像左圖，以熟練的陰影技巧將耳殼畫得彷彿是鑿出來的。要加強鼻頭的濕亮感，可以先均勻畫上色調，再用軟橡皮擦的尖角擦出亮點。

西伯利亞雪橇犬幼犬

西伯利亞雪橇犬是種很強壯、用來拉雪橇的狗。牠的被毛很厚，胸廓很深，尾巴像刷子一樣，這些特徵從幼犬時期就相當明顯。

步驟一

首先用一條平緩的弧線標示背脊和尾巴的位置，再以這條線為基準，畫出頭部、軀幹、臀部的圓形輪廓。然後畫出臉部五官的參考線，同時勾出鼻吻的基本形狀。

步驟二

根據步驟一畫好的基本結構，以平順的筆觸快速勾勒出整個軀幹的輪廓。接著畫出三角形的耳朵與四肢的上半部。

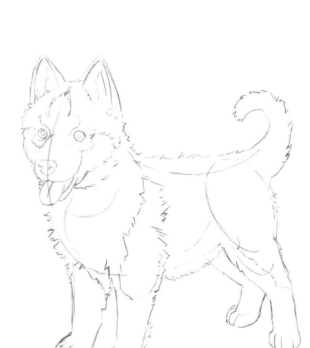

步驟三

一旦狗的姿勢和外形畫得差不多了，就開始畫毛的部分。在前面畫好的輪廓上，用平行的短線條畫出厚厚的被毛。用同樣的線條來畫被毛的色調變化。接下來畫眼睛、鼻子、嘴巴和舌頭，同時畫出腳掌的形狀。

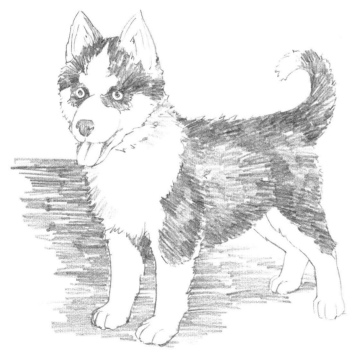

步驟四

把不需要的參考線擦掉，用鉛筆的側邊開始畫被毛的明暗層次。畫毛的時候要順著毛生長的方向，也就是從臉和胸部的中央向外擴散。接下來畫鼻子和瞳孔的陰影。然後畫上背景，用鉛筆側邊，以水平的線，畫出背景寬而直的線條，襯托小狗雪白的胸部。

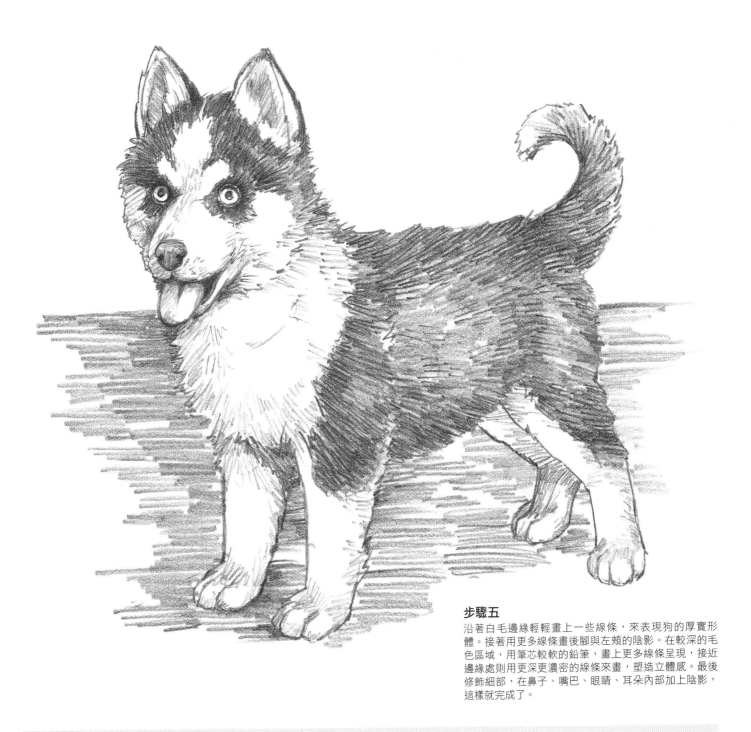

步驟五

沿著白毛邊緣輕輕畫上一些線條，來表現狗的厚實形體。接著用更多線條畫後腳與左頰的陰影。在較深的毛色區域，用筆芯較軟的鉛筆，畫上更多線條呈現，接近邊緣處則用更深更濃密的線條來畫，塑造立體感。最後修飾細部，在鼻子、嘴巴、眼睛、耳朵內部加上陰影，這樣就完成了。

幼犬和成犬的比較

幼犬和成犬雖然有相同的特徵，但比例不同。這裡的比例是指身體某一部分與整體的正確關係，特別是指尺寸大小或形狀，這也是能否畫得逼真的重要關鍵。雖然幼犬不是小一號的成犬。雖然幼犬和成犬有一樣的組成部位，但幼犬的身體要比成犬小巧一點，而且幼犬腳掌、眼睛、耳朵相對於身體的其他部位，在比例上顯得較大。相反的，成犬看起來較修長、細瘦、高大，鼻吻部相對於其他部位顯得較大，牙齒也明顯大得多。把這些比例上的差異牢記在心，在畫的時候融入，就會讓筆下的動物看起來很生動。

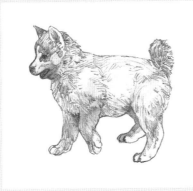

英國鬥牛犬

孔武有力的英國鬥牛犬有結實健壯的身軀，畫起來不僅有趣，也很有挑戰性。雖然這種狗突出的下顎使牠看起來很兇狠，但牠可是出了名的愛撒嬌和溫馴。

1

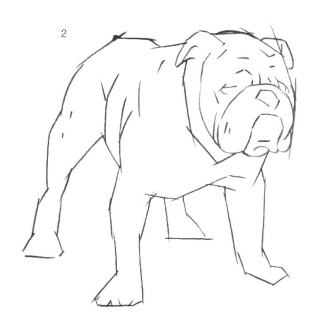

2

畫基本輪廓

步驟一先用短直線畫出基本輪廓。腿要畫得短短的，形狀稍彎，讓整隻狗看起來精壯結實。步驟二開始畫五官，先觀察牠眼睛的位置（較低），還有鼻子如何陷進臉部。

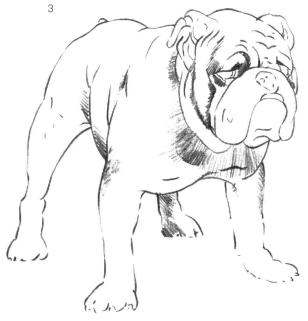

3

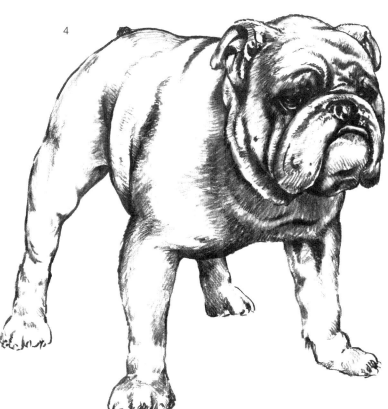

4

畫明暗與細部

用削尖的2B鉛筆開始畫明暗色調，畫出臉部與輪廓的皺摺，以及身體的陰影。畫皺摺的時候，筆尖要保持尖銳，這樣才能讓皺摺看起來很深，被毛看起來柔順。眼睛的細部同樣也用削尖的筆來畫。畫的時候不要趕，按照自己的速度慢慢畫，畫被毛明暗色調時也不要急。從最後完成的作品中可以明顯看出，你對細部的描繪有多用心。

迷你雪納瑞

雪納瑞有濃密的眉毛和長長的絡腮鬍，長相超吸睛。
牠的輪廓接近正方形，有發育良好、筆直且往後伸
展的腿（牠和其他體形較大的同種兄弟，如標準雪納瑞和巨
型雪納瑞都一樣）。

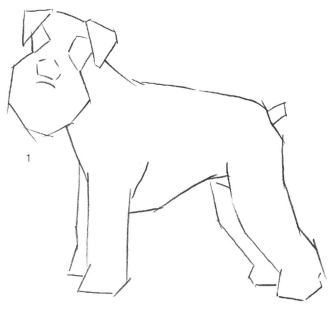

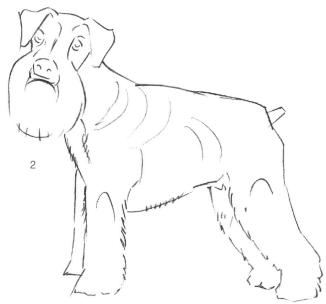

畫基本輪廓
步驟一先畫基本形狀，記得把顴骨附近的臉畫寬
一點，才能容納牠的大鬍子。然後在頭頂畫兩個
倒三角，代表向前翻折的耳朵。步驟二加上分得
開的眼睛、寬闊的鼻子和毛茸茸的身體輪廓。

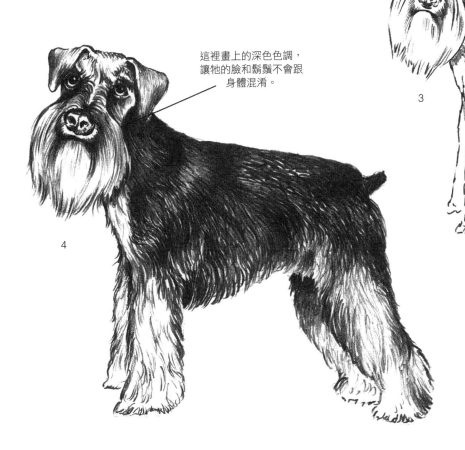

這裡畫上的深色色調，
讓牠的臉和鬍鬚不會跟
身體混淆。

畫毛的質地
步驟三，順著背部用俐落的線條，慢慢堆疊出被
毛。越靠近臉的毛色越深，如此才能讓牠的輪廓
清楚浮現。胸部和腿部的線條不必太多，因為這
裡的毛通常沒那麼厚。你也可以用軟橡皮擦的尖
角，順著被毛生長的方向擦出亮點。

沙皮狗幼犬

沙皮最為人熟知的大概就是牠鬆垮垮的皮膚吧。層層皺摺讓這種狗看起來總是滿面愁容。此頁所示範的幼犬，皮膚比成犬更鬆。幼犬長大之後，身體會整個拉長，皺摺就比較不明顯了。

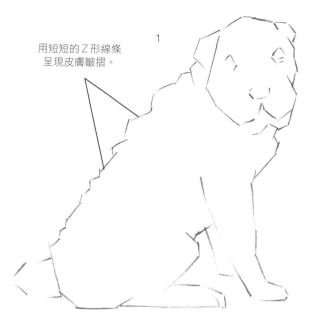

用短短的 Z 形線條
呈現皮膚皺摺。

畫沙皮狗

步驟一畫狗的外形，用短線條勾勒全身的輪廓。步驟二畫皮膚的皺摺，先淡淡地在摺痕內畫上陰影。每一道皺摺都要仔細畫，才能畫出栩栩如生的狗。步驟三請繼續用深色的短線畫陰影，皺摺之間的色調要畫深一點。

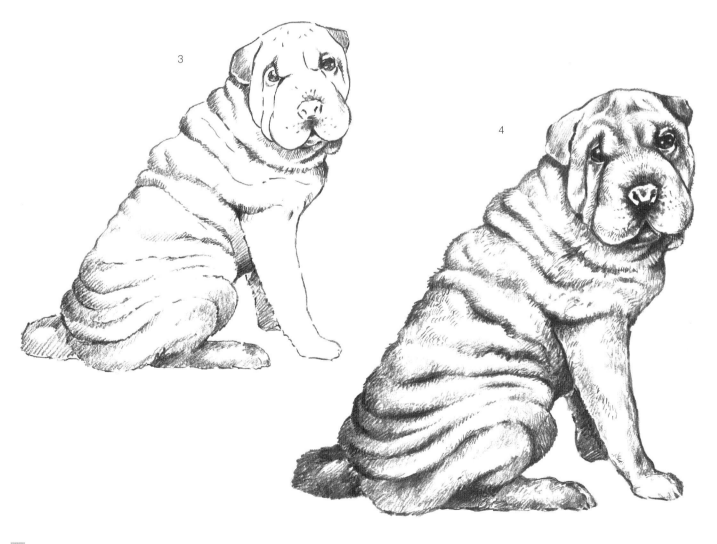

英國古代牧羊犬

這種狗最明顯的特徵就是一身蓬鬆的長毛,有時甚至會蓋住眼睛和耳朵。本頁的範例沒有著重於太多的細節,不過那身長毛要好好仔細畫。

勾勒整體外形
步驟一先畫出基本輪廓,步驟二加上被毛。輕鬆地、自在地畫線條即可。

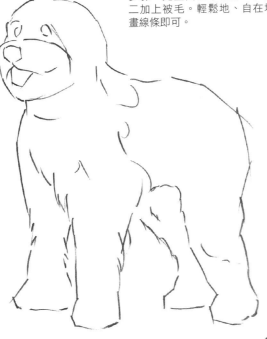

1

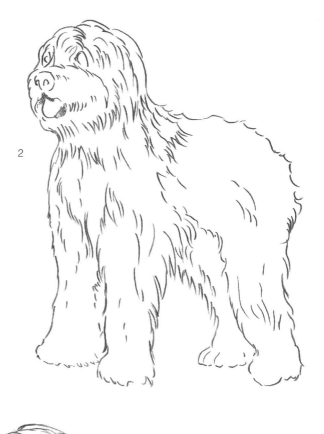

2

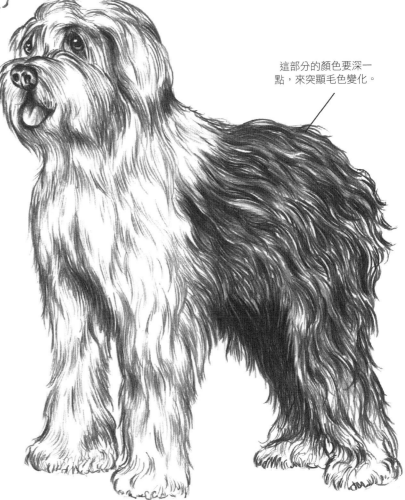

3

這部分的顏色要深一點,來突顯毛色變化。

畫被毛
下筆畫毛之前,先觀察一下鼻子、舌頭和眼睛的不同質地,因為這些地方比較平滑。你可以用鈍頭鉛筆一層層畫上被毛,身體後半部則加重下筆力道,來呈現較深的毛色。

狗毛的細部
用軟橡皮擦的尖角,順著下筆的方向擦掉線條邊緣,強調狗毛的質地。這種方法可以突顯亮點,加深毛髮之間的陰影。

63

鬆獅犬

鬆獅犬很好辨認，牠的被毛有粗有細，建議把筆芯較軟的鉛筆削尖來畫。注意本頁範例是多麼仔細地把細節畫出來，每根毛都是十分細心描繪。最後的成品應該可以很明顯看出這隻狗的毛是粗毛還是軟毛。

畫鬆獅犬

步驟一和二先把基本輪廓畫出來，並加上五官。步驟三用削尖的鉛筆畫被毛顏色最暗的區域。這頭鬆獅犬的毛十分有光澤，所以善用軟橡皮擦尖角，應該可以好好呈現出畫面的真實感。

以短線（朝尾巴中央彎曲）來畫濃密的毛和淺色調。

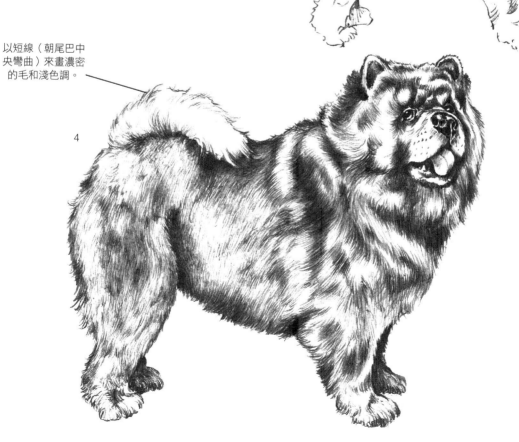

法蘭德斯牧羊犬

源自比利時的法蘭德斯牧羊犬,雖然看起來有點嚇人,但是腦袋聰明,是非常棒的寵物。

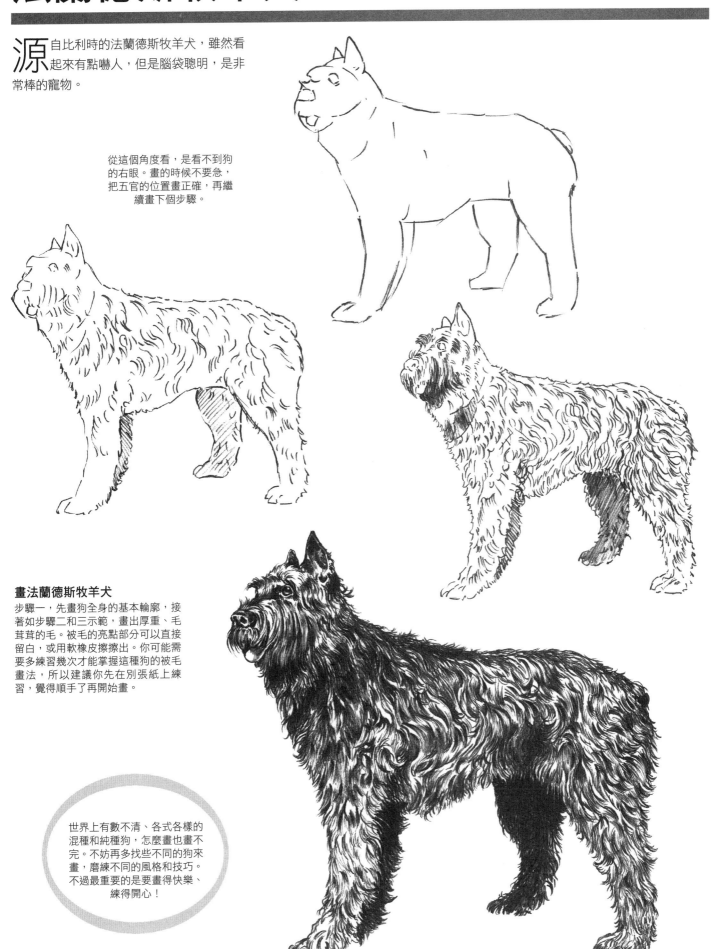

從這個角度看,是看不到狗的右眼。畫的時候不要急,把五官的位置畫正確,再繼續畫下個步驟。

畫法蘭德斯牧羊犬
步驟一,先畫狗全身的基本輪廓,接著如步驟二和三示範,畫出厚重、毛茸茸的毛。被毛的亮點部分可以直接留白,或用軟橡皮擦擦出。你可能需要多練習幾次才能掌握這種狗的被毛畫法,所以建議你先在別張紙上練習,覺得順手了再開始畫。

世界上有數不清、各式各樣的混種和純種狗,怎麼畫也畫不完。不妨再多找些不同的狗來畫,磨練不同的風格和技巧。不過最重要的是要畫得快樂、練得開心!

布偶貓幼貓

布偶貓的名稱源自於牠們慵懶的性格。你可以用短而俐落的筆觸畫這群小貓咪軟綿綿、毛茸茸的模樣，再用紙筆修飾部分線條，呈現出貓毛柔軟的感覺。

步驟一

先畫籃子和三隻小貓呈三角形的基本構圖，再用橢圓形標出每隻小貓的頭、胸與臀部。接著簡單畫出臉部五官的位置，另外也把四肢和腳掌的形狀畫出來。繼續畫貓咪的身體，在微微傾斜的腦袋加上三角形的耳朵。最後替籃子外的兩隻貓畫上尾巴。

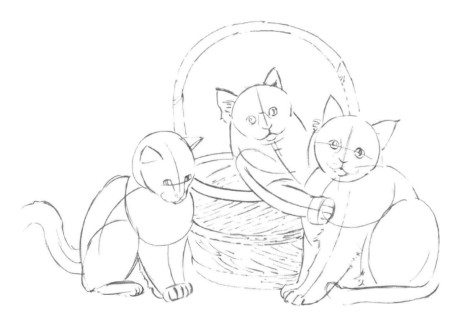

步驟二

擦掉參考線，修飾貓咪輪廓。加上眼睛、鼻子和嘴巴，把每一個腳掌都畫清楚。接下來用斜線畫籃子的編織花紋。

步驟三

把貓咪的輪廓畫完，沿著最初的輪廓線，用不連續的短線畫出毛茸茸的感覺。接著再繼續畫籃子的部分，畫上更多平行的水平線來呈現籃子的橫條。至於提把部分，則以曲線畫出圓弧感。

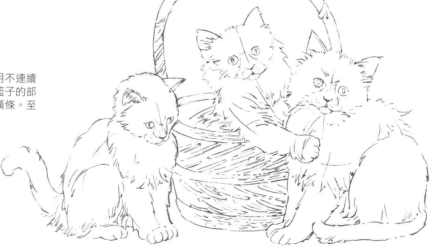

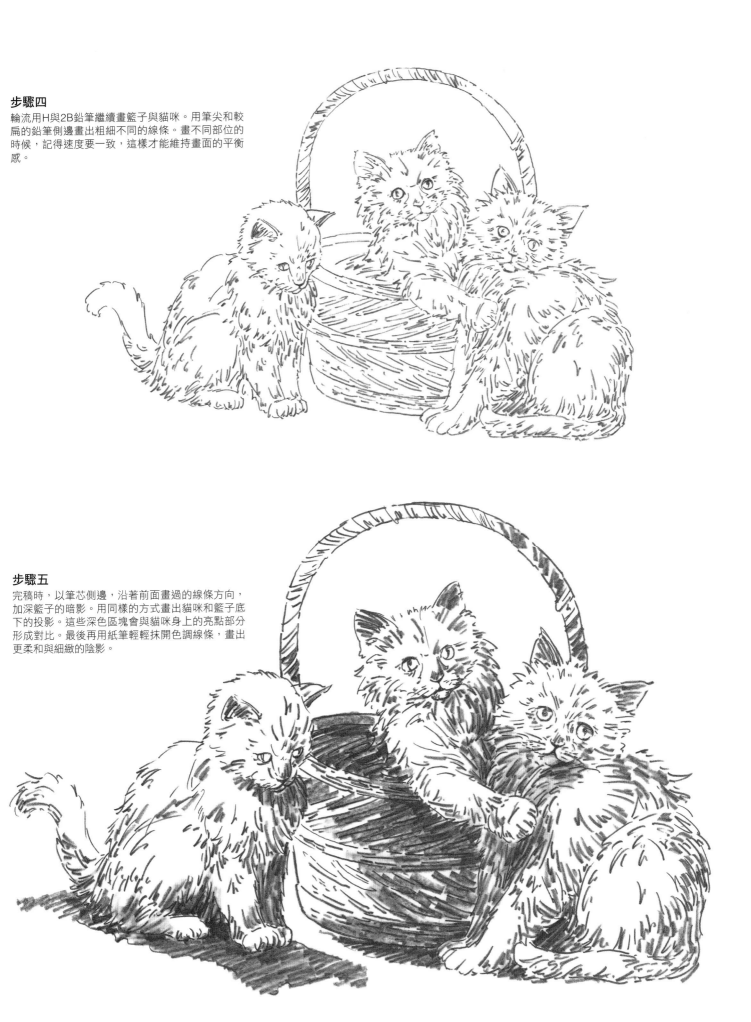

步驟四

輪流用H與2B鉛筆繼續畫籃子與貓咪。用筆尖和較扁的鉛筆側邊畫出粗細不同的線條。畫不同部位的時候，記得速度要一致，這樣才能維持畫面的平衡感。

步驟五

完稿時，以筆芯側邊，沿著前面畫過的線條方向，加深籃子的暗影。用同樣的方式畫出貓咪和籃子底下的投影。這些深色區塊會與貓咪身上的亮點部分形成對比。最後再用紙筆輕輕抹開色調線條，畫出更柔和與細緻的陰影。

波斯貓

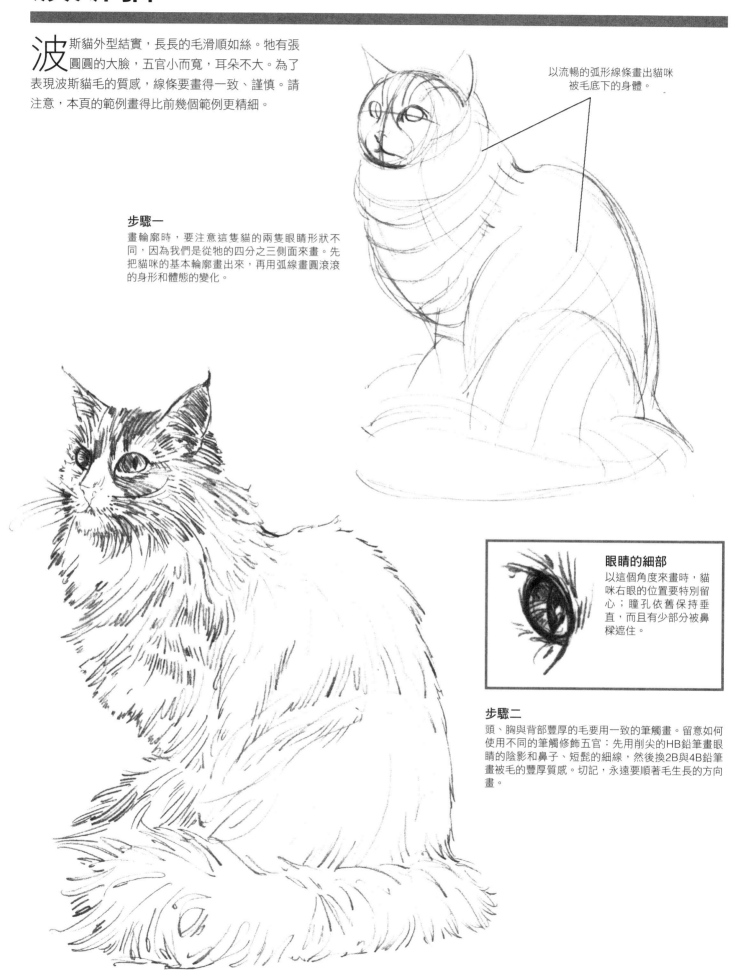

波斯貓外型結實，長長的毛滑順如絲。她有張圓圓的大臉，五官小而寬，耳朵不大。為了表現波斯貓毛的質感，線條要畫得一致、謹慎。請注意，本頁的範例畫得比前幾個範例更精細。

以流暢的弧形線條畫出貓咪被毛底下的身體。

步驟一
畫輪廓時，要注意這隻貓的兩隻眼睛形狀不同，因為我們是從她的四分之三側面來畫。先把貓咪的基本輪廓畫出來，再用弧線畫圓滾滾的身形和體態的變化。

眼睛的細部
以這個角度來畫時，貓咪右眼的位置要特別留心；瞳孔依舊保持垂直，而且有少部分被鼻樑遮住。

步驟二
頭、胸與背部豐厚的毛要用一致的筆觸畫。留意如何使用不同的筆觸修飾五官：先用削尖的HB鉛筆畫眼睛的陰影和鼻子、短髭的細線，然後換2B與4B鉛筆畫被毛的豐厚質感。切記，永遠要順著毛生長的方向畫。

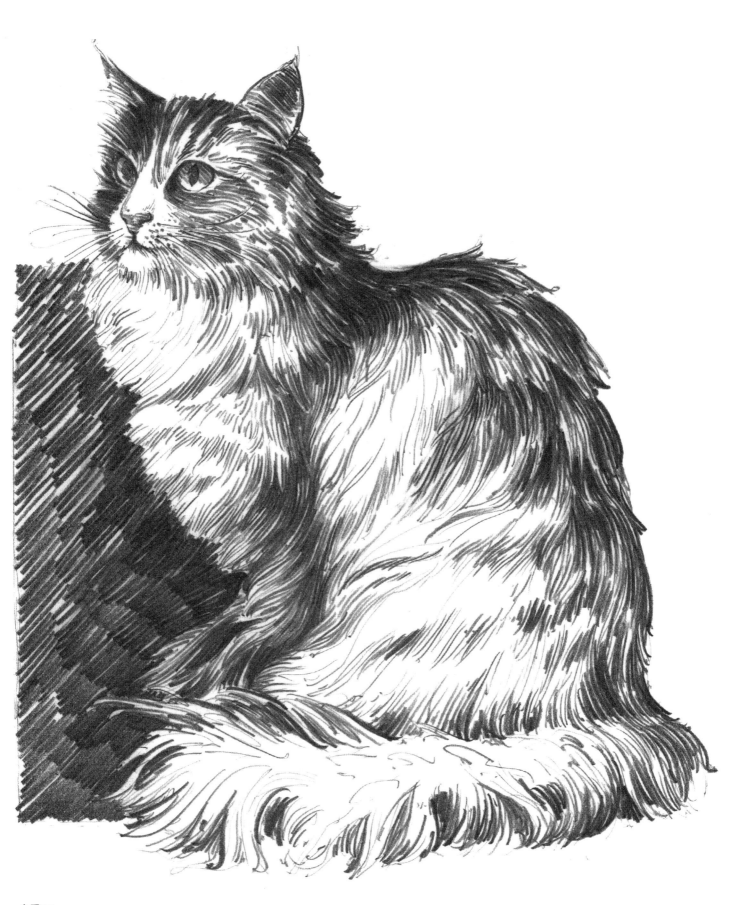

步驟三

這張完成圖巧妙運用了對比的明暗色調。貓咪胸口和身側的留白部分只畫了非常少的陰影，來顯示光線是如何照在毛上。左耳和左臉附近的被毛是用中間色調來畫。背脊、頸部、右臉和部分的尾巴，則是用4B或6B畫較深的線條。請留意如何利用深色背景來突顯胸口和尾巴的淡色被毛。

虎斑貓

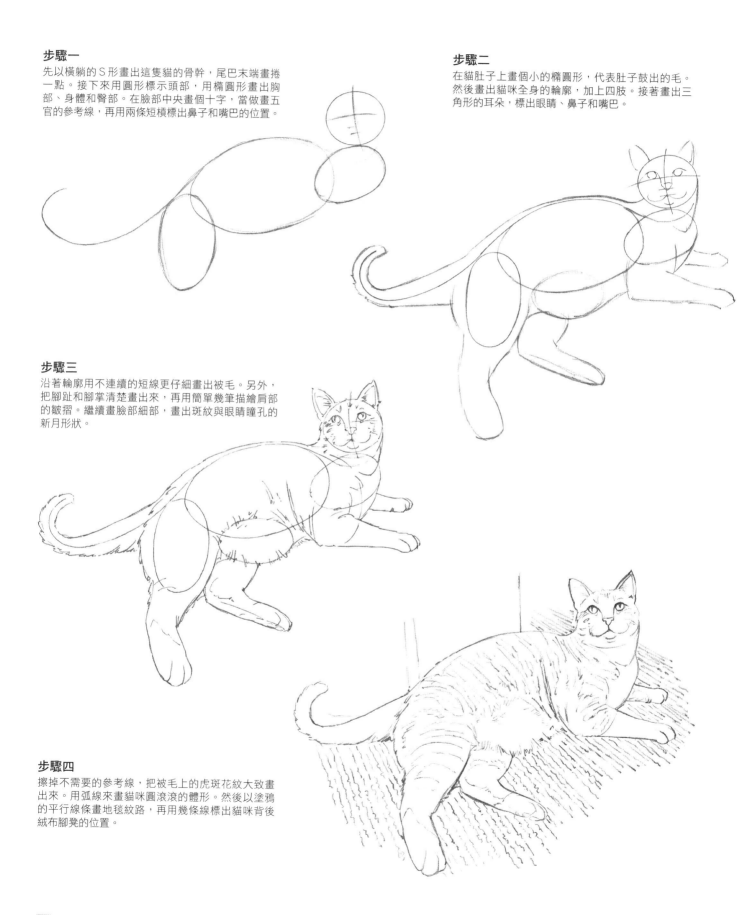

圖 案與質地能為平凡的主題增添吸引力。在這張鉛筆畫中，條紋隆起的地毯和虎斑貓的紋路，產生令人眼睛一亮的對照效果。

步驟一
先以橫躺的S形畫出這隻貓的骨幹，尾巴末端畫捲一點。接下來用圓形標示頭部，用橢圓形畫出胸部、身體和臀部。在臉部中央畫個十字，當做畫五官的參考線，再用兩條短槓標出鼻子和嘴巴的位置。

步驟二
在貓肚子上畫個小的橢圓形，代表肚子鼓出的毛。然後畫出貓咪全身的輪廓，加上四肢。接著畫出三角形的耳朵，標出眼睛、鼻子和嘴巴。

步驟三
沿著輪廓用不連續的短線更仔細畫出被毛。另外，把腳趾和腳掌清楚畫出來，再用簡單幾筆描繪肩部的皺摺。繼續畫臉部細部，畫出斑紋與眼睛瞳孔的新月形狀。

步驟四
擦掉不需要的參考線，把被毛上的虎斑花紋大致畫出來。用弧線來畫貓咪圓滾滾的體形。然後以塗鴉的平行線條畫地毯紋路，再用幾條線標出貓咪背後絨布腳凳的位置。

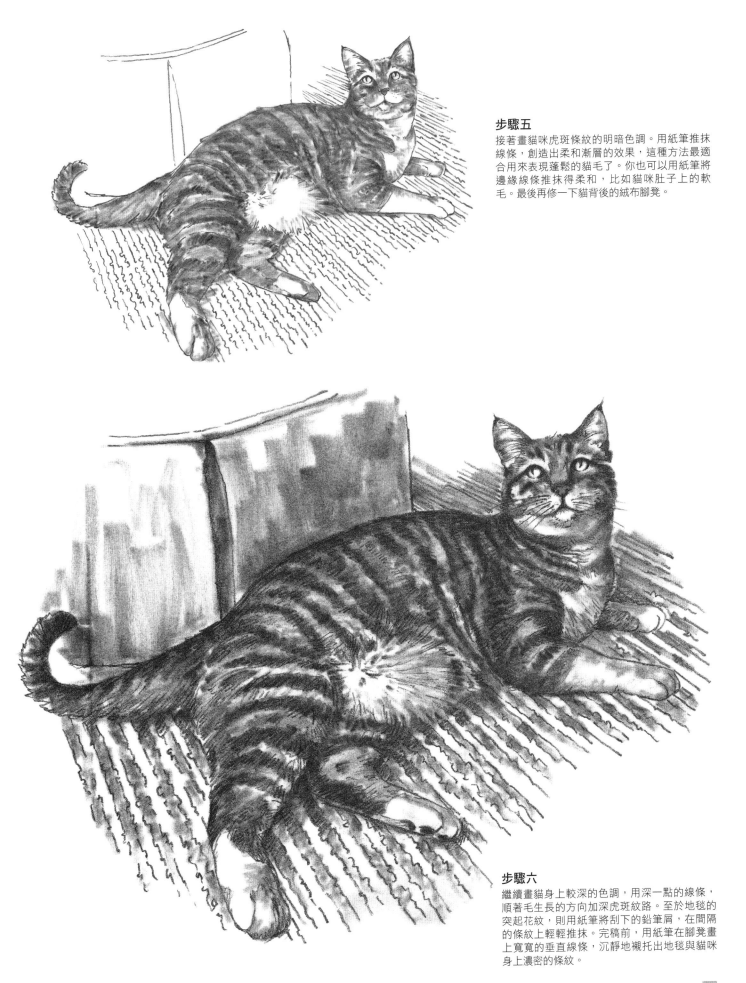

步驟五

接著畫貓咪虎斑條紋的明暗色調。用紙筆推抹
線條，創造出柔和漸層的效果，這種方法最適
合用來表現蓬鬆的貓毛了。你也可以用紙筆將
邊緣線條推抹得柔和，比如貓咪肚子上的軟
毛。最後再修一下貓背後的絨布腳凳。

步驟六

繼續畫貓身上較深的色調，用深一點的線條，
順著毛生長的方向加深虎斑紋路。至於地毯的
突起花紋，則用紙筆將刮下的鉛筆屑，在間隔
的條紋上輕輕推抹。完稿前，用紙筆在腳凳畫
上寬寬的垂直線條，沉靜地襯托出地毯與貓咪
身上濃密的條紋。

常見的貓咪姿態

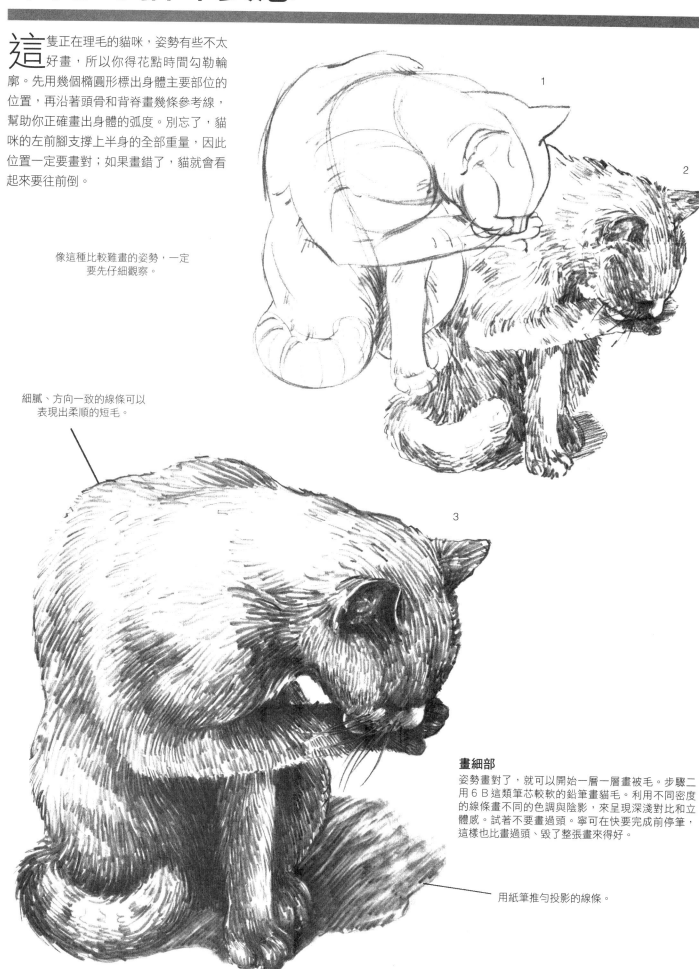

這隻正在理毛的貓咪，姿勢有些不太好畫，所以你得花點時間勾勒輪廓。先用幾個橢圓形標出身體主要部位的位置，再沿著頭骨和背脊畫幾條參考線，幫助你正確畫出身體的弧度。別忘了，貓咪的左前腳支撐上半身的全部重量，因此位置一定要畫對；如果畫錯了，貓就會看起來要往前倒。

像這種比較難畫的姿勢，一定要先仔細觀察。

細膩、方向一致的線條可以表現出柔順的短毛。

1

2

3

畫細部

姿勢畫對了，就可以開始一層一層畫被毛。步驟二用６Ｂ這類筆芯較軟的鉛筆畫貓毛。利用不同密度的線條畫不同的色調與陰影，來呈現深淺對比和立體感。試著不要畫過頭。寧可在快要完成前停筆，這樣也比畫過頭、毀了整張畫來得好。

用紙筆推勻投影的線條。

貓常用肢體語言表達情緒。一隻貓會用身體磨蹭某個東西，把自己的氣味抹上去來標記自己的地盤。有時候，貓也會磨蹭人的腿，跟人撒嬌或打招呼。本頁的範例畫了貓咪渾圓、傾斜的身體，對比牆壁垂直的線條，形成動人的構圖。

畫牆壁與陰影時，記得要改變下筆的角度。畫貓毛時，則要用長短不一的線條畫。

2

1

打底稿

先畫出代表牆壁、地面的垂直線與水平線，然後再畫貓的身體，描繪出牠的拱背、渾圓的肩部和上揚的尾巴。要特別注意腿部的姿勢和比例，因為貓不論什麼時候看起來都是很平衡的。修整輪廓線條後，最後再畫明暗色調。

要確認陰影畫得與光源方向一致。以這張畫來看，光線讓四肢前側看起來較暗。

常見的貓咪姿態（續）

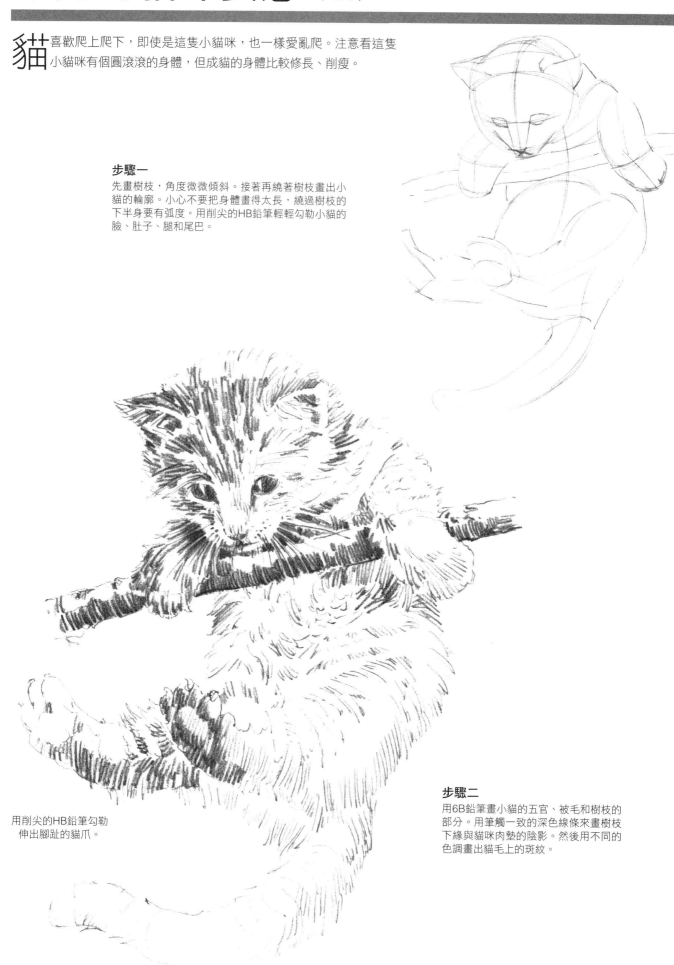

貓喜歡爬上爬下，即使是這隻小貓咪，也一樣愛亂爬。注意看這隻小貓咪有個圓滾滾的身體，但成貓的身體比較修長、削瘦。

步驟一

先畫樹枝，角度微微傾斜。接著再繞著樹枝畫出小貓的輪廓。小心不要把身體畫得太長，繞過樹枝的下半身要有弧度。用削尖的HB鉛筆輕輕勾勒小貓的臉、肚子、腿和尾巴。

用削尖的HB鉛筆勾勒
伸出腳趾的貓爪。

步驟二

用6B鉛筆畫小貓的五官、被毛和樹枝的部分。用筆觸一致的深色線條來畫樹枝下緣與貓咪肉墊的陰影。然後用不同的色調畫出貓毛上的斑紋。

步驟三

現在修飾整個畫面,直到滿意為止。用HB鉛筆來畫眼睛上方的短毛
和鼻子、眼睛、嘴巴附近的細紋。用長短不一的細緻線條,按照貓
毛不同的生長方向,繼續畫出被毛質地。記得留白區域要一致,來
表現這隻小虎斑身上的斑紋。

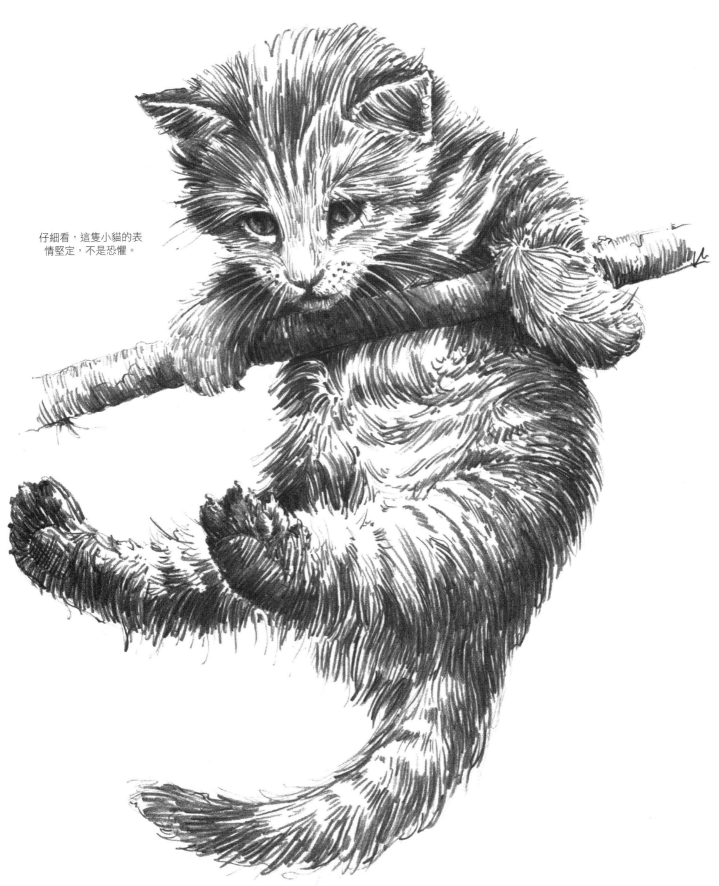

仔細看,這隻小貓的表
情堅定,不是恐懼。

馬頭特寫

馬是非常奇妙的畫畫主題，因為牠們與生俱來的美麗與優雅實在相當迷人。畫馬的時候請特別留意眼睛的細節，才能表現這種溫馴生物的溫和與聰慧。

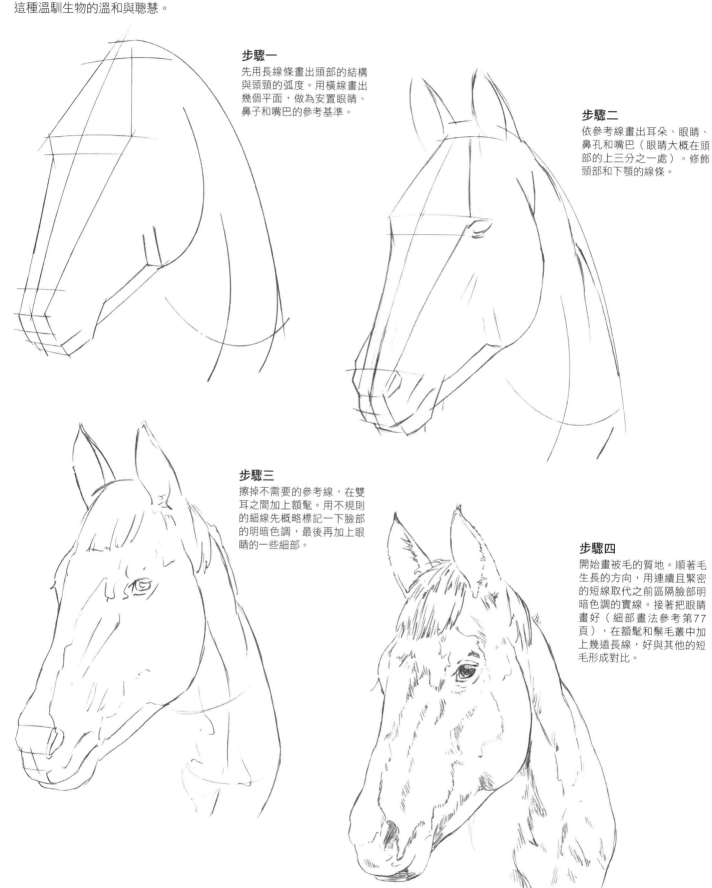

步驟一
先用長線條畫出頭部的結構與頭頸的弧度。用橫線畫出幾個平面，做為安置眼睛、鼻子和嘴巴的參考基準。

步驟二
依參考線畫出耳朵、眼睛、鼻孔和嘴巴（眼睛大概在頭部的上三分之一處）。修飾頸部和下顎的線條。

步驟三
擦掉不需要的參考線，在雙耳之間加上額髦。用不規則的細線先概略標記一下臉部的明暗色調，最後再加上眼睛的一些細部。

步驟四
開始畫被毛的質地。順著毛生長的方向，用連續且緊密的短線取代之前區隔臉部明暗色調的實線。接著把眼睛畫好（細部畫法參考第77頁），在額髦和鬃毛叢中加上幾道長線，好與其他的短毛形成對比。

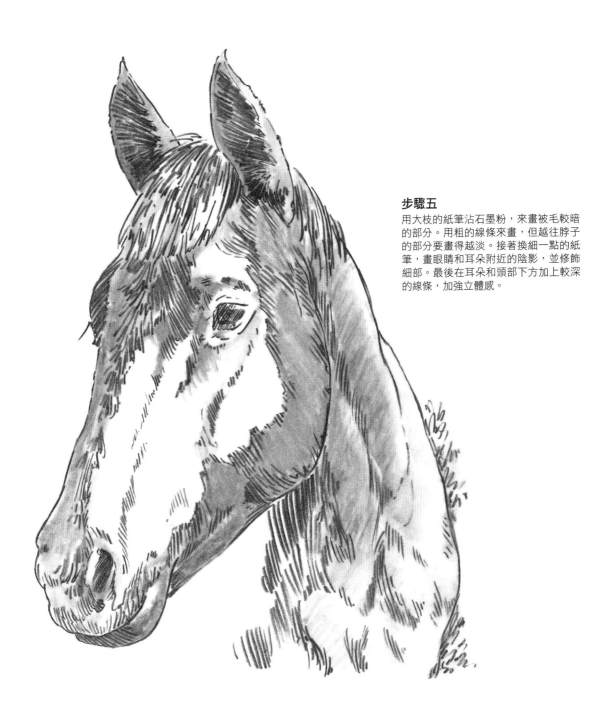

步驟五

用大枝的紙筆沾石墨粉，來畫被毛較暗的部分。用粗的線條來畫，但越往脖子的部分要畫得越淡。接著換細一點的紙筆，畫眼睛和耳朵附近的陰影，並修飾細部。最後在耳朵和頭部下方加上較深的線條，加強立體感。

馬的細部

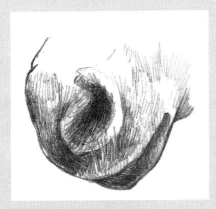

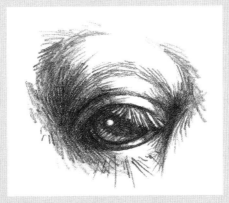

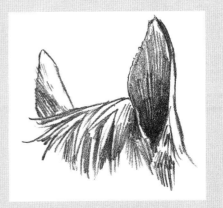

鼻吻部

馬的鼻吻部有點弧度，要靠細心畫陰影來呈現。鼻孔周圍和上唇微微隆起，你可以用軟橡皮擦尖角，擦出亮點來畫出形狀。

眼睛

從眼睛周圍的皺摺到直而濃密、可保護眼睛的睫毛，馬的眼睛細部很多。要畫出「有生氣」的眼睛，可以留一塊淺色的新月形狀，代表眼球表面的反射光，並且在它的上方擦出一個白色的亮點。

耳朵

額髦要用略帶弧度的長線來畫。接著再用朝上的平行直線畫耳殼內側的陰影，而且耳殼基部最深，越往上顏色越淡。

馬頭側面

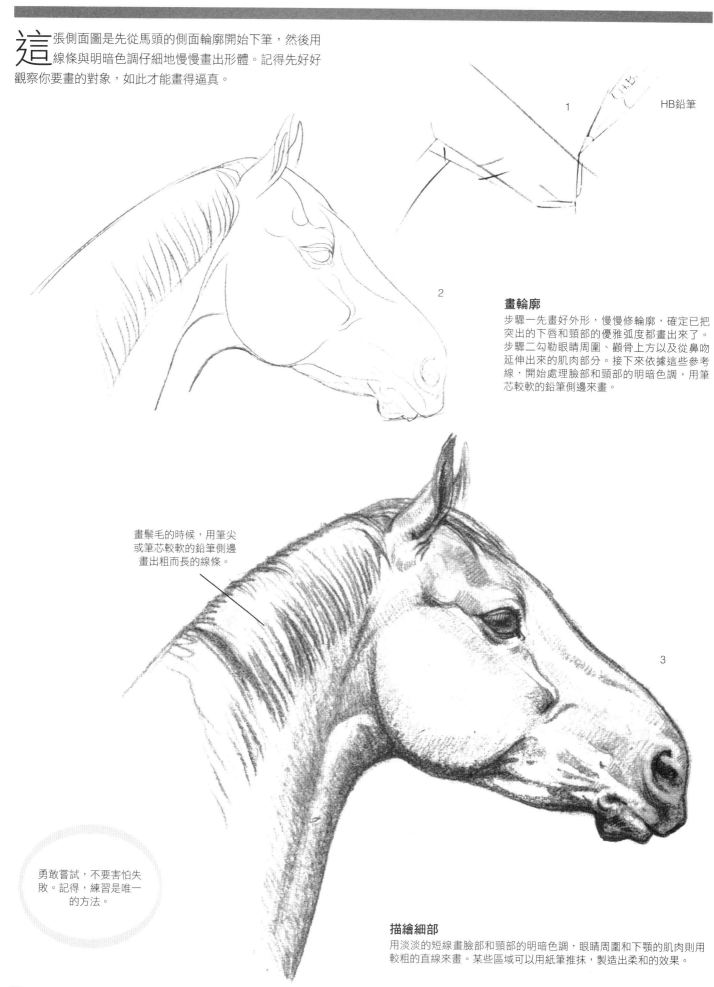

這張側面圖是先從馬頭的側面輪廓開始下筆，然後用線條與明暗色調仔細地慢慢畫出形體。記得先好好觀察你要畫的對象，如此才能畫得逼真。

HB鉛筆

畫輪廓

步驟一先畫好外形，慢慢修輪廓，確定已把突出的下唇和頸部的優雅弧度都畫出來了。步驟二勾勒眼睛周圍、顴骨上方以及從鼻吻延伸出來的肌肉部分。接下來依據這些參考線，開始處理臉部和頸部的明暗色調，用筆芯較軟的鉛筆側邊來畫。

畫鬃毛的時候，用筆尖或筆芯較軟的鉛筆側邊畫出粗而長的線條。

勇敢嘗試，不要害怕失敗。記得，練習是唯一的方法。

描繪細部

用淡淡的短線畫臉部和頸部的明暗色調，眼睛周圍和下顎的肌肉則用較粗的直線來畫。某些區域可以用紙筆推抹，製造出柔和的效果。

馬頭進階練習

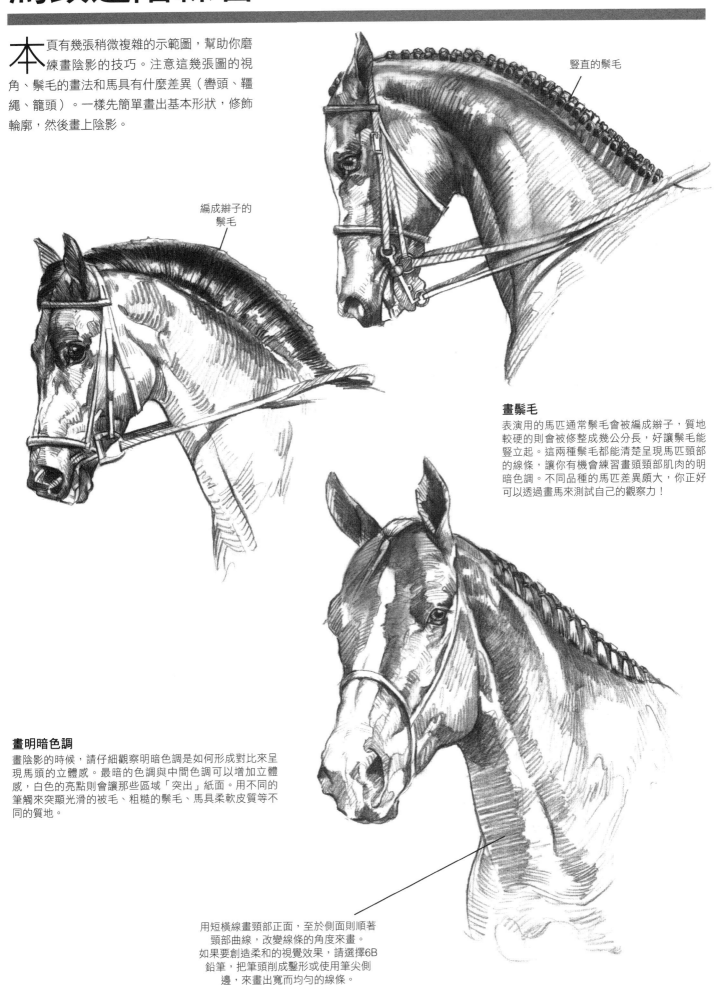

本頁有幾張稍微複雜的示範圖，幫助你磨練畫陰影的技巧。注意這幾張圖的視角、鬃毛的畫法和馬具有什麼差異（彎頭、韁繩、籠頭）。一樣先簡單畫出基本形狀，修飾輪廓，然後畫上陰影。

豎直的鬃毛

編成辮子的
鬃毛

畫鬃毛

表演用的馬匹通常鬃毛會被編成辮子，質地較硬的則會被修整成幾公分長，好讓鬃毛能豎立起。這兩種鬃毛都能清楚呈現馬匹頸部的線條，讓你有機會練習畫頭頸部肌肉的明暗色調。不同品種的馬匹差異頗大，你正好可以透過畫馬來測試自己的觀察力！

畫明暗色調

畫陰影的時候，請仔細觀察明暗色調是如何形成對比來呈現馬頭的立體感。最暗的色調與中間色調可以增加立體感，白色的亮點則會讓那些區域「突出」紙面。用不同的筆觸來突顯光滑的被毛、粗糙的鬃毛、馬具柔軟皮質等不同的質地。

用短橫線畫頸部正面，至於側面則順著
頭部曲線，改變線條的角度來畫。
如果要創造柔和的視覺效果，請選擇6B
鉛筆，把筆頭削成鑿形或使用筆尖側
邊，來畫出寬而均勻的線條。

小馬

小馬不是個頭小一號的馬，牠們是馬的一個品種。小馬個頭較小，站姿比較穩，看起來防衛感比較強。

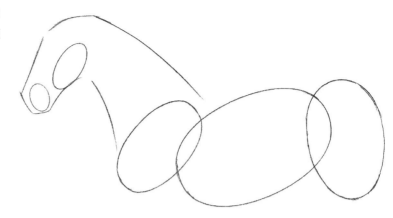

步驟一

用HB鉛筆把小馬的結實身形畫出來。畫幾個重疊的橢圓形，代表胸、軀幹和臀部的位置。然後畫出頸部稍稍帶有弧度的線條，用短的斜線勾勒馬頭形狀。鼻吻和下顎的曲線也用橢圓形大致畫出。

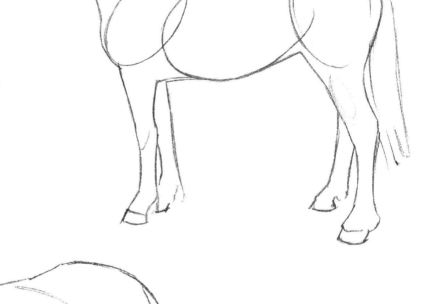

步驟二

根據步驟一的線條畫出整個小馬的輪廓。要畫出四肢的輪廓，蹄和關節的部分也要仔細畫出。用長線條大致畫上鬃毛和馬尾，還有眼睛、嘴巴、鼻孔和耳朵的位置。

步驟三

擦掉參考用的橢圓形，以長直線在右前腳、右後腳畫上陰影。然後用長的直線來畫馬毛，呈現鬃毛和馬尾的質地。在軀幹加幾筆描繪主要肌肉的線條，塑造形體感，至於臉部的立體感則用亮面和較深的陰影來呈現。最後畫出籠頭。

馬和小馬的部位介紹

你不一定要知道每根骨頭、每塊肌肉的名稱，才能把動物正確畫出來。不過，有一點基本解剖學的概念，對畫動物還是有幫助。比方說，了解馬匹外形底下的肌肉和骨幹，能把馬的形態畫得更逼真。（小馬和一般馬匹的基本結構相同，只是比例和尺寸不一樣。）知道馬骨頭的形狀，能幫助你畫出逼真的腿、蹄和臉。熟悉主要肌群的分佈位置能幫助你正確地畫出明暗區塊，讓馬匹或小馬看起來很生動。

如果你把馬的身體分解成幾個基本形狀，你會發現馬其實很好畫。先從圓形、圓柱、梯形開始（如右圖所示），這樣你就更容易掌握馬的頭、頸、腹、四肢等各部位的比例與尺寸。然後把這些形狀連起來，修飾線條，再加上細部，最後就能畫出逼真的馬了。

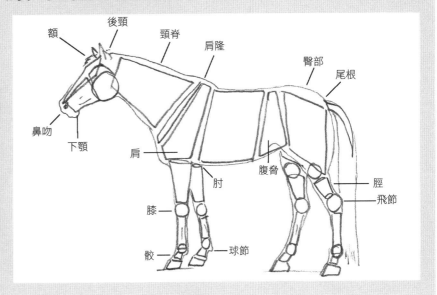

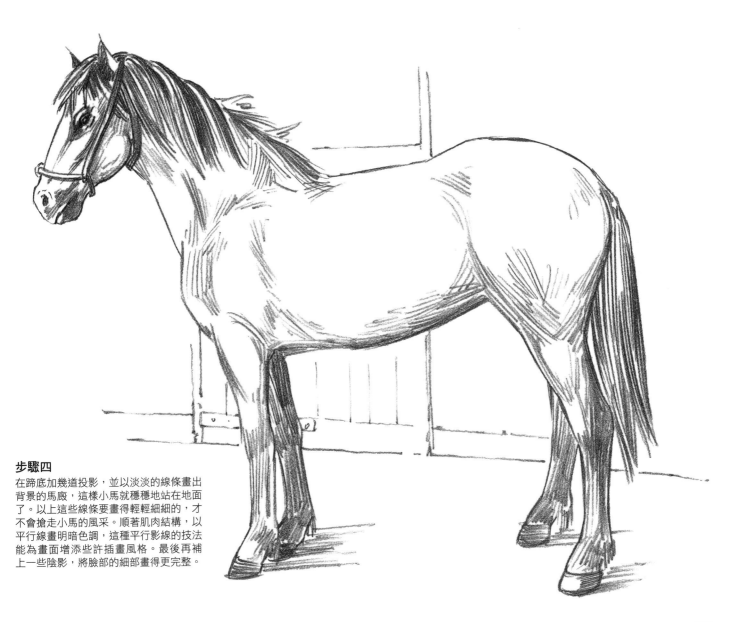

步驟四

在蹄底加幾道投影，並以淡淡的線條畫出背景的馬廄，這樣小馬就穩穩地站在地面了。以上這些線條要畫得輕輕細細的，才不會搶走小馬的風采。順著肌肉結構，以平行線畫明暗色調，這種平行影線的技法能為畫面增添些許插畫風格。最後再補上一些陰影，將臉部的細部畫得更完整。

駄馬

這是一種體形很大、負責田裡粗重工作的勞役用馬,在許多遊行行列中經常看得到。駄馬的特徵十分明顯——四肢近足趾部位長了一圈長長的毛。本頁的示範圖特別強調駄馬臀部的肌理。駄馬有個圓圓的大屁股,四肢粗壯,頸部拱起而且粗大,還有個高鼻子。

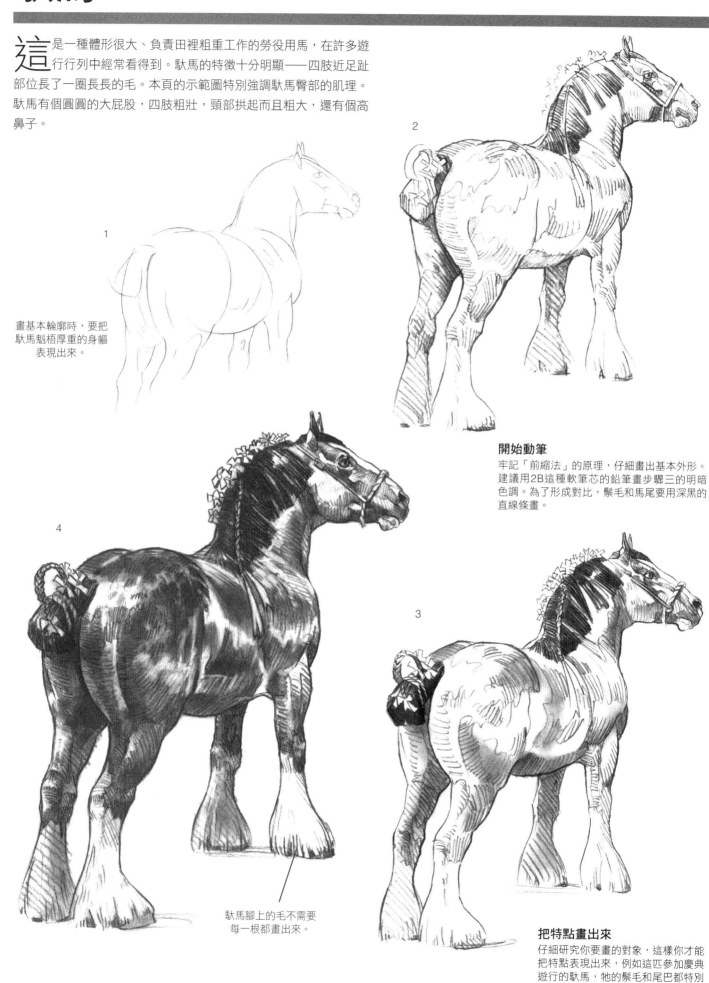

1

畫基本輪廓時,要把駄馬魁梧厚重的身軀表現出來。

2

開始動筆

牢記「前縮法」的原理,仔細畫出基本外形。建議用2B這種軟筆芯的鉛筆畫步驟三的明暗色調。為了形成對比,鬃毛和馬尾要用深黑的直線條畫。

4

駄馬腳上的毛不需要每一根都畫出來。

3

把特點畫出來

仔細研究你要畫的對象,這樣你才能把特點表現出來,例如這匹參加慶典遊行的駄馬,牠的鬃毛和尾巴都特別加以裝飾。

馬戲團表演馬

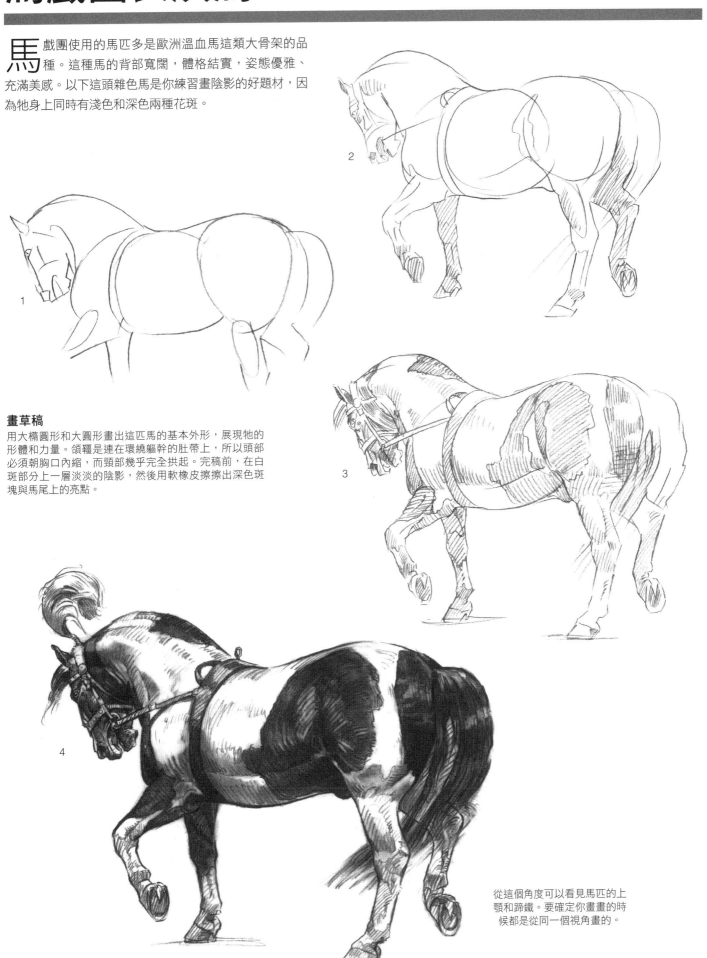

馬戲團使用的馬匹多是歐洲溫血馬這類大骨架的品種。這種馬的背部寬闊，體格結實，姿態優雅、充滿美感。以下這頭雜色馬是你練習畫陰影的好題材，因為牠身上同時有淺色和深色兩種花斑。

畫草稿

用大橢圓形和大圓形畫出這匹馬的基本外形，展現牠的形體和力量。韁轡是連在環繞軀幹的肚帶上，所以頭部必須朝胸口內縮，而頸部幾乎完全拱起。完稿前，在白斑部分上一層淡淡的陰影，然後用軟橡皮擦擦出深色斑塊與馬尾上的亮點。

從這個角度可以看見馬匹的上顎和蹄鐵。要確定你畫的時候都是從同一個視角畫的。

動物園寫生

你到動物園可以看見各式各樣的動物，並畫下牠們各種不同的姿態。這是另一個磨練你看出重要形狀與迅速下筆的絕佳方式！先簡單完成速寫，等往後有時間再補上細部。你也可以在速寫簿的空白處寫下註記，像是動物當時的表情、習性、斑紋、被毛的質地和顏色等等，等你回到畫室後可以參考。

寫生

去戶外（或稱「現場」）畫畫的時候，盡可能不要帶太多用具，才好便於攜帶。如果是去動物園，建議只帶一小本速寫簿、幾枝HB鉛筆和削鉛筆的工具。假如你想做些描繪，那就帶塊橡皮擦。另一個要考量的是天氣，在高溫、刺眼的陽光下畫畫絕不會舒服，因此你也要記得帶水、帽子，必要的話也要帶防蟲用品。

速寫動作要快
動物園是畫鳥的好地方，不過牠們大多不會一直站著不動讓你畫。以左圖為例，迅速畫出每隻鶴的大略姿態，再為理毛的那隻加上更多頭部細節即可。有時候，帶著相機是不錯的主意，可以拍照記錄細節，做為日後畫完的參考。假如你沒辦法太靠近動物仔細觀察，你可以把相機當成望遠鏡，調整焦距看個清楚！

觀察動物

動物寫生的樂趣之一，是你在當下會看到動物的自然動作和反應。例如，你看到一隻像右圖這種大型鵜鶘，在陽光下曬羽毛，那麼你就有多一點時間可以畫，因此有機會畫上細部，替身體、頭部和翅膀加上明暗色調。

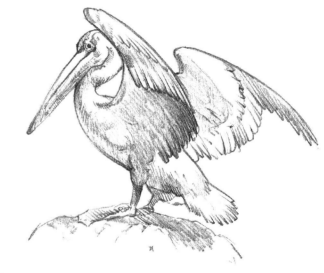

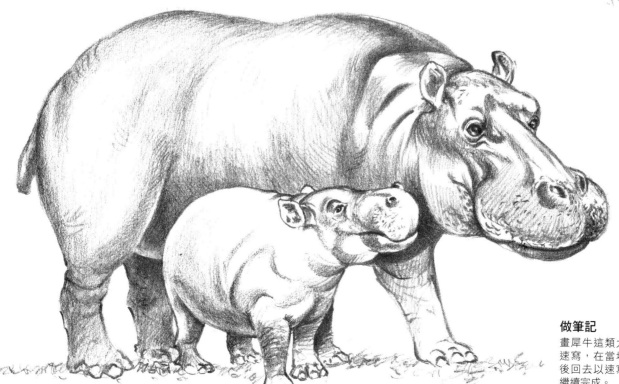

做筆記
畫犀牛這類大型動物時，要先速寫，在當場拍幾張照片，然後回去以速寫和相片為參考，繼續完成。

步驟一
成年金剛常坐在地上觀察來看牠們的遊客，所以你有足夠的時間仔細畫。先用淡淡的橢圓形畫出頭與肩膀的基本輪廓，接著畫出五官的形狀，並用一條線標示出眉毛的位置。

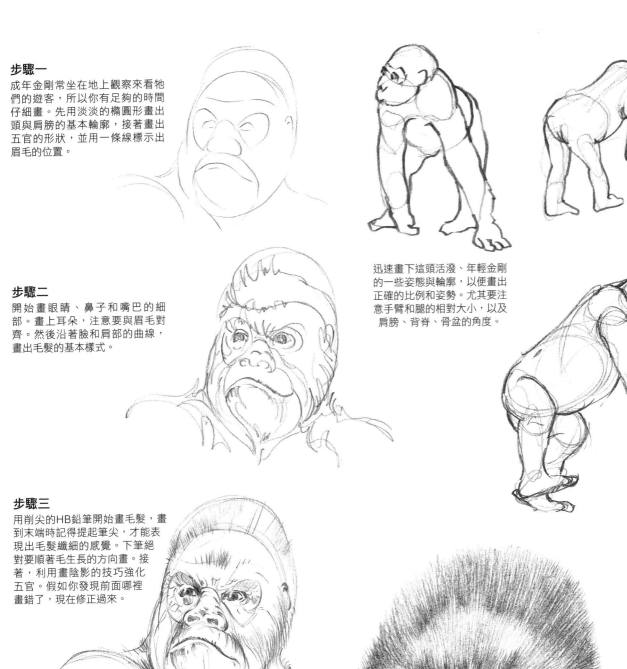

迅速畫下這頭活潑、年輕金剛的一些姿態與輪廓，以便畫出正確的比例和姿勢。尤其要注意手臂和腿的相對大小，以及肩膀、背脊、骨盆的角度。

步驟二
開始畫眼睛、鼻子和嘴巴的細部。畫上耳朵，注意要與眉毛對齊。然後沿著臉和肩部的曲線，畫出毛髮的基本樣式。

步驟三
用削尖的HB鉛筆開始畫毛髮，畫到末端時記得提起筆尖，才能表現出毛髮纖細的感覺。下筆絕對要順著毛生長的方向畫。接著，利用畫陰影的技巧強化五官。假如你發現前面哪裡畫錯了，現在修正過來。

步驟四
繼續用末端尖細的線條畫毛髮。記得要順著臉和肩膀的輪廓來畫，但要畫到頭頂，而且要蓋過眉毛。然後修飾肩背、肉瘤、皺紋的線條，讓這頭金剛表情更生動。最後畫上那小得誇張的耳朵。眼睛和最深的陰影用2B鉛筆畫，亮點部分則直接留白。

紅鶴

雖然紅鶴最著稱的是牠一身絢麗的紅色，不過牠獨特的身體線條也是鉛筆畫的絕佳題材。畫這種鳥的時候要特別注意一些細部，例如短小精悍的腦袋、頸部的羽毛紋理、柔軟的翅膀和尾羽、光滑的喙以及強健的腿爪。

步驟一

用HB鉛筆，以蛋形概略畫出紅鶴的頭和身體，再勾出S形的頸部與大而彎曲的喙。尾部用三角形代表，接著畫出腿和爪的輪廓，在「膝蓋」位置畫兩個橢圓形。注意，腿部的長度大約等於頭頂到身體下緣的距離。

步驟二

修飾輪廓，畫出身體各主要部位。接下來開始畫頭與喙。修飾輪廓，並加上眼睛、臉部肌理和喙的圖形。

步驟三

擦掉用不到的參考線。以短弧線在身體腹側與腿部上端淡淡畫上陰影。繼續描繪頭部和羽毛細部，然後加深喙尖端的顏色。

步驟四

現在畫上最後的細部。用軟筆芯鉛筆，握住筆桿末端畫頸部和腹部的陰影，然後用短線畫出羽毛的走向。由於光源在畫面左上方，因此紅鶴的右側與身體腹側的陰影要畫深一點。然後以波浪狀線條畫出腿和爪的質地，最後用幾道長弧線來畫紅鶴背部的羽毛。

大象

這隻大象很好畫，因為就算是牠的細部，也比一般動物的要大得多！用簡單的明暗色調畫出隆起的象鼻、皺皺的身體、光滑的象牙、微曲的尾巴等。

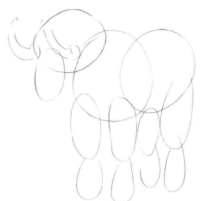

步驟一
先用重疊的圓形和橢圓形標示出象頭的位置，確定大象的軀幹部位。

步驟二
用幾個瘦長的橢圓形標示象腿以及象鼻最寬的部分。從象鼻基部兩側畫兩道彎弧，代表象牙。

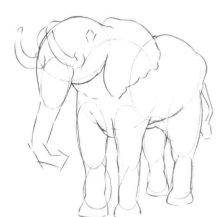

步驟三
依前面畫的基本形狀畫出大象的輪廓，包括身體、耳朵、頭和腿等部位。接著畫出象鼻的形狀，並把尾巴的輪廓畫出來。

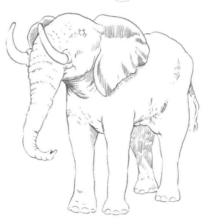

步驟四
修飾輪廓，擦掉不需要的參考線。然後畫頸部、耳朵、尾巴和腿部的陰影。最暗的區塊留到最後步驟來畫。用短線畫出身體和象鼻上的皺摺。

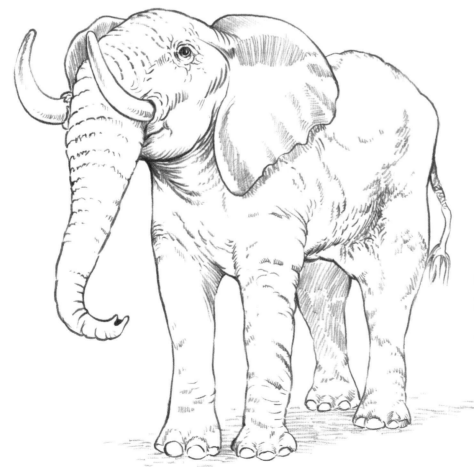

步驟五
用2B鉛筆補強畫面中最暗的陰影（例如尾巴和頭部下方）。然後畫完眼睛的細部，並且用一小塊留白做為亮點。最後畫完全身的明暗色調與質地，然後在腳的周圍加上淡淡的投影，讓大象穩穩站在地上。

袋鼠

畫袋鼠最重要的就是把「你看到的」畫出來，而不是畫「你想看到的」。先仔細研究袋鼠的特徵。比方說，袋鼠的耳朵、尾巴和後腳與其他部位比起來，幾乎不成比例地大。重視細節描繪，最後的作品自然就會非常寫實。

步驟一

先畫一個梨形代表袋鼠軀幹的上半部，再以兩個同心圓做為軀幹下半部和臀部。然後畫一個橢圓形當頭，再加上身體其他部分，例如前腿、後腿、長而粗的尾巴等。

步驟二

修飾並加深輪廓，讓整個軀幹線條更流暢，同時加上耳朵和後腳的細部。還可以在臀部加一些短線，做為此處的短毛。

步驟三

在臉部淡淡畫上眼睛、鼻吻、鼻子和嘴巴的輪廓，然後把前腿腳趾的形狀畫得清楚一點。最後用緊密的平行線畫在下側，呈現被毛的陰影區域。

步驟四

擦掉剩餘的參考線，繼續畫被毛的質地。用短弧線畫出被毛底下的肌肉，接著完成臉上（把眼睛和鼻子畫上）與爪子的細部。最後畫地上的投影，用HB鉛筆側邊斜斜畫出。

巨嘴鳥

鳥類的體積大小、外型和羽毛紋路各不相同。這隻巨嘴鳥的羽毛又長又滑順，因此要用柔和的長線條畫。至於喙的部分，則可以用淡淡的陰影來表現平滑的質感。

步驟一

用基本形狀畫出巨嘴鳥輪廓：長長的蛋形是身體，橢圓形是頭部，長方形是尾羽和喙。喙的長度大概等於頭寬的兩倍，尾羽的長度則是身體長度的一半。

步驟二

加上腿和爪，畫出鳥站在樹枝上。記得草稿線條要畫得淡一點，因為可能得畫好幾次，才能畫出鳥平穩地站在枝頭上。畫上眼睛以及喙的開口。

步驟三

修飾輪廓，擦掉不需要的參考線。沿著翅膀和尾羽畫出羽毛。然後用HB鉛筆筆尖側邊，以垂直的長筆觸，在喙的部位上陰影。接著在頭頂與胸前一小塊區域畫上陰影。

步驟四

順著羽毛生長的方向，以筆尖側邊畫翅膀和尾羽的陰影，最深的部分要畫在鳥腹處。接著加上腳爪和樹枝細部，以弧形線條畫出圓柱狀的立體感。

改變視點

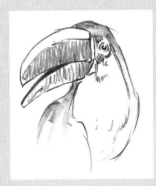

等你熟悉巨嘴鳥側面的畫法之後，不妨來畫畫四分之三側面。從這個視角觀察，喙頂的亮面區域更明顯，胸部也比頭部更突出。用這個角度畫巨嘴鳥，看起來會更生動、更吸引人。

陸龜

陸龜的硬殼是練習畫陰影明暗的有趣挑戰，因為你得藉由陰影明暗的變化，塑造龜殼的立體感。畫的時候，要特別注意陰影的大小與深淺變化。

步驟一

用HB鉛筆大略畫出龜殼與身體的橢圓形狀。接下來畫個蛋形頭部、彎彎的頸子和結實的四肢。用粗線條勾出龜殼的基本圖案。

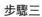

步驟二

修飾輪廓，龜殼邊緣要畫得凹凸不平，而四肢與頭頸部則是很平滑。標出眼睛、嘴巴、腳趾的位置，並把頸部下方、龜殼前端那幾個圓圓的部分畫出來。

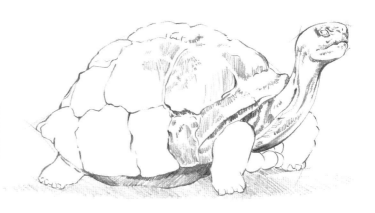

步驟三

用淡淡的平行線畫龜殼的明暗色調。頸部陰影要用密密的短斜線，由龜殼往頭部的方向畫，塑造出乾燥、皺巴巴的頸部。接著加深陸龜腹側的陰影，再用軟筆芯的筆尖側邊畫出身體下方淡淡的投影。

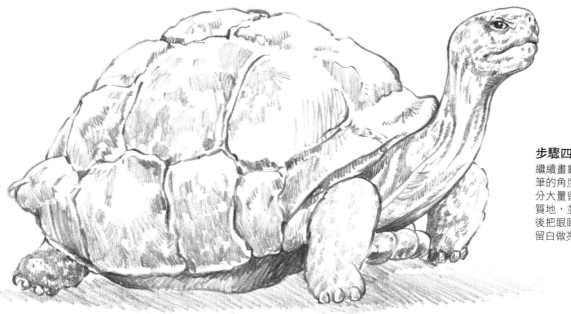

步驟四

繼續畫龜殼的明暗色調，改變下筆的角度來畫，在龜殼亮面的部分大量留白。接著畫四肢的皮膚質地，並畫出趾甲的立體感。最後把眼睛塗滿，並在眼睛右上角留白做亮點。

響尾蛇

蛇皮的圖案大多重複,所以還蠻好畫的。記得運用透視法原則,離觀者越遠的圖案要畫得越小。

步驟一
先概略畫出一團盤繞的輪廓,再加上頭部和尾部的形狀。以立體透視的方式畫出蛇身,意即要畫出切過尾巴的身體線條(雖然最後不會出現在完稿中),這能讓你畫得精確。

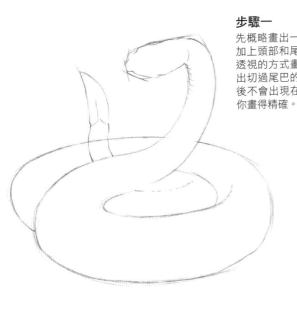

步驟二
標出眼睛和嘴巴的位置,加上Y字形的舌頭。在最接近觀者的蛇身部分,以倒C字形勾出鱗片。

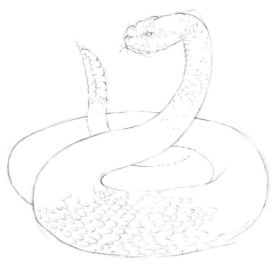

步驟三
畫完全身的鱗片,然後開始畫蛇身上菱形斑紋的陰影。擦掉不需要的參考線,在蛇身下方畫上投影。

步驟四
畫完全身的菱形斑紋,然後進一步畫頭、尾部的陰影與細節。在蛇身下三分之一加畫陰影,塑造立體感。最後補上小石子和粗糙的表面,塑造地面的真實感覺。

大貓熊

從幾個簡單形狀下手,你會發現大貓熊其實很好畫。先用圓形畫出頭和身體,再用橢圓形標示四肢和腳掌,然後加上細部,包括眼睛、鼻子和竹葉。用柔和的短線條來畫大貓熊黑白相間、厚厚的被毛。畫毛的時候,永遠記得要順著毛生長的方向畫。

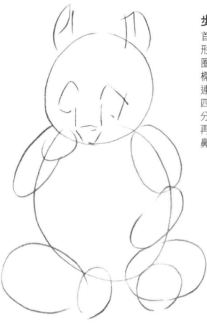

步驟一
首先畫出大貓熊整體的形狀和姿勢。畫一個圓圈代表頭,再畫一個大橢圓形當作身體。接著連續用幾個橢圓形代表四肢和腳掌,將左前肢分上下兩截來畫。另外再畫出耳朵、黑眼圈和鼻子的大致輪廓。

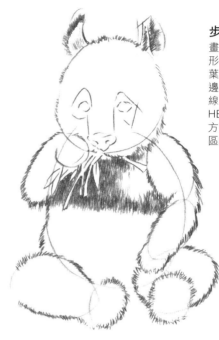

步驟二
畫上眼睛,修飾鼻子的形狀,然後畫出竹枝葉。用軟筆芯的筆尖側邊沿著身體輪廓,以短線來畫被毛。接下來換HB鉛筆,順著毛生長的方向,由上往下畫黑毛區的陰影。

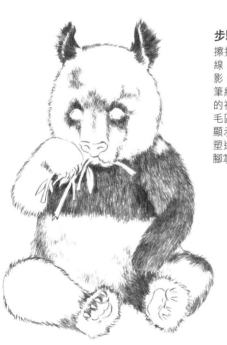

步驟三
擦掉還留在紙上的參考線。繼續畫黑毛區的陰影。接著換紙筆柔化鉛筆線條,塑造被毛鬆軟的視覺效果。然後在白毛區畫上緊密的線條,顯示被毛下方的肌肉,塑造出立體感。最後畫腳掌的肉墊和趾甲。

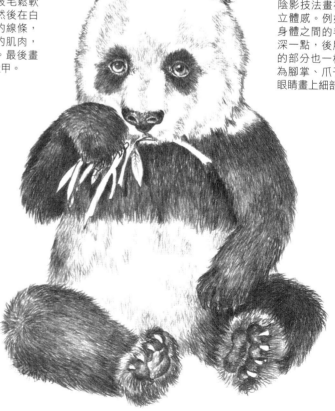

步驟四
繼續用輕柔的短線條來畫陰影,呈現被毛的質地。同時繼續以不同的陰影技法畫被毛,塑造立體感。例如,前肢和身體之間的毛色要畫得深一點,後肢靠近地面的部分也一樣。最後再為腳掌、爪子、鼻子和眼睛畫上細部。

長頸鹿

畫長頸鹿最重要的是比例要正確。打底稿的時候，想想要是把腿畫太短，或脖子畫太粗，會對動物的外觀有什麼影響。你可以把長頸鹿的頭當作測量基準，以此正確畫出身體其他部分。例如，腿或脖子是幾個頭的長度？

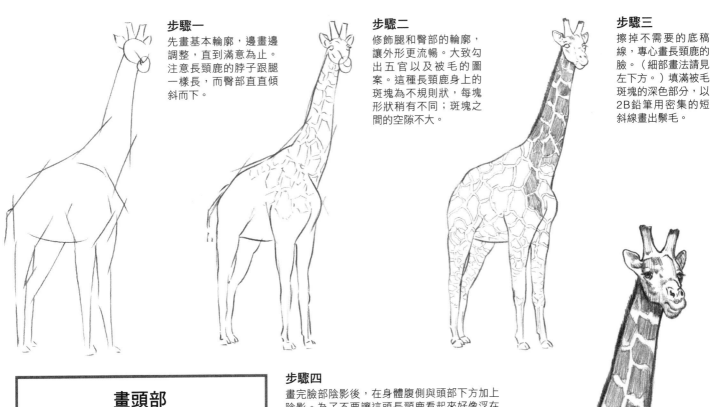

步驟一
先畫基本輪廓，邊畫邊調整，直到滿意為止。注意長頸鹿的脖子跟腿一樣長，而臀部直直傾斜而下。

步驟二
修飾腿和臀部的輪廓，讓外形更流暢。大致勾出五官以及被毛的圖案。這種長頸鹿身上的斑塊為不規則狀，每塊形狀稍有不同；斑塊之間的空隙不大。

步驟三
擦掉不需要的底稿線，專心畫長頸鹿的臉。（細部畫法請見左下方。）填滿被毛斑塊的深色部分，以2B鉛筆用密集的短斜線畫出鬃毛。

畫頭部

先用一個圓形代表頭部，再用兩個小一點的圓形代表鼻吻部，最後加上犄角和耳朵。畫出下顎曲線和眼睛（包括睫毛）與耳殼內側的細部後，修飾所有的輪廓，然後畫臉部陰影。用軟的筆芯畫深色區塊，並順著形體改變線條方向。

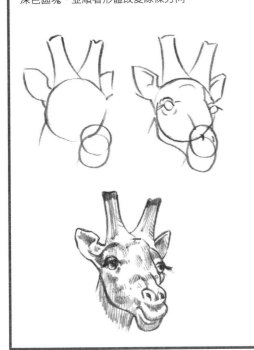

步驟四
畫完臉部陰影後，在身體腹側與頭部下方加上陰影。為了不要讓這頭長頸鹿看起來好像浮在紙上，可以用密集的短斜線畫出地面。

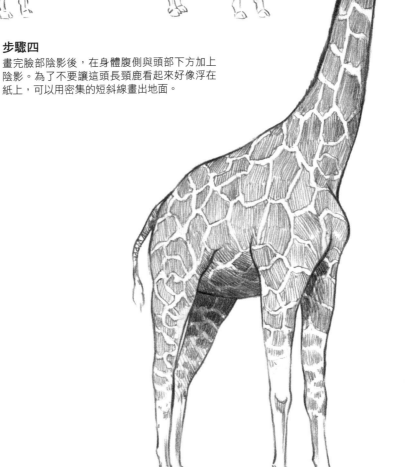

風景畫

無論何處都可以發現美麗風景，舉凡度假時的照片、附近的公園，甚至是你家的院子，都有美麗景色。在這一章，你會學到怎麼畫戶外風光，包括速寫茂盛的綠葉，或者壯闊的山脈。你也會學到如何挑選合適的主題，利用透視技巧畫出空間感，以及善用不同視點作畫。你還會發現，只要運用一些簡單技巧，就能畫出樹、雲、岩石和流水等常見的風景畫元素，並且也知道如何透過各種陰影技巧讓畫面更逼真。很快你就會用新學的技法，畫出自己的風景畫名作！

風景畫構圖

風景畫大多有背景、中景、前景。背景即為離觀者最遠的區域，前景離觀者最近，中景則介於二者之間。構圖時，前景、中景、背景不必在畫面中佔有一樣的比例。在下面的範例中，前景和中景在畫面下方，因此背景反而成為視覺焦點。

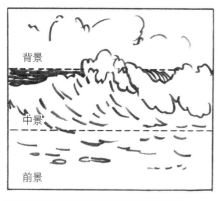

選擇視點

上面這張橫幅風景畫是以全景視點來畫。在左右兩側的樹叢微微斜向中央，引導觀者的視線朝畫面中央移動。在右圖中，注意景物如何將畫面「框起來」，引導視線移向中央。而下圖前景中的小徑通往背景的小屋，使小屋成為畫面焦點。

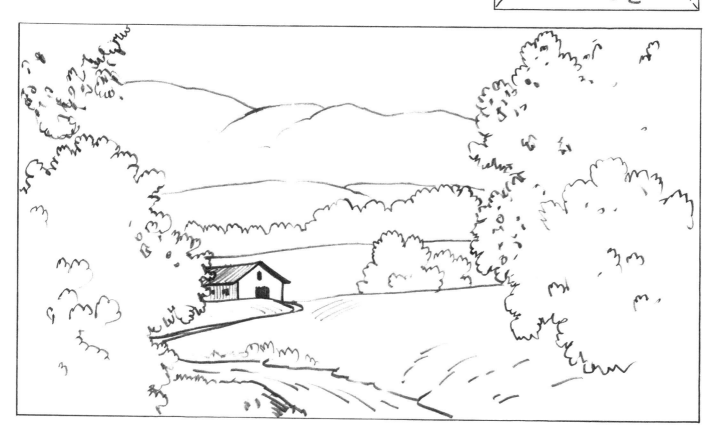

透視法的訣竅

為了畫出逼真的風景畫，必須要熟悉透視法的某些基本法則。在下方左圖中，所有平面的上下兩條橫線都往左右逐漸靠近，最後相交於畫面外的消失點。（請見第8、9頁透視法的基本概念。）現在先來練習畫一些簡單的方塊，之後再畫一些更複雜的主題，比方說建築物。

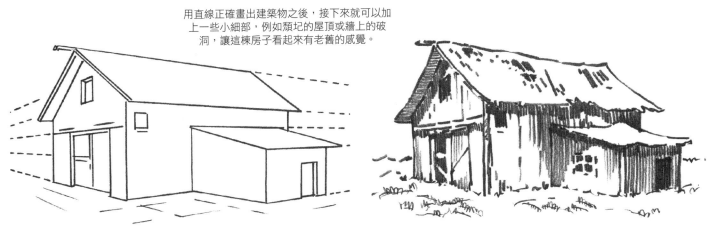

用直線正確畫出建築物之後，接下來就可以加上一些小細部，例如頹圮的屋頂或牆上的破洞，讓這棟房子看起來有老舊的感覺。

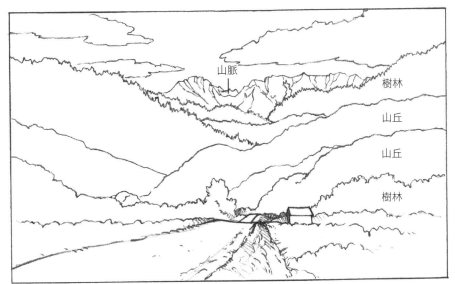

山脈
樹林
山丘
山丘
樹林

畫空間感和距離

左邊這張圖的空間層次很明顯：畫中小徑越往遠方變得越細，山丘也層層交疊。為了平衡山丘和樹林的傾斜曲線，畫面正中偏右加上了一間小屋。

畫一些像左圖一樣彼此交疊的風景元素，來練習畫出空間感。用不同的線條來畫樹叢，讓它們看起來茂盛濃密。至於小路則是用兩條直線畫，這兩條線越往畫面後方靠得越近。

大氣透視法

畫面中的景物越往遠方退就變得越小，細節也越模糊。留意小教堂外的樹和灌木叢，使小教堂看起來頗遠。仔細研究前景兩道箭頭所指的方向，它們可以幫助你沿著地面正確畫出符合透視法的線條。

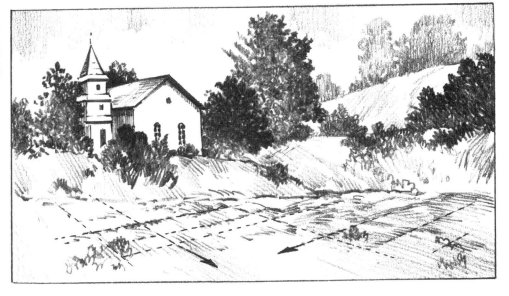

雲

是風景畫中相當重要的元素，因為雲能左右畫面氣氛。有些
雲能創造戲劇化的氛圍，有些則讓人看了心情平靜。

畫雲的形狀
用2B這類筆芯較軟的鉛筆，輕輕畫出雲的基本形
狀。然後用筆尖側邊在背景的天空上畫陰影。陰
影可以讓雲看起來飽滿有立體感。

研究一下本頁的各種雲，然後運用到自己的作品
中。試試畫蓬鬆如棉花的雲，也畫看看細長如煙
的雲。觀察你在天空中看到的雲，然後速寫勾勒
下來。

2

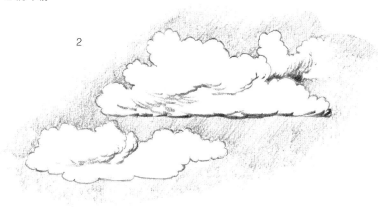

3

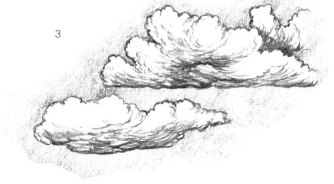

1

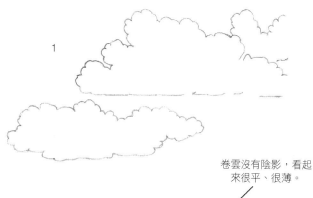

卷雲沒有陰影，看起
來很平、很薄。

碎積雲

卷雲

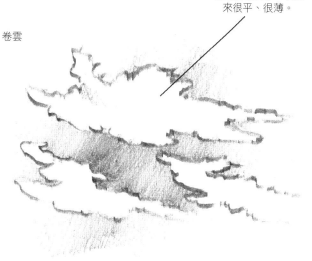

用紙筆柔化這個
區域的線條

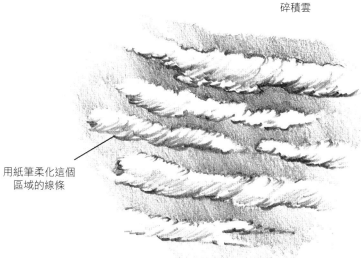

積雨雲

在雲的周圍均勻畫上陰
影，在背景處畫上天空。

高積雲

選筆芯較軟的鈍
頭鉛筆來呈現雲
層豐厚的感覺。

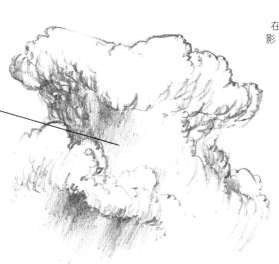

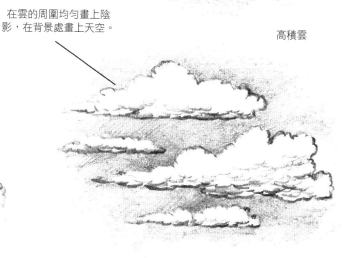

運用陰影畫法

本頁使用多種不同的陰影技法來畫雲，呈現截然不同的感覺。右圖這張以強烈、上揚的筆觸表現劇力萬鈞的氣象，而下圖如泡泡般蓬鬆的質地則給人平靜的感受。

使用不同的鉛筆、搭配不同的筆尖，可以畫出特殊效果。用手指或紙筆側面推勻面積較大的區塊，至於面積小或比較複雜的區塊則用紙筆筆尖來處理。

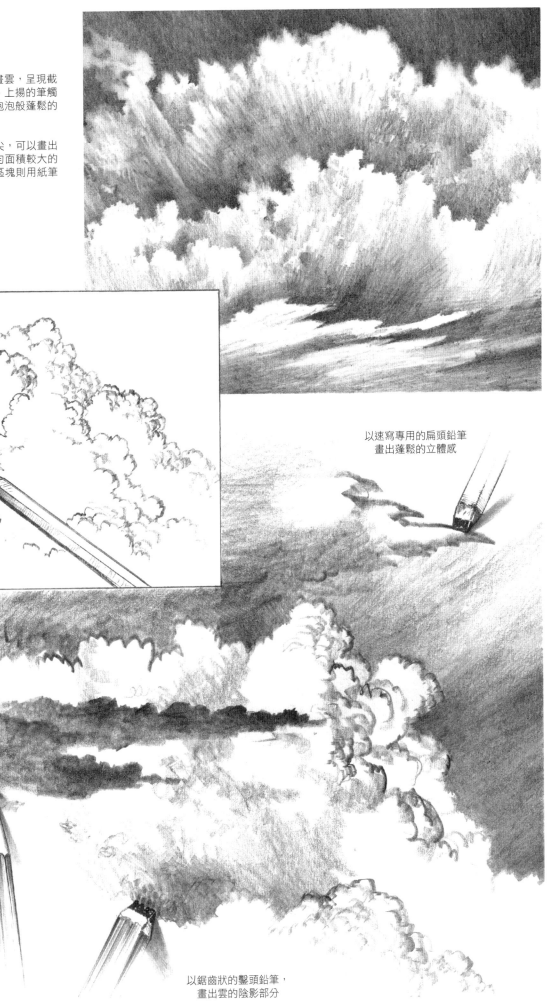

筆尖朝雲朵外緣畫

以速寫專用的扁頭鉛筆畫出蓬鬆的立體感

要畫出出陰沉、山雨欲來的效果，可以用2B鉛筆筆尖側面來畫。

以鋸齒狀的鑿頭鉛筆，畫出雲的陰影部分

岩石

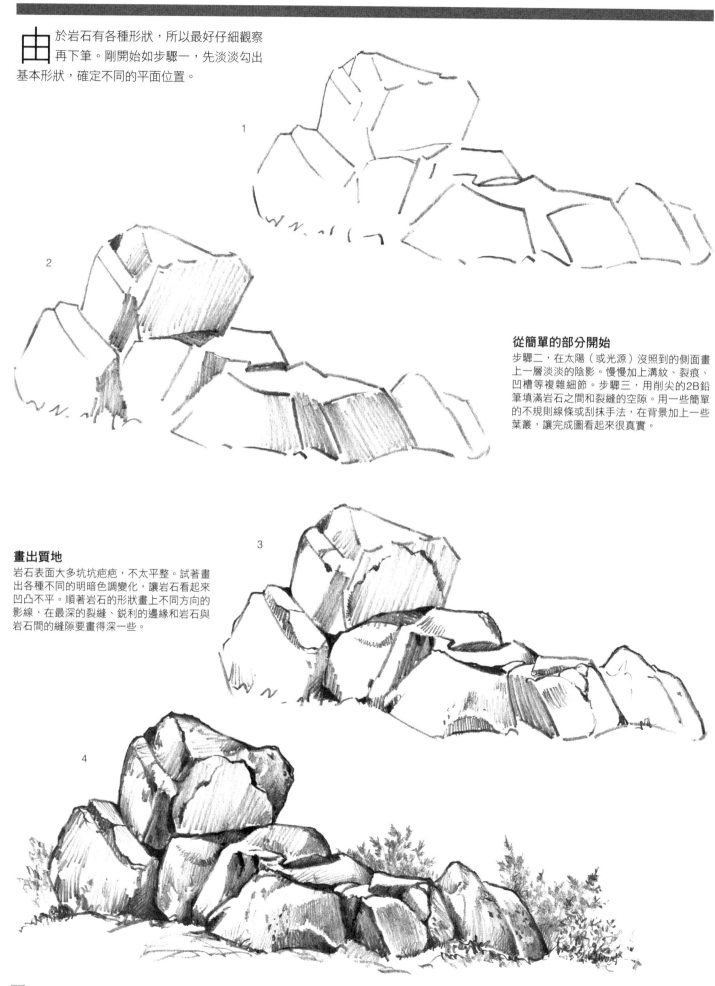

由於岩石有各種形狀,所以最好仔細觀察再下筆。剛開始如步驟一,先淡淡勾出基本形狀,確定不同的平面位置。

從簡單的部分開始

步驟二,在太陽(或光源)沒照到的側面畫上一層淡淡的陰影。慢慢加上溝紋、裂痕、凹槽等複雜細節。步驟三,用削尖的2B鉛筆填滿岩石之間和裂縫的空隙。用一些簡單的不規則線條或刮抹手法,在背景加上一些葉叢,讓完成圖看起來很真實。

畫出質地

岩石表面大多坑坑疤疤,不太平整。試著畫出各種不同的明暗色調變化,讓岩石看起來凹凸不平。順著岩石的形狀畫上不同方向的影線,在最深的裂縫、銳利的邊緣和岩石與岩石間的縫隙要畫得深一些。

1

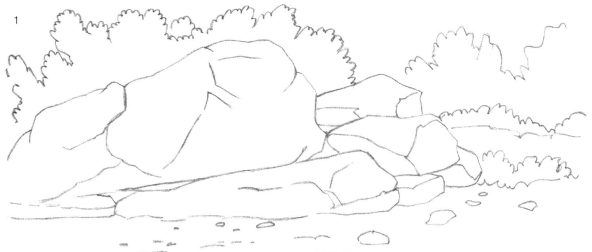

向陽的岩石

這一頁的石頭也是用相同的步驟畫的，不過加上了更多的陰影。要畫出陽光照耀岩石的效果，可以用軟橡皮擦尖角在適當的區域擦掉一些陰影，或者在這些地方直接留白。

2

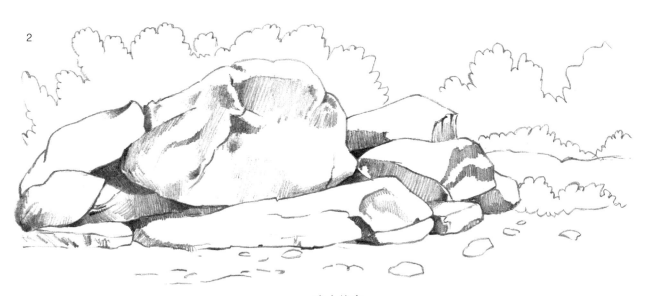

畫上綠意

樹葉為岩石形成自然又有視覺效果的背景，因為樹葉的質地跟平滑的岩石可以形成對比。畫岩石的時候，順道把灌木叢的輪廓大致勾勒出來，然後從不同的方向畫線條，讓某些區塊顯得較深，呈現出空間感。

在岩石表面的凹陷處，
要把陰影畫得很深。

樹形

樹木的造型驚人地多變，有些高高瘦瘦，有些矮矮胖胖。為了讓畫面看起來更有真實感，必須把許多細微的差異描繪出來，尤其是不同樹種之間的差異。每一棵樹都有其獨特的生長模式和特性。仔細研究這一頁和接下來三頁的各種樹型。

白皮松

看出基本形狀

首先研究你要畫的樹種，在心裡分解成幾個基本形狀。例如，高山鐵杉可以畫成三角形，主教松是橢圓形。先用HB鉛筆畫基本輪廓和中間色調，再換2B鉛筆畫較深的區塊。

主教松

巨杉

紅檜

高山鐵杉

黃松

畫葉子

像山毛櫸、楓樹和橡木這類闊葉木，葉片寬扁，會開花，每到秋天葉子就掉光光（落葉喬木）。請仔細研究一下本頁範例的細微差異。

畫的時候，要注意每一種樹的葉子要用不同的技巧來畫。先畫出樹幹，再畫樹的整體外形，最後在樹葉上畫陰影。

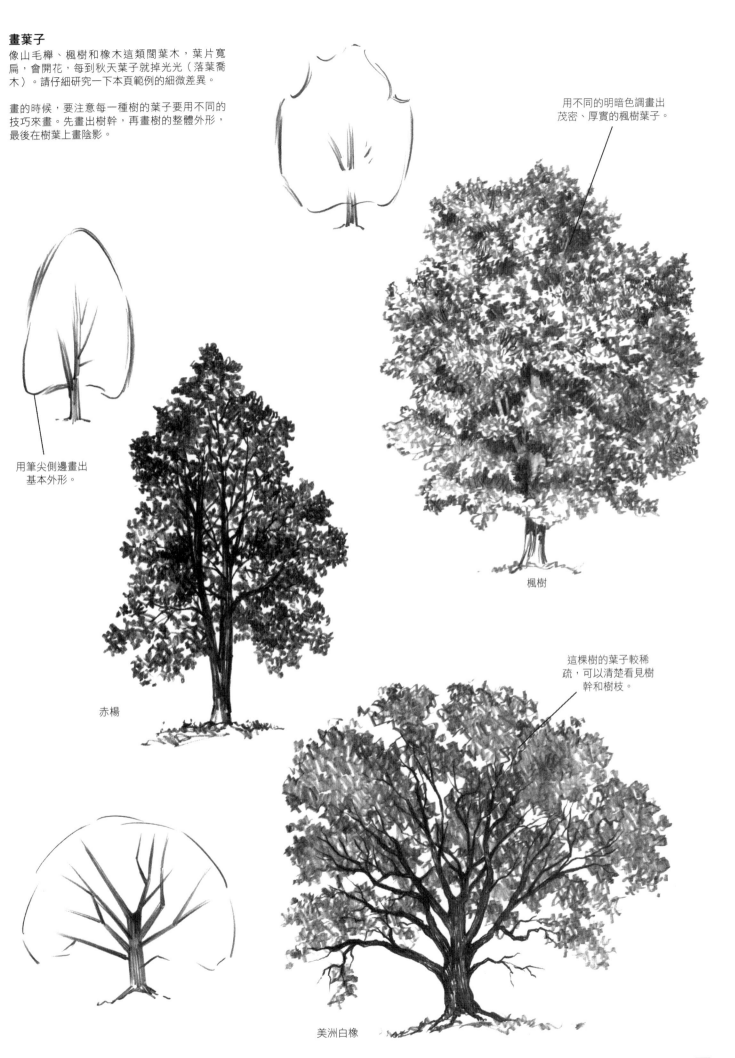

用不同的明暗色調畫出茂密、厚實的楓樹葉子。

用筆尖側邊畫出基本外形。

楓樹

赤楊

這棵樹的葉子較稀疏，可以清楚看見樹幹和樹枝。

美洲白橡

樹形（續）

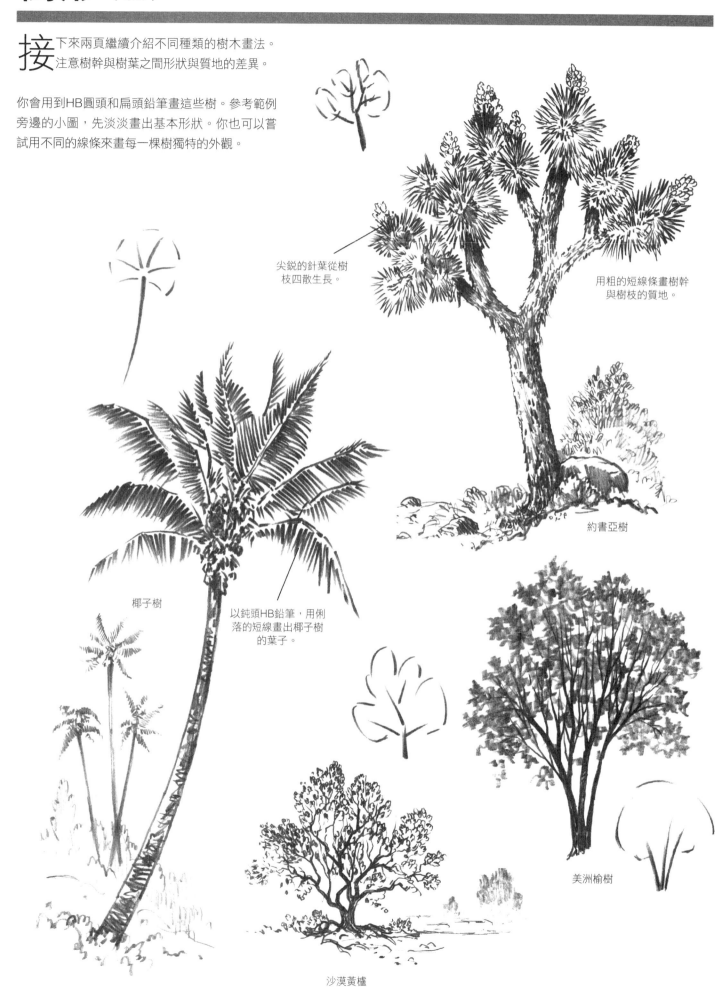

接下來兩頁繼續介紹不同種類的樹木畫法。
注意樹幹與樹葉之間形狀與質地的差異。

你會用到HB圓頭和扁頭鉛筆畫這些樹。參考範例
旁邊的小圖，先淡淡畫出基本形狀。你也可以嘗
試用不同的線條來畫每一棵樹獨特的外觀。

尖銳的針葉從樹
枝四散生長。

用粗的短線條畫樹幹
與樹枝的質地。

約書亞樹

椰子樹

以鈍頭HB鉛筆，用俐
落的短線畫出椰子樹
的葉子。

美洲榆樹

沙漠黃櫨

研究差異性

先研究一下你要畫的那棵樹的草圖。用鉛筆側邊畫出基本形狀，線條要盡量簡單、流暢。接著再加上特徵，譬如分岔、光禿禿的樹枝或一小叢簇生的葉子。若要畫出質地，可以試著改變線條方向、或是握筆的角度。

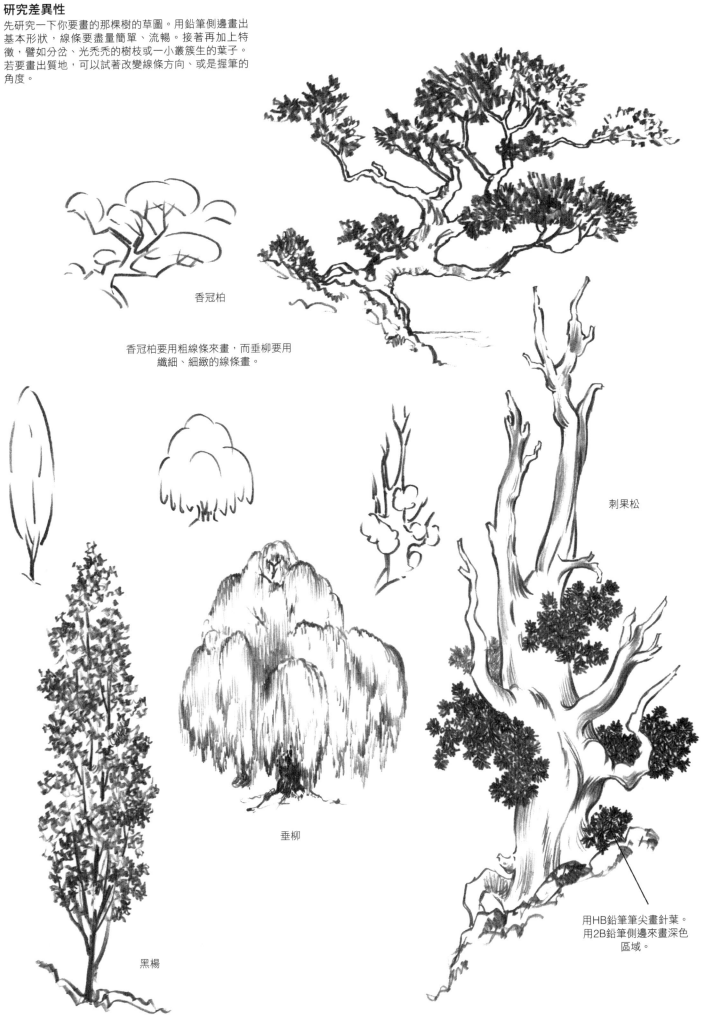

香冠柏

香冠柏要用粗線條來畫，而垂柳要用
纖細、細緻的線條畫。

刺果松

垂柳

黑楊

用HB鉛筆筆尖畫針葉。
用2B鉛筆側邊來畫深色
區域。

建築物

雖然在本頁的風景畫範例中，房子是在背景處，但它仍舊是主視覺焦點。步驟一先以簡單的線條和形狀勾勒出大部分的元素。房子與樹木的比例一定要正確，而且所有元素都要以正確的透視法來畫。

1

2

3

4

5

6

專心畫

從步驟二到步驟四，除了修飾形狀外，要在樹葉中與路邊加上一些細節。步驟五開始畫陰影，從背景開始，先填滿陰影部分。畫的時候要整個畫面同步、均等進行，以免讓畫面某個區塊過份突出。雖然圖中的小房子是畫面的焦點，但整張畫仍需好好細心畫完。

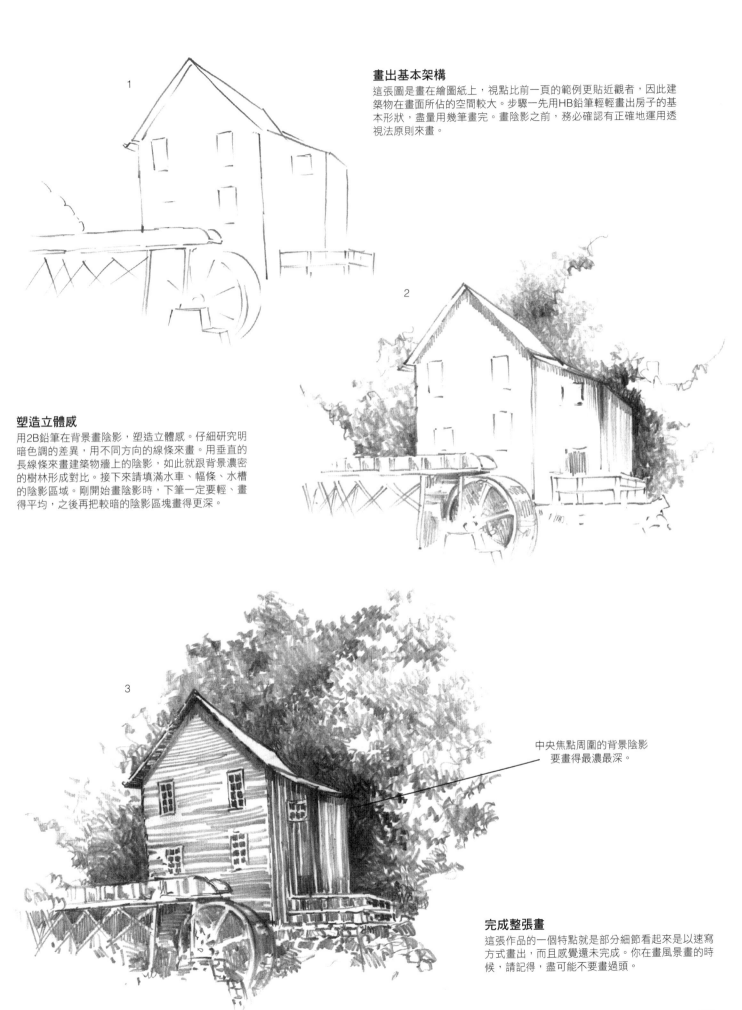

畫出基本架構

這張圖是畫在繪圖紙上，視點比前一頁的範例更貼近觀者，因此建築物在畫面所佔的空間較大。步驟一先用HB鉛筆輕輕畫出房子的基本形狀，盡量用幾筆畫完。畫陰影之前，務必確認有正確地運用透視法原則來畫。

塑造立體感

用2B鉛筆在背景畫陰影，塑造立體感。仔細研究明暗色調的差異，用不同方向的線條來畫。用垂直的長線條來畫建築物牆上的陰影，如此就跟背景濃密的樹林形成對比。接下來請填滿水車、輻條、水槽的陰影區域。剛開始畫陰影時，下筆一定要輕、畫得平均，之後再把較暗的陰影區塊畫得更深。

中央焦點周圍的背景陰影
要畫得最濃最深。

完成整張畫

這張作品的一個特點就是部分細節看起來是以速寫方式畫出，而且感覺還未完成。你在畫風景畫的時候，請記得，盡可能不要畫過頭。

山脈

你可以像步驟一，用幾條直線勾出群山的基本外形。步驟二修飾一下，畫出起伏的山巒感覺；記得，不必把你看見的每一道凹溝或曲折畫出來，只要畫主要部分，有捕捉到主題最重要的特質就行了。步驟三和四是畫陰影。記得，陷進山脈深處的區域線條要畫得最深，以呈現出岩石的質地。

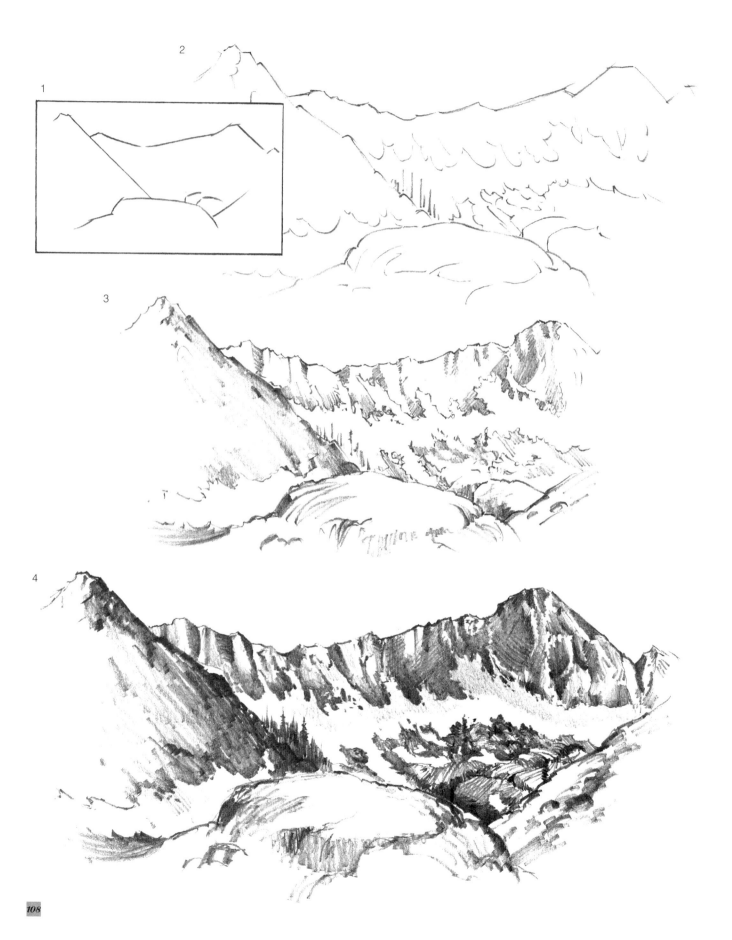

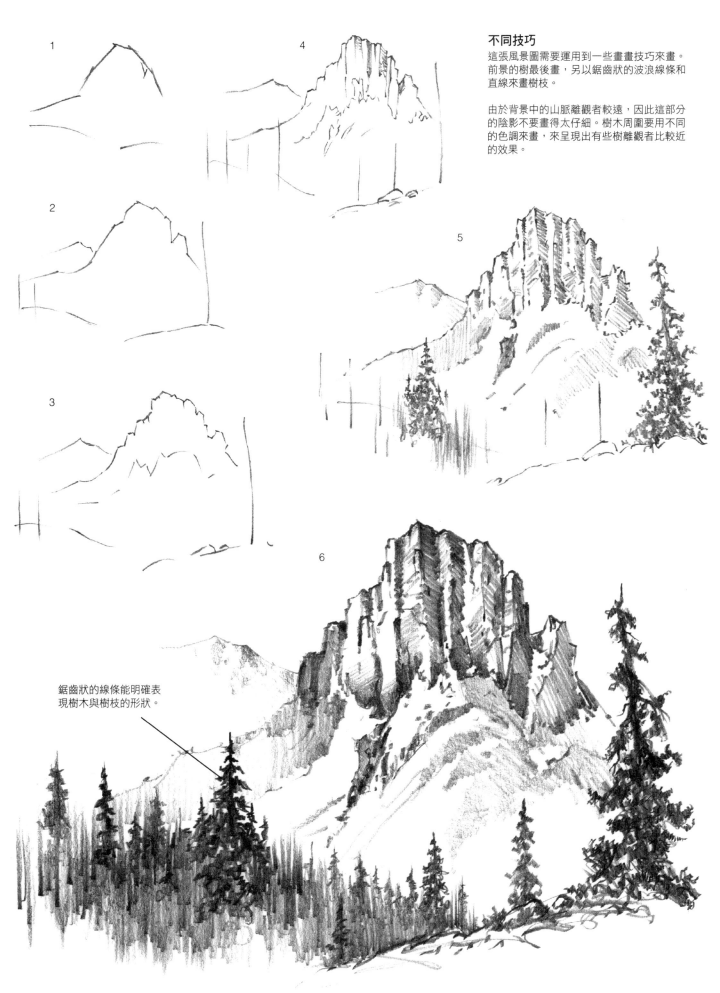

不同技巧

這張風景圖需要運用到一些畫畫技巧來畫。前景的樹最後畫，另以鋸齒狀的波浪線條和直線來畫樹枝。

由於背景中的山脈離觀者較遠，因此這部分的陰影不要畫得太仔細。樹木周圍要用不同的色調來畫，來呈現出有些樹離觀者比較近的效果。

1

2

3

4

5

6

鋸齒狀的線條能明確表現樹木與樹枝的形狀。

沙漠

沙漠是風景畫的絕佳主題，因為它的形狀和質地畫法，頗具挑戰性。步驟一先用HB鉛筆畫出主要景物，然後修飾輪廓。步驟二加上淡淡的陰影。最後完成的作品顯示陰影畫得極少，整個畫面呈現充滿大量陽光的視覺效果。

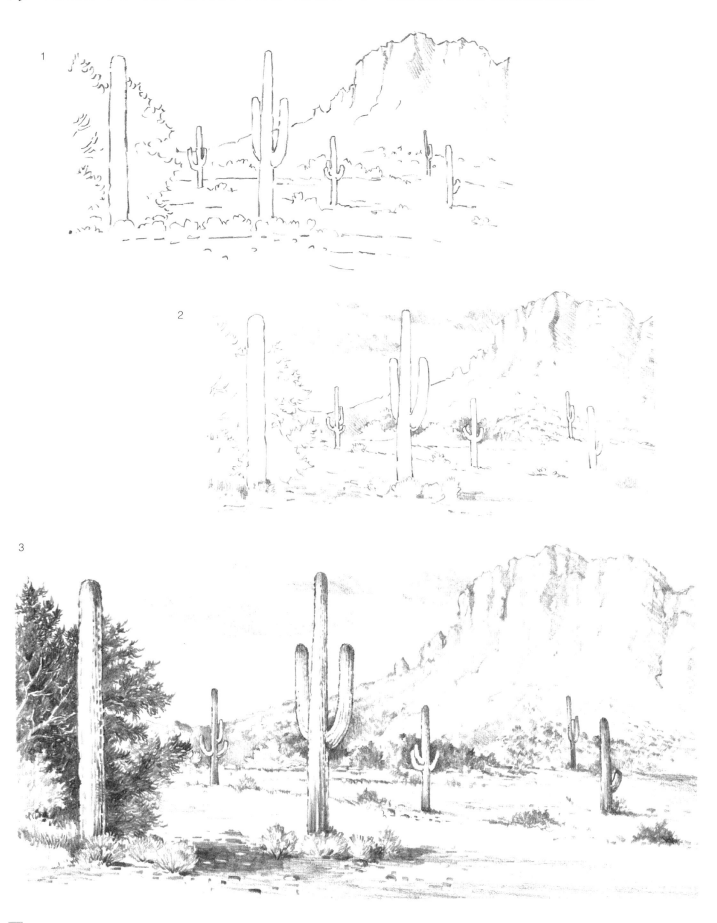

強調尺寸

這些令人不可思議的巨岩巍然聳立，展現戲劇化的沙漠景觀。從這個角度，你彷彿必須抬頭仰望它們，因此有一股令人震攝的存在感。先畫出基本形狀再畫陰影。用削尖的2B鉛筆填滿岩石裂隙與溝紋。這張畫之所以獨特是在於前景暗、背景淺，這是因為光源（太陽）位置的關係；畫面中的光線從巨岩左側照過來，因此在岩石右側留下陰影。

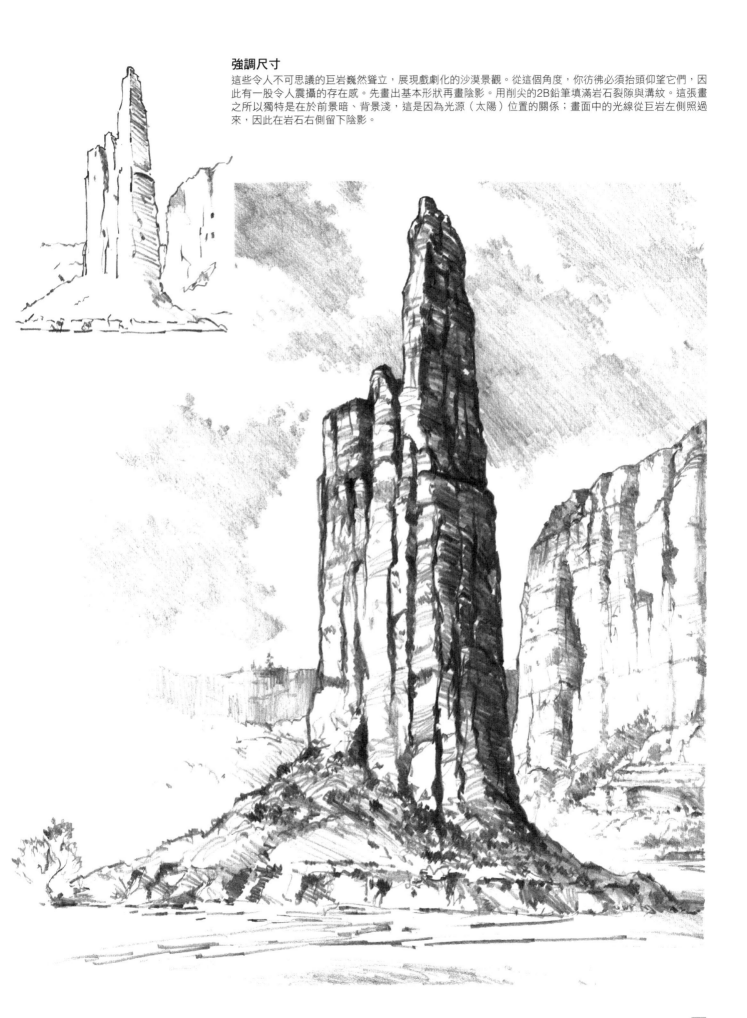

小溪與岩石

由於溪流與岩石的表面質地十分多樣，所以畫包括這兩者的風景畫可以增進繪畫技巧。記得，打草稿時，利用交疊的景物正確呈現空間深度，選擇適當的透視法，保持畫面各部分平衡、協調，這樣之後就不需要一直塗改了。

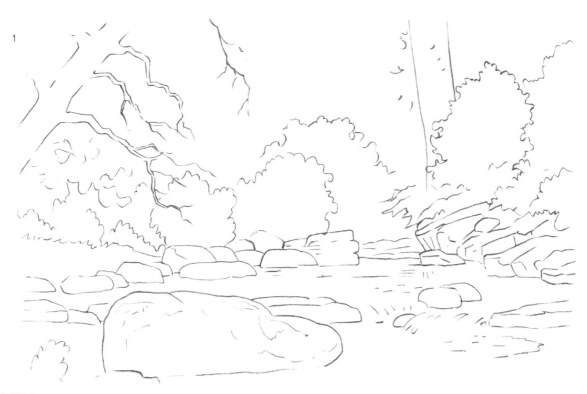

先畫出基本構圖

先畫遠方樹叢的陰影，然後逐漸畫中景與前景。切記，不要畫完一個景物的陰影後再畫其他的。要同時進行，才能維持畫面的一致性。因為你不會希望某個區塊破壞了整幅畫的平衡感，或者看起來是花了許多時間畫的。雖然這整張畫的亮區和暗區很多，但陰影的色調還是要維持一致。

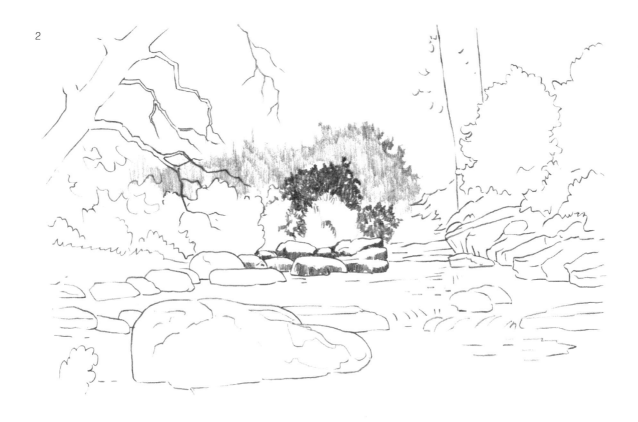

3

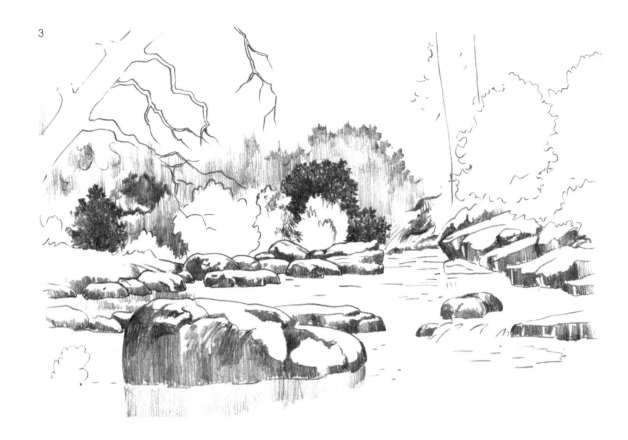

4

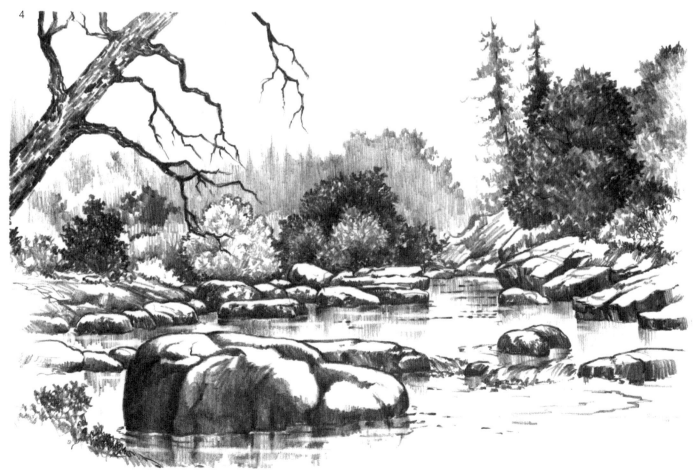

畫出質地

用HB鉛筆側邊，以均勻的線條畫陰影，來呈現出水中的倒影。記得，物體在流水中的倒影是扭曲的，在靜止的水面則宛如鏡像。例如上圖中岩石尖銳的邊角在倒影中就顯得模糊、不平整。先仔細研究一下你要畫的景物，才不會漏失任何細節。岩石上粗硬、凹凸不同的質地，要用不同的線條來畫。岩石間的縫隙則可用削尖的2B或4B鉛筆填滿。

梧桐小徑

一幅好的速寫能成功捕捉景色的氛圍。下圖中的樹明顯是棵老樹,高聳入雲。樹幹從底部明顯傾斜,樹頂則到達畫面中央。蜿蜒的小路有兩個用意:一是引導視線進入畫面深處,二是形成對比,來平衡樹幹幾乎筆直的線條。

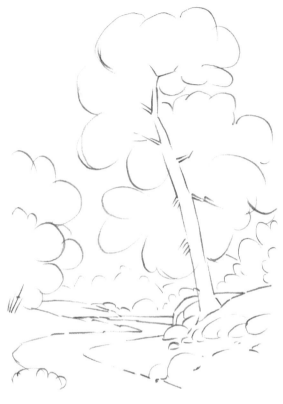

步驟一
先畫基本形狀,接著修飾輪廓、畫明暗色調。用淺色調與中色調先畫出背景,之後再加上更深的色調。

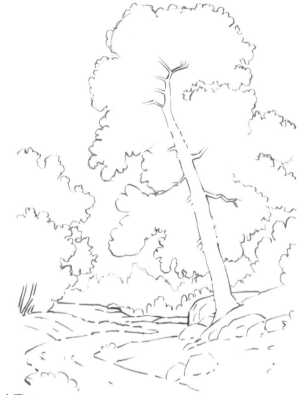

步驟二
修飾樹木和小徑的形狀。用淡淡的垂直線畫背景樹林。繼續畫上細部,同時開始畫前景。

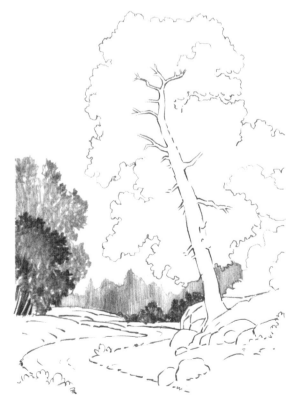

步驟三
繼續畫明暗色調,同時往前景畫。

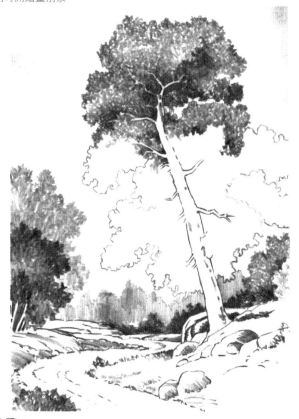

步驟四
用HB筆尖側邊,以寬線條來畫樹葉和陰影部分。

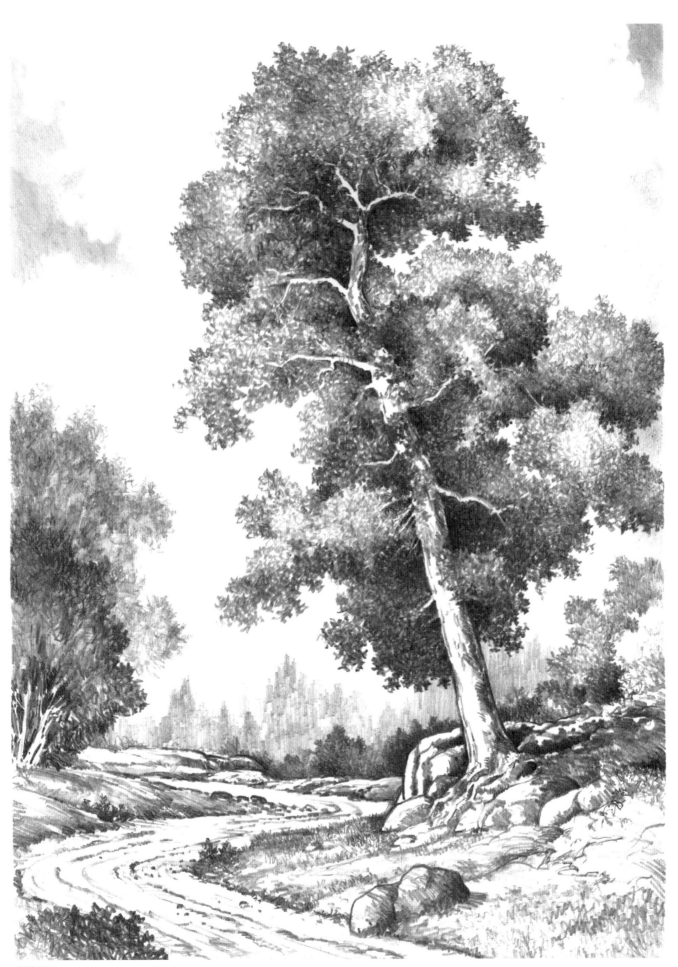

步驟五
最後加上深色調。繼續畫樹葉質地，留些較淡的區域表現空間深度。淡淡地畫上天空的陰影，然後用軟橡皮擦的尖角擦出雲朵形狀。

優勝美地——半屏岩

位於加州優勝美地的半屏岩是一處相當知名的風景名勝，所以畫的時候，形狀和造型要盡可能如實呈現。

打草稿
步驟一先大致畫出所有景物的基本輪廓，包括樹木及周圍的岩群。

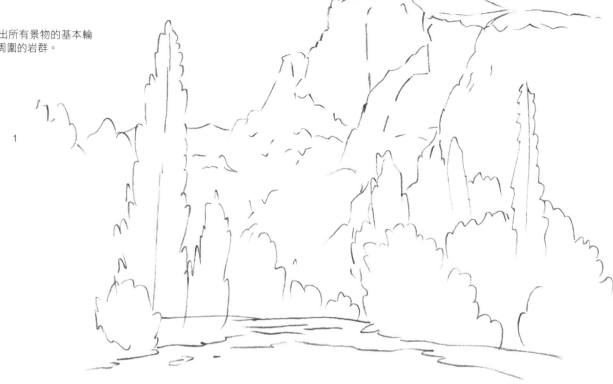

岩石不同的立面
開始畫半屏岩表面的陰影，建議用直線來畫。試著畫出岩石上主要的裂縫，這樣作品才有臨場感。畫陰影的時候，記得畫不同的岩石表面要用不同方向的線條畫。

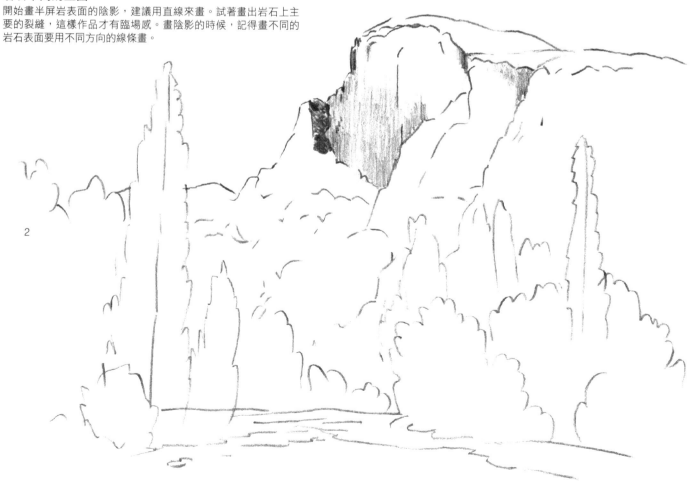

引導視線
繼續畫陰影。研究一下如何利用明暗色調和質地感來引導視線朝主要景物移動。樹木和流水是外圍的景物，自然地「框住」巨大的半屏岩。

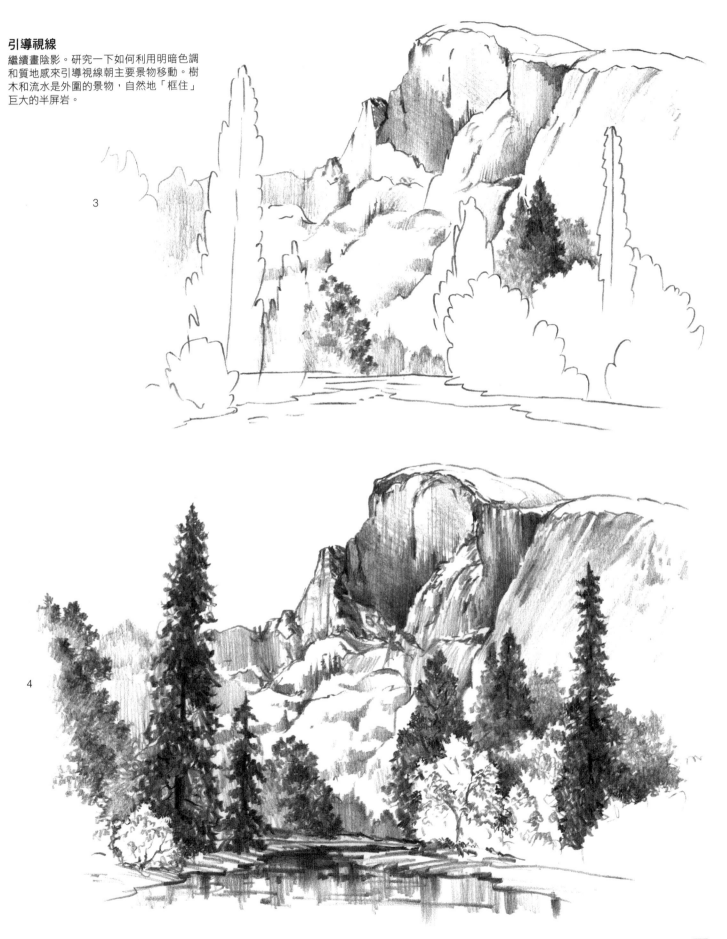

3

4

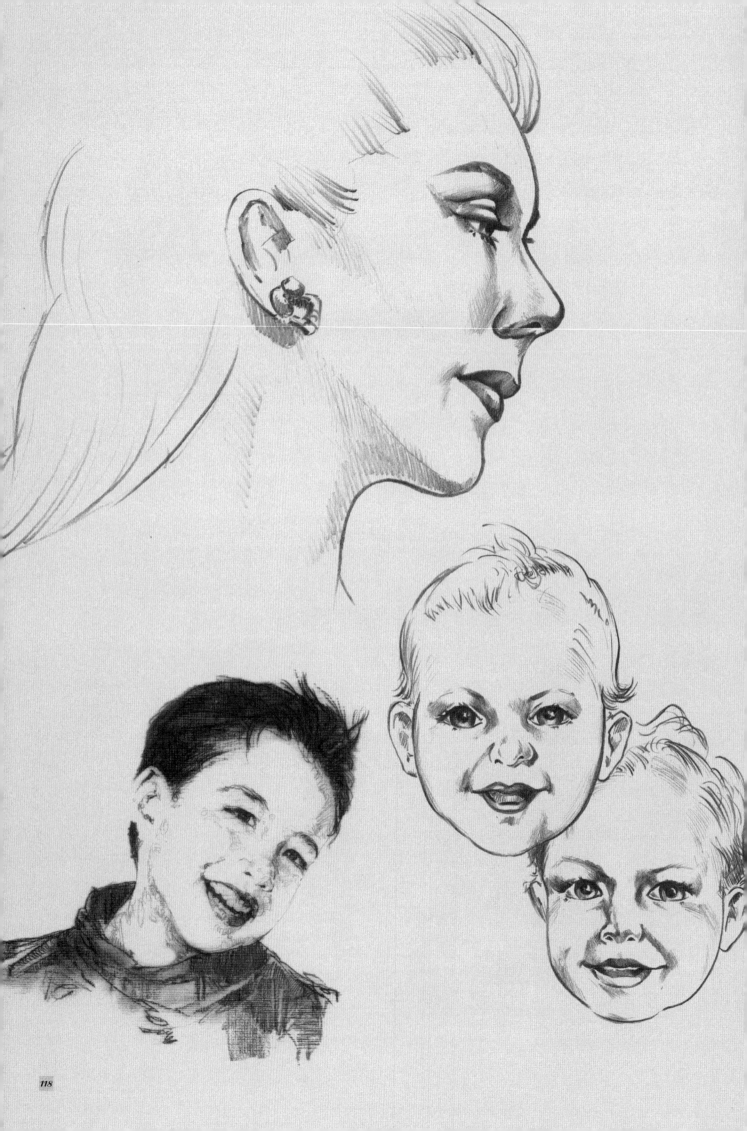

人物畫

從最細微的臉部表情，到各式各樣不同的人物形狀，「人」是最吸引注目的一個繪畫主題。在學習鉛筆畫的歷程中，了解如何逼真地畫出人物，會讓你更有自信，繼續探索更多元的主題與構圖。在本章，你會學到畫人物的基本技巧，從找到正確的比例，到畫側面與描繪人體的動作等等。你也會學到如何利用簡單的畫陰影技巧，讓你所有的人物畫充滿生命力！

開始畫人像

頭和臉是學習畫人物的不錯起點。因為頭部的形狀算簡單，比例也很好掌握。畫人像也很有成就感，當你看著畫好的人像，發現畫出來與真人很像時（特別當主角是你的親朋好友時），你會有很深的滿足感。既然如此，何不從小孩子開始畫？

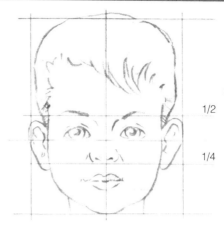

了解孩童的臉部比例

先畫出參考線，將頭橫向分為兩半，然後把下半部分成四等分。如左圖所示，利用參考線畫出眼睛、鼻子、耳朵和嘴巴位置。

1/2

1/4

小孩的肖像畫

先練習畫五官，熟練後就可以來畫完整的肖像了。因為小朋友大多坐不住，所以你也許可以找張照片來畫。仔細研究五官，試著把真正看到的畫下來，不要畫你認為眼睛或鼻子應該長的樣子。一開始可能畫得不像，但不要氣餒，繼續練習就對了！

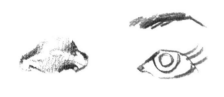

五官分開練習畫

在畫整張臉之前，不妨先把五官分開來個別練習畫，好掌握各個形狀和立體感。翻翻書本雜誌，多練習畫各種不同的五官。

常犯的比例錯誤

下面這幾張小孩的畫像有好幾個地方有問題。請與左邊的照片做比較，看看你能不能在繼續往下讀之前，先找出問題。

先從照片練習

如果是參考照片畫，有些藝術家喜歡畫自然隨意的姿態，而非太正式的挺胸姿勢。你也可以選臉部特寫的照片，這樣可以好好研究一下五官。

脖子太細

左邊照片中的小男孩脖子確實很細，但也沒有那麼細！仔細看一下照片，注意頸部是怎樣與臉和耳朵連結。

前額太短

比例上而言，小孩子的前額比成人大許多。右圖的前額畫得太小了，結果讓這小孩看起來大了好幾歲。

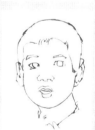

臉頰太圓

小朋友的臉都很圓，不過別畫成花栗鼠了。還有，耳尖是圓的，不是尖的。

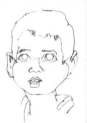

畫草稿

先畫一個橢圓形當做頭部，淡淡畫上一條垂直的中間線，接著再參考本頁右上方的圖示，畫上水平的參考線，把五官輪廓大致畫出。草稿畫得覺得夠滿意了，再小心擦掉參考線。

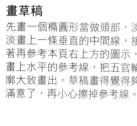

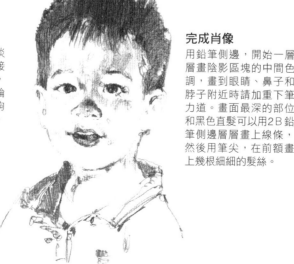

完成肖像

用鉛筆側邊，開始一層層畫陰影區塊的中間色調，畫到眼睛、鼻子和脖子附近時請加重下筆力道。畫面最深的部位和黑色直髮可以用2B鉛筆側邊層層畫上線條，然後用筆尖，在前額畫上幾根細細的髮絲。

睫毛像棍子

睫毛不能畫得像輪軸一樣一根一根的。牙齒則畫成一個形狀就好，不要一顆一顆分開畫。

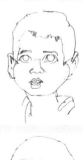

成人頭像

成年人的頭部比例跟孩童的稍稍不同（下一頁有更仔細的成人頭部比例說明），但畫法相同：先畫出參考線確定五官位置，再畫出五官的基本形狀。當然，也不能忽略側面。五官長得特別的人，從側面畫可是相當好玩，因為你可以清楚看見眉毛的形狀、鼻子的輪廓和嘴唇的形狀。

畫側面

有些人的五官相當突出，所以畫他們的側面會很有趣。左圖是用HB鉛筆的筆尖和側邊畫的。

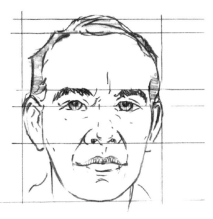

注意成年人的臉部比例

找出能讓你筆下的人物看起來獨特的臉部比例；注意頭頂到眼睛、眼睛到鼻子、鼻子到下巴的距離。留意嘴唇是在鼻子與下巴間的哪個位置，還有耳朵和眼睛與鼻子如何對齊。

假如從照片裡沒有找到你想畫的表情，不妨對著鏡子，畫你自己的表情。這樣就能有「客製化」的表情！

畫表情

畫很多各式各樣不同的臉部表情非常有意思，尤其是那種很極端的表情。因為這些都只是習作，不是正式的畫像，所以輕鬆隨意地畫，讓人物看起來更有生命力、更自然，彷彿是用相機捕捉到瞬間的表情。有些藝術家連背景都不畫，因為他們不想讓人物的表情被任何其他事物轉移吸引力。不過脖子和肩膀還是要畫出來，這樣頭才不會看起來好像浮在半空中。

震驚的表情

想要畫出表現誇張的面部表情，就把焦點放在眼睛和嘴巴周圍的線條。把眼珠的部分畫得又圓又大，再配上大睜的眼瞼和開開的嘴巴，就能清楚傳達「震驚」的感覺了。

開心的表情

小孩子的皮膚細緻，所以畫笑臉時，線條要很輕柔。用鉛筆側邊淡淡畫上陰影，詮釋嘴唇附近的小摺紋；眼睛要畫得瞇一點，來表現笑容把臉頰肌肉往上提的感覺。

訝異的表情

這張臉部的畫像有很多地方都直接留白，為的是讓人把注意力集中在眼睛和嘴巴。用筆尖隨意畫出表情線條，再用側邊畫出濃密的頭髮。

成年人的頭部比例

先了解正確的頭部比例，可幫助你精準地畫出人的頭部。請研究一下右圖的尺寸比例，然後畫一個臉部的橢圓形，並輕輕畫一條水平線將臉部分為上下兩半。一般來說，成年人的眼睛位置就在這條水平線上，而兩眼之間的距離約等於一隻「眼睛的寬度」。接著畫一條垂直線，將臉平分成左右兩半，標出鼻子的位置。

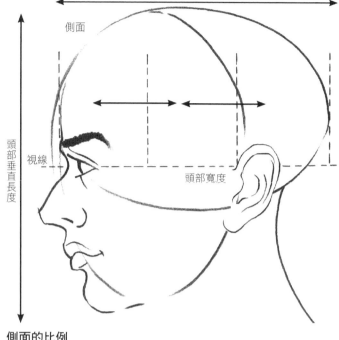

頭部水平長度

側面

頭部垂直長度

視線

頭部寬度

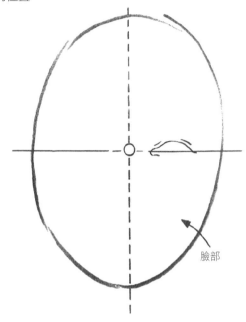

臉部

側面的比例

頭部的水平長度（從鼻尖到後腦勺）大約等於垂直長度（從頭頂到下巴）。將腦袋的部分分成三等分，耳朵的位置就容易畫出來了。

五官位置

下圖說明如何正確畫出五官位置。下筆前先仔細研究，多練習幾次。鼻子下緣的位置大概在眉線到下巴的正中央，而下唇大概在鼻子到下巴的二分之一處。耳朵的長度大約等於眉線到鼻子下緣的長度。

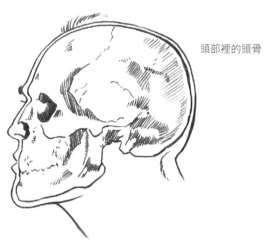

頭部裡的頭骨

正面

前額髮際線

眉線

鼻子
下緣線

1/2

下唇位置在鼻子與
下巴的中間。

1/2

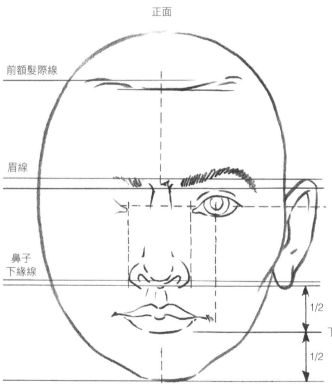

認識頭骨結構

上方這張圖顯示頭骨如何「填滿」整個頭。熟悉頭骨構造對於畫陰影特別有幫助。你會瞭解到為什麼臉部在某些區塊會隆起與彎曲，因為你明白皮膚底下的骨頭結構。

頭骨的四分之三面

頭部姿態

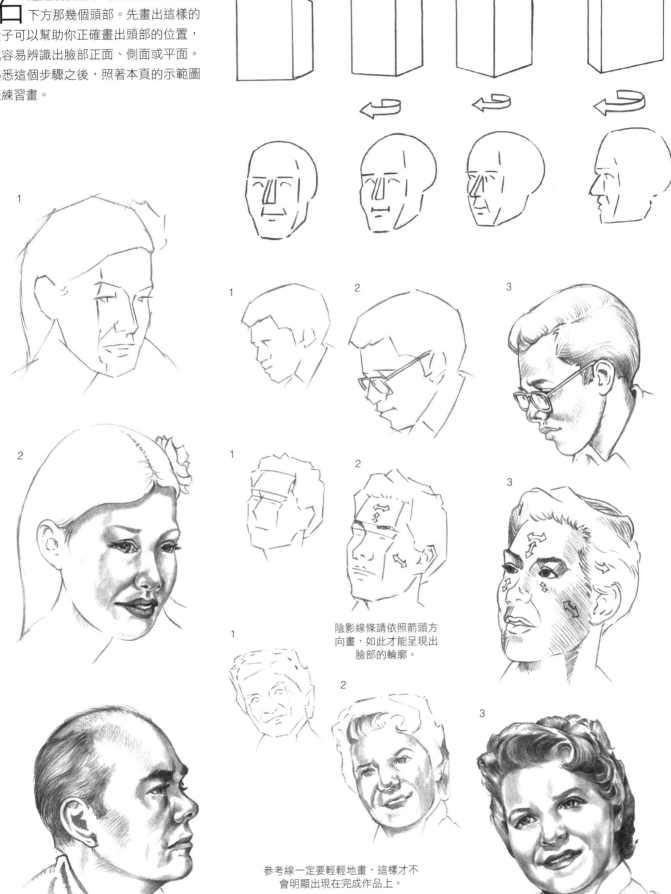

右邊這幾個盒子可直接對應到盒子下方那幾個頭部。先畫出這樣的盒子可以幫助你正確畫出頭部的位置，也容易辨識出臉部正面、側面或平面。熟悉這個步驟之後，照著本頁的示範圖來練習畫。

1

2

1

2

3

1

2

3

陰影線條請依照箭頭方向畫，如此才能呈現出臉部的輪廓。

1

2

3

參考線一定要輕輕地畫，這樣才不會明顯出現在完成作品上。

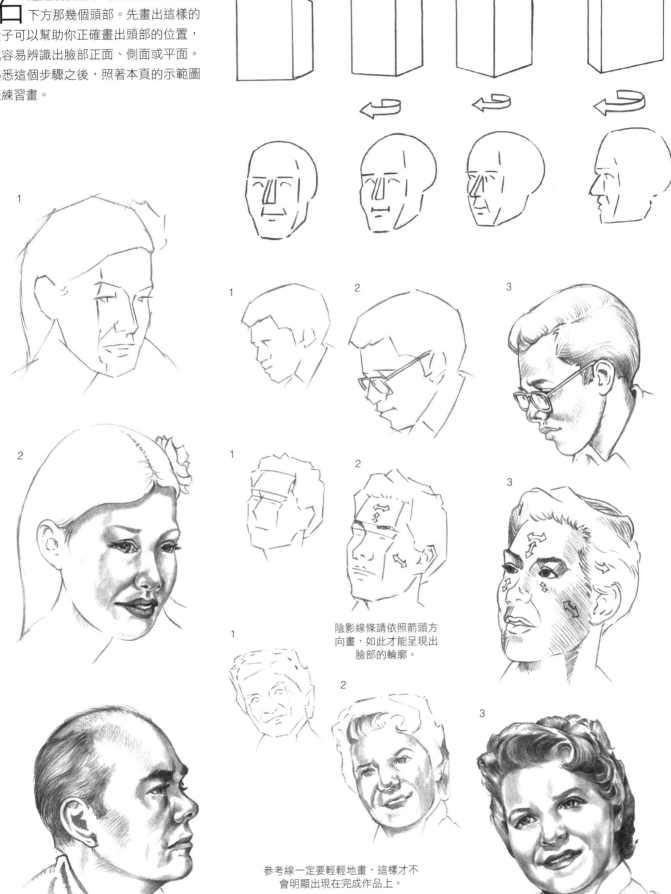

123

眼睛的畫法

眼睛是人像逼真最重要的關鍵。眼睛也顯露出畫中人物的心思或情緒。本頁的圖例示範了如何畫出正面與側面的眼睛,請參考並反覆練習。要注意,側面的眼睛形狀跟正面是不一樣的。

如果眼睛畫得不正確,就算其他五官畫得再好,看起來也還是不像。

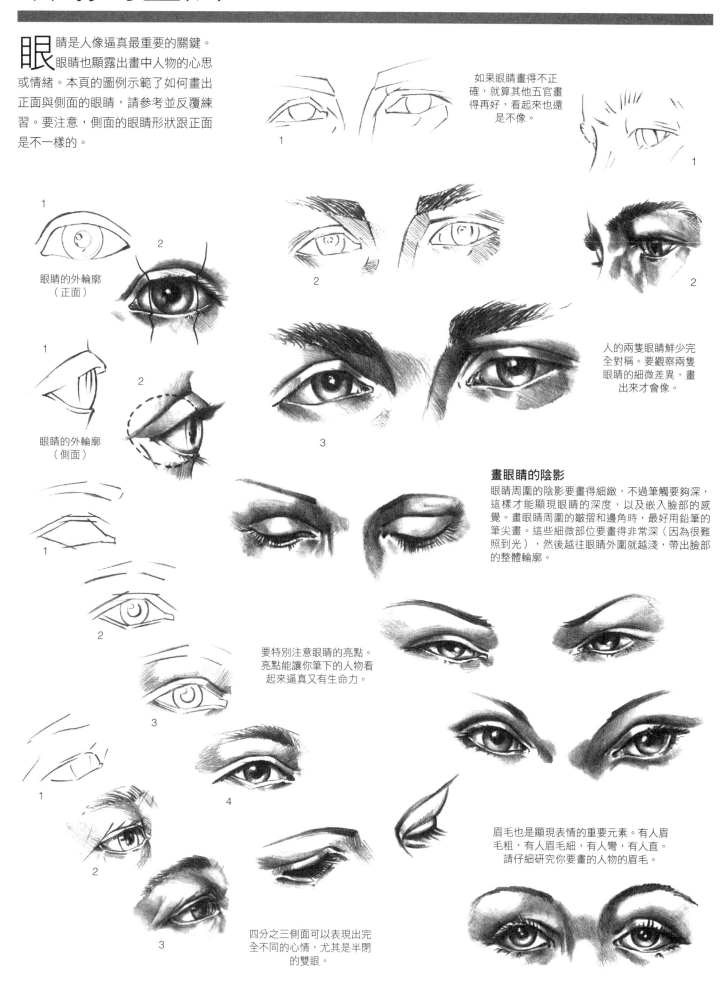

眼睛的外輪廓
(正面)

眼睛的外輪廓
(側面)

人的兩隻眼睛鮮少完全對稱。要觀察兩隻眼睛的細微差異,畫出來才會像。

畫眼睛的陰影

眼睛周圍的陰影要畫得細緻,不過筆觸要夠深,這樣才能顯現眼睛的深度,以及嵌入臉部的感覺。畫眼睛周圍的皺摺和邊角時,最好用鉛筆的筆尖畫。這些細微部位要畫得非常深(因為很難照到光),然後越往眼睛外圍就越淺,帶出臉部的整體輪廓。

要特別注意眼睛的亮點。亮點能讓你筆下的人物看起來逼真又有生命力。

眉毛也是顯現表情的重要元素。有人眉毛粗,有人眉毛細,有人彎,有人直。請仔細研究你要畫的人物的眉毛。

四分之三側面可以表現出完全不同的心情,尤其是半閉的雙眼。

鼻子和耳朵

只要用簡單的直線就能畫出鼻子。第一步就像下面這幾張圖一樣，先畫出鼻子的整體形狀。依鼻子的實際形狀把邊角修成微微的弧形（四分之三側面也可以用這個方式畫）。等你覺得修得滿意了，就開始畫陰影，塑造立體感。

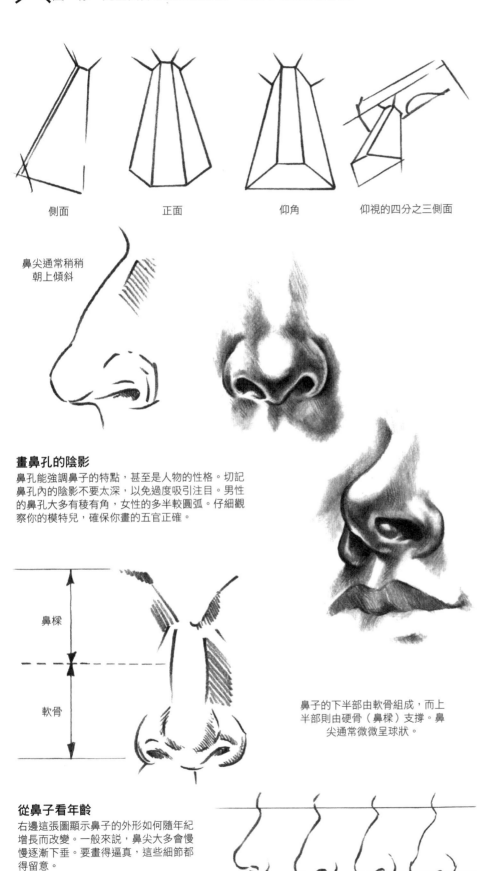

側面　　　　正面　　　　仰角　　　仰視的四分之三側面

鼻尖通常稍稍朝上傾斜

畫鼻孔的陰影

鼻孔能強調鼻子的特點，甚至是人物的性格。切記鼻孔內的陰影不要太深，以免過度吸引注目。男性的鼻孔大多有稜有角，女性的多半較圓弧。仔細觀察你的模特兒，確保你畫的五官正確。

鼻樑

軟骨

鼻子的下半部由軟骨組成，而上半部則由硬骨（鼻樑）支撐。鼻尖通常微微呈球狀。

從鼻子看年齡

右邊這張圖顯示鼻子的外形如何隨年紀增長而改變。一般來說，鼻尖大多會慢慢逐漸下垂。要畫得逼真，這些細節都得留意。

鼻型「老化」的過程

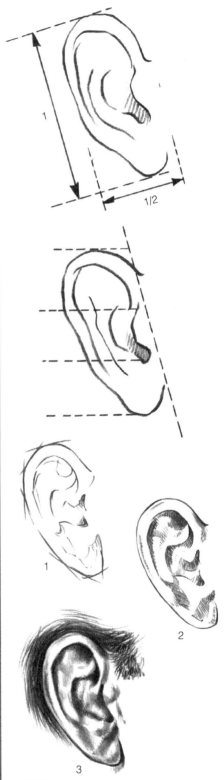

1　1/2

1　2

3

畫耳朵

耳朵大多以微微傾斜的角度與頭部相連。畫耳朵的時候，先勾勒出大概的形狀，再像上圖用參考線分成三等分。然後輕輕畫出耳殼上的「隆起」，注意這些隆起與參考線的相對位置。這些隆起也決定耳殼上凹溝的位置，凹溝內的陰影要畫得深一點。

女性側面

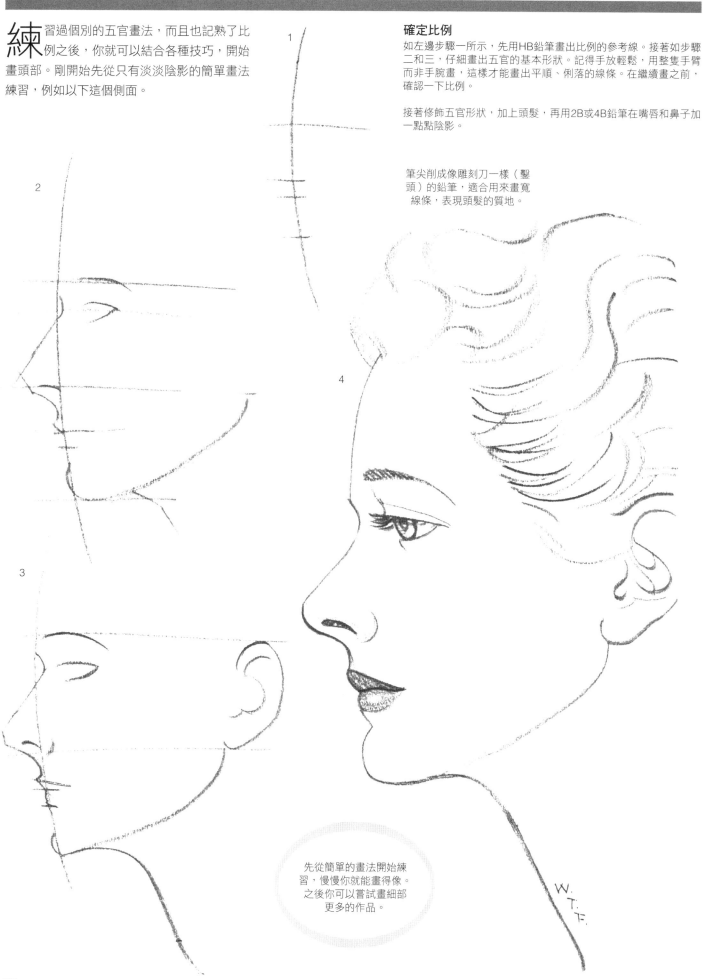

練習過個別的五官畫法，而且也記熟了比例之後，你就可以結合各種技巧，開始畫頭部。剛開始先從只有淡淡陰影的簡單畫法練習，例如以下這個側面。

確定比例

如左邊步驟一所示，先用HB鉛筆畫出比例的參考線。接著如步驟二和三，仔細畫出五官的基本形狀。記得手放輕鬆，用整隻手臂而非手腕畫，這樣才能畫出平順、俐落的線條。在繼續畫之前，確認一下比例。

接著修飾五官形狀，加上頭髮，再用2B或4B鉛筆在嘴唇和鼻子加一點點陰影。

筆尖削成像雕刻刀一樣（鑿頭）的鉛筆，適合用來畫寬線條，表現頭髮的質地。

先從簡單的畫法開始練習，慢慢你就能畫得像。之後你可以嘗試畫細部更多的作品。

女性正面

當 你準備好開始畫細部更多的作品,不妨找一張相片來練習畫。黑白照片能讓你清楚看見明暗色調的變化,對於畫陰影很有幫助。

參考照片來畫

在這張照片可以看到女子細緻的五官、光滑的皮膚和閃閃發亮的眼睛。不過你也要試著捕捉她的五官獨特之處:微彎的唇、嘴角笑紋和距離略寬的雙眼。還有,請注意,她的鼻孔幾乎看不見。正是這些細節會讓你的畫中人物看起來與本人相似,而非其他人。

步驟四

繼續用炭筆和柳木炭條畫陰影。你可以用指頭或紙筆輕輕推擦,來慢慢將明暗色調推勻,讓漸層看起來很柔和。(請不要用刷子或拭布擦掉多餘的炭粉,以免弄髒畫面。)

William F. Powell

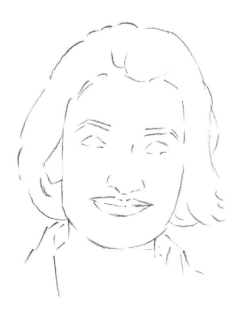

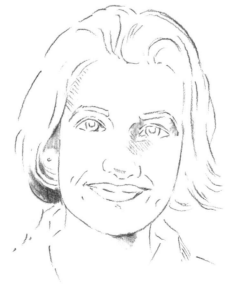

步驟一

用削尖的HB炭筆,輕輕畫出頭、頭髮、衣領的大致輪廓。(用炭筆畫是因為它能表現極細微的色調變化。)接著輕輕畫上五官位置。

步驟二

修飾五官線條,加上黑眼珠(虹膜和瞳孔)、酒窩和笑紋。在這個階段,要好好把照片看個仔細,這樣才能畫出照片主角五官特有的稜角與線條。然後開始畫陰影。

步驟三

用HB炭筆側邊畫上陰影,要順著臉部各塊面的方向畫,來營造立體感。接下來,用軟橡皮擦尖角擦出眼睛的亮點,再用筆芯較軟的柳木炭條畫頭髮的深色區塊。

年輕男子側面

本頁的示範圖多了一項元素：衣服。畫衣服的時候，要以「看起來自然」為目標，不能畫得好像是貼上去似的。因此，在一開始畫輪廓的時候就要把衣服畫進去。

1

2

參考線直接畫過帽子，之後就會擦掉。

畫參考線
步驟一先畫出五官的基本比例，步驟二加上帽子；切記，帽子必須環繞頭部，而不是放在頭上。還有，帽子頂部要比頭頂略高一截，耳朵上面會被帽緣遮住。

男子的五官是重點
和前一頁比較一下，看看男性五官和女性五官有何不同。請注意，本頁的男子有一個堅毅有力的下巴，鼻子和前額有稜有角，嘴唇較薄。

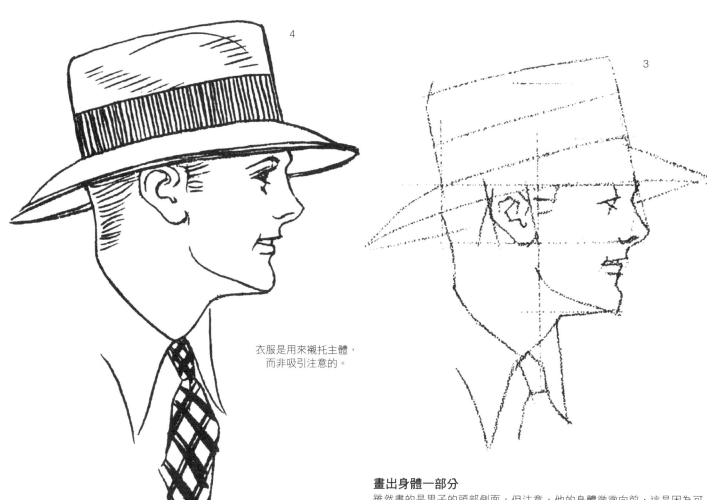

4

3

衣服是用來襯托主體，而非吸引注意的。

畫出身體一部分
雖然畫的是男子的頭部側面，但注意，他的身體微微向前，這是因為可以完整看見他的領帶和衣領。另外還有一點很重要，就是你可以用很簡單的幾條線就畫出衣服。

年長男子側面

這一頁的男子比上一頁的年紀大，他臉上的皺紋就是最明顯的證據。另外要注意，他的頭部完全轉向側面，所以領帶、襯衫、外套的畫法都跟前頁不同。

從簡單構圖開始

步驟一照例是畫輪廓線，然後在這些線上大略畫出五官。步驟二，畫出頭部的其他部分，修飾五官輪廓。請確認比例是否正確，再繼續往下畫。步驟三，畫出領子、領帶、外套的輪廓。

1

畫頭像的時候，表情是很重要的。不妨對著鏡子做表情，試著把你看到的畫下來。

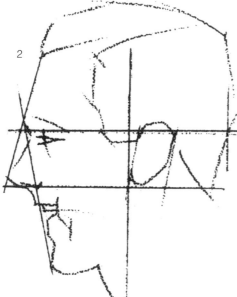

2

為了畫出「頭髮往後梳」，請像下圖，將所有線條都順著同一個方向畫。

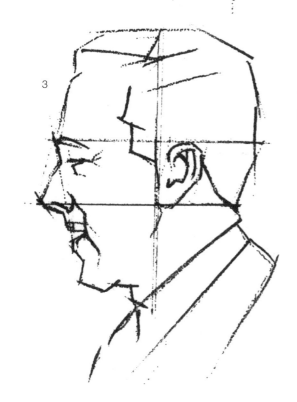

3

4

人在笑的時候，嘴邊通常會出現幾道細紋，臉頰也會鼓起來。另外要留意眼睛的形狀也會受到影響。

加上最後幾筆

最後的細部，例如頭髮和領帶的深色部分，可以用炭筆或刷子沾黑墨水畫。（在畫到畫紙之前，先拿廢紙練習畫幾種線條看看。）最後在嘴巴周圍加幾道笑紋。

女孩側面

小孩要以細緻的線條來畫。像本頁這種簡單勾勒的作品，不需要加上什麼來呈現光滑柔嫩的肌膚。

確定五官位置

步驟一先用非常簡單的方式畫草稿：畫一條弧線，再用短橫線標出眉毛、眼睛、鼻子、嘴巴、下巴的位置。步驟二，大致勾勒五官，還有頭髮的外形。仔細觀察主角，確定畫的比例正確。

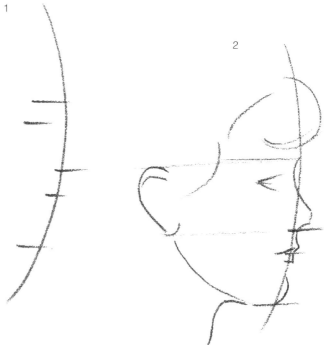

1

2

記得，小孩子的五官通常比較柔和圓潤。

髮帶應該看起來是環繞著頭，而不是放在頭上。將髮帶畫入頭髮中。

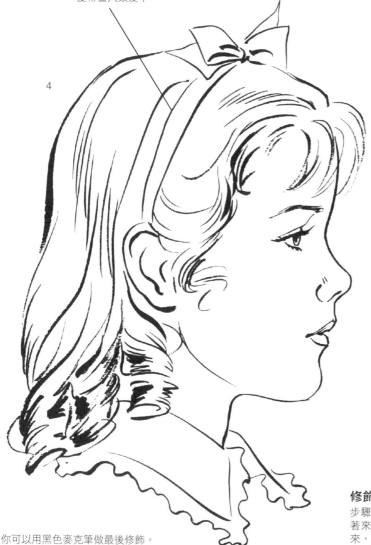

4

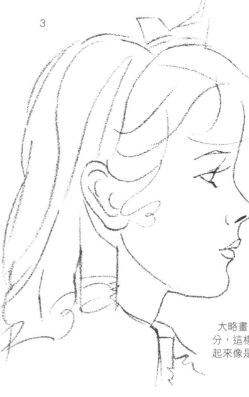

3

大略畫出衣服的部分，這樣頭才不會看起來像是浮在紙上。

你可以用黑色麥克筆做最後修飾。

修飾細部

步驟三：修飾五官，另外再用隨意的筆觸加上波浪狀和小捲狀的頭髮。接著來畫五官，記得線條要俐落，別拖泥帶水。你不需要把每根頭髮都畫出來，只要簡單畫出髮型就行了。

男孩側面

本頁男孩的頭像所採用的畫草稿方式，跟前一頁稍稍不同。這裡是先把整個頭部形狀的輪廓大致畫出來，然後加上標示比例的參考線。當然，你可以用自己喜歡的方式畫。

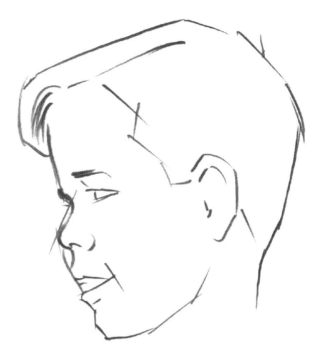

步驟二
加深輪廓線，同時把線條修得平順。
記得邊畫邊確認比例。

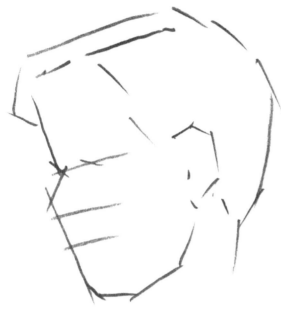

步驟一
用短線條快速淡淡畫出整個頭部的輪廓。這樣也許不太好畫，因為這個男孩的頭部是完全的側面。不過你一定辦得到！好好觀察你要畫的人物，而且留意他右臉頰有部分會被看到，右眼的睫毛也能看見。

只要更動幾個小地方，你就能改變畫中人物的表情。試著畫出眉毛挑高、眼睛睜大、嘴巴張開，看看會變成怎樣？

用鈍頭2B鉛筆在這裡畫出較深的線條，呈現頭髮分線的效果。

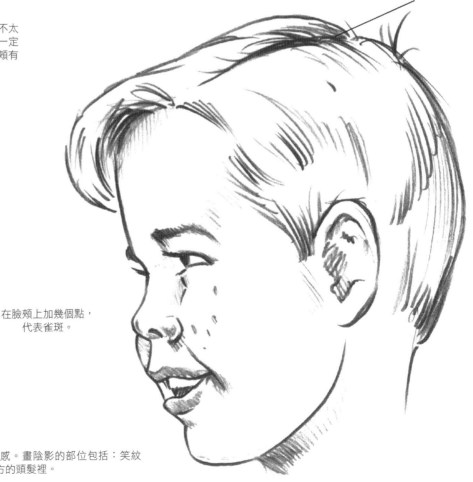

在臉頰上加幾個點，
代表雀斑。

步驟三
最後利用陰影塑造立體感。畫陰影的部位包括：笑紋裡、下巴底下、髮線下方的頭髮裡。

人體的畫法

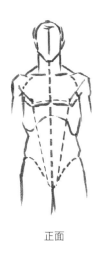畫人體算是頗具挑戰性，所以最重要的是一開始先畫出基本骨架的輪廓。人類的骨架好比房子的棟樑，不僅有支持作用，也會影響整體形態。

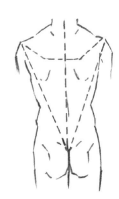

正面

軀幹呈三角形

畫軀幹

從正面看過去，軀幹分成幾個塊面，而這些塊面是由骨架形狀組成的。人體的軀幹從肩胛骨到腰窩之間剛好呈倒三角形，以男性的尤其明顯。女性的倒三角形較不明顯，而且更趨近正三角形；也就是說，女性軀幹最寬的部分是在臀部（請參考第134頁的解說圖）。

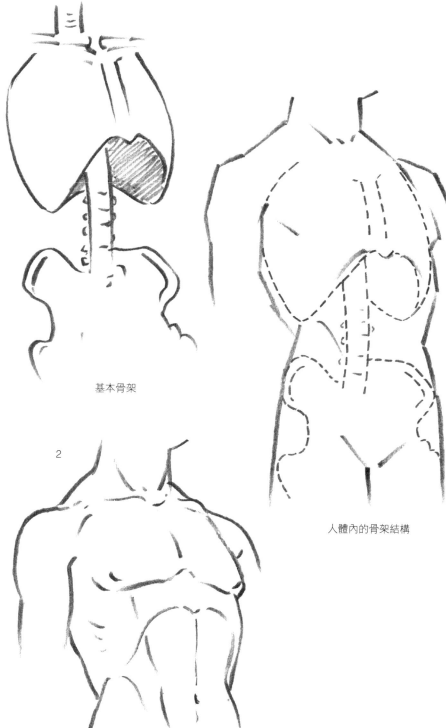

基本骨架

2

人體內的骨架結構

1

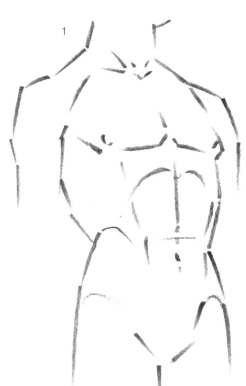

肌肉也會影響人體的形體。你不妨研究一下人體的肌肉結構，這樣就能更了解要如何畫人體的明暗色調。

手和腳

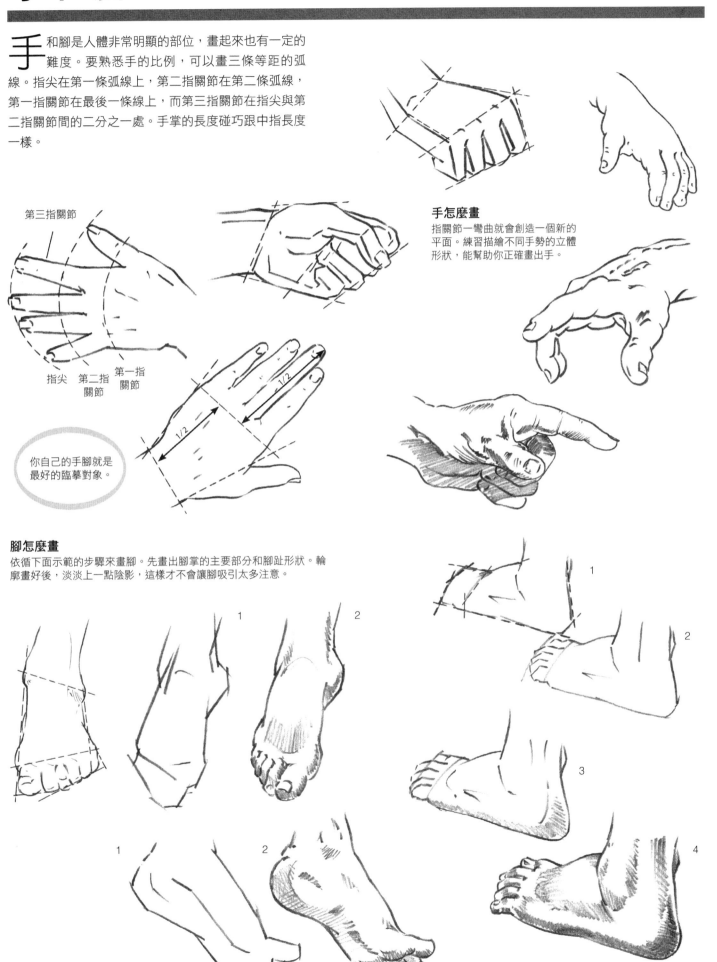

手和腳是人體非常明顯的部位，畫起來也有一定的難度。要熟悉手的比例，可以畫三條等距的弧線。指尖在第一條弧線上，第二指關節在第二條弧線，第一指關節在最後一條線上，而第三指關節在指尖與第二指關節間的二分之一處。手掌的長度碰巧跟中指長度一樣。

第三指關節

指尖　第二指關節　第一指關節

你自己的手腳就是最好的臨摹對象。

手怎麼畫
指關節一彎曲就會創造一個新的平面。練習描繪不同手勢的立體形狀，能幫助你正確畫出手。

腳怎麼畫
依循下面示範的步驟來畫腳。先畫出腳掌的主要部分和腳趾形狀。輪廓畫好後，淡淡上一點陰影，這樣才不會讓腳吸引太多注意。

1　2　3　4

1　2

動作中的人物

要從頭到腳把整個人體畫出來，最好是多了解人體架構。不少畫畫課程會讓學生練習畫人的骨架，這是非常好的練習，可以藉此觀察到人體各部位是怎麼連接在一起。但你不需要這麼做，練習132頁上的範例就足夠。不過，剛開始請先練習用簡單的「火柴人」來畫頭骨、肩膀、肋骨，然後加上手和腳。比例畫得正確之後，再畫上形體的肌肉。

畫動作

記得動態速寫的重點在於迅速、大略畫出某一瞬間的動作（參見第15頁）。這個畫法的概念就是捕捉動作姿態，而非要畫得多逼真。給自己十分鐘，來畫某個人正在從事運動、或全身都在動的樣子；你可以參考照片，也可以現場寫生。找個鬧鐘設定時間，鐘響就停筆。計時練習能幫助你專心注意最基本的元素，迅速畫在紙上。

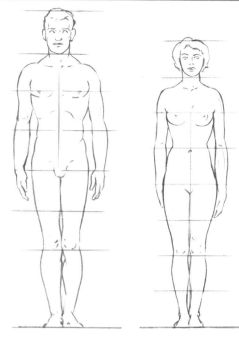

畫成年人

若以頭部長度為基準，西方男性的平均身高大約七又二分之一個頭部，但畫家常會畫到八個頭長。成年男性大多肩寬臀窄，而成年女性則是肩窄臀寬。注意，人體的中間點落在臀部，而不是腰部；手臂垂下時，指尖大約在大腿一半的地方。參考這張比例圖，來練習畫出正確比例的人體。

人體可以分解成幾個基本形狀。請試著用圓柱體、立方體和球體來練習畫人體，這樣可以幫助你畫出人體的立體感。

動態速寫

先用火柴人畫出連續動作，然後加上圓形與橢圓形，畫出形體。

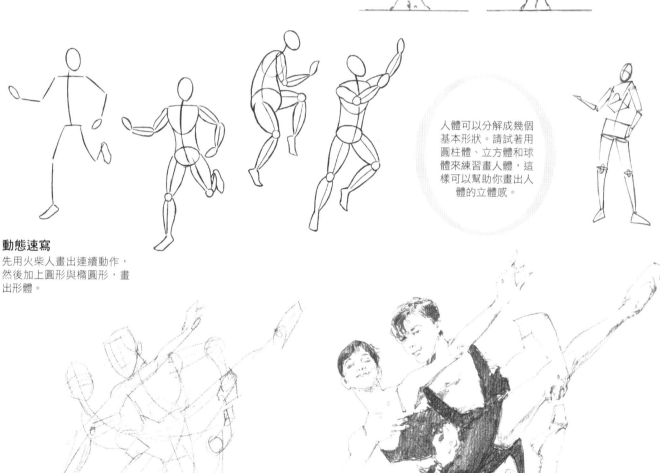

勾勒動作

先用傾斜的中軸線畫出手腳的位置，然後用橢圓形與圓形來畫頭部和關節。最後畫出全身的輪廓。

畫陰影

為了讓動作看起來流暢，線條和陰影都不必畫得太完美。反倒可以仔細畫舞者的輪廓，並且以粗而深的筆觸把舞衣畫出來。

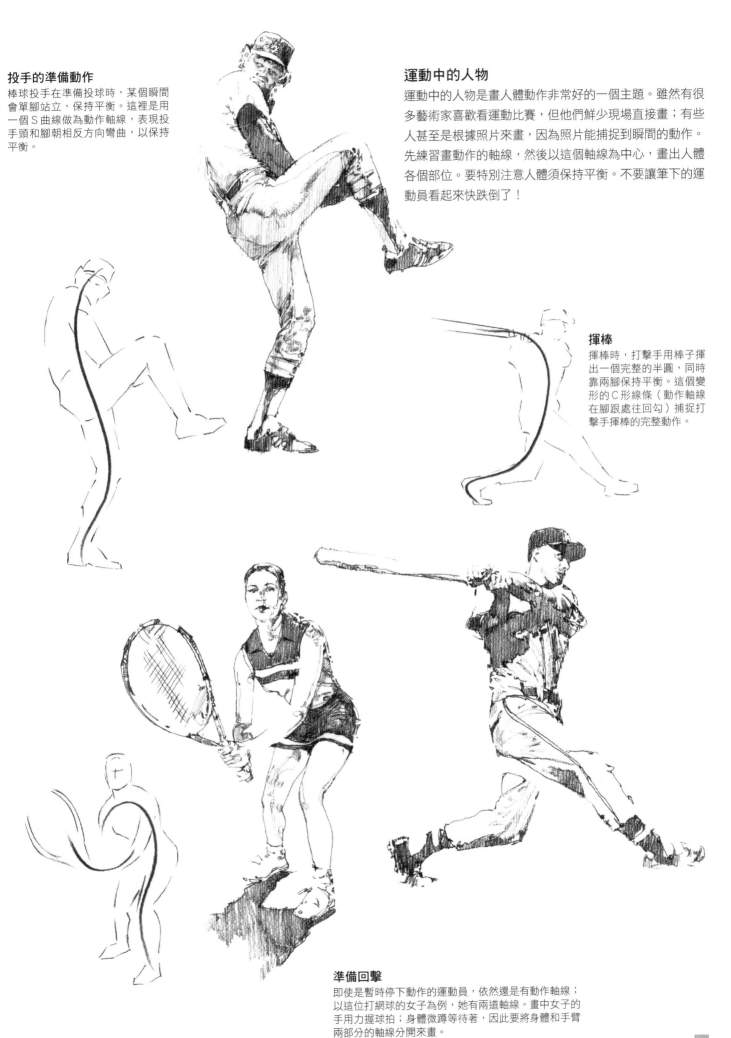

投手的準備動作
棒球投手在準備投球時，某個瞬間
會單腳站立，保持平衡。這裡是用
一個 S 曲線做為動作軸線，表現投
手頭和腳朝相反方向彎曲，以保持
平衡。

運動中的人物
運動中的人物是畫人體動作非常好的一個主題。雖然有很
多藝術家喜歡看運動比賽，但他們鮮少現場直接畫；有些
人甚至是根據照片來畫，因為照片能捕捉到瞬間的動作。
先練習畫動作的軸線，然後以這個軸線為中心，畫出人體
各個部位。要特別注意人體須保持平衡。不要讓筆下的運
動員看起來快跌倒了！

揮棒
揮棒時，打擊手用棒子揮
出一個完整的半圓，同時
靠兩腳保持平衡。這個變
形的 C 形線條（動作軸線
在腳跟處往回勾）捕捉打
擊手揮棒的完整動作。

準備回擊
即使是暫時停下動作的運動員，依然還是有動作軸線；
以這位打網球的女子為例，她有兩道軸線。畫中女子的
手用力握球拍；身體微蹲等待著，因此要將身體和手臂
兩部分的軸線分開來畫。

動作中的人物（續）

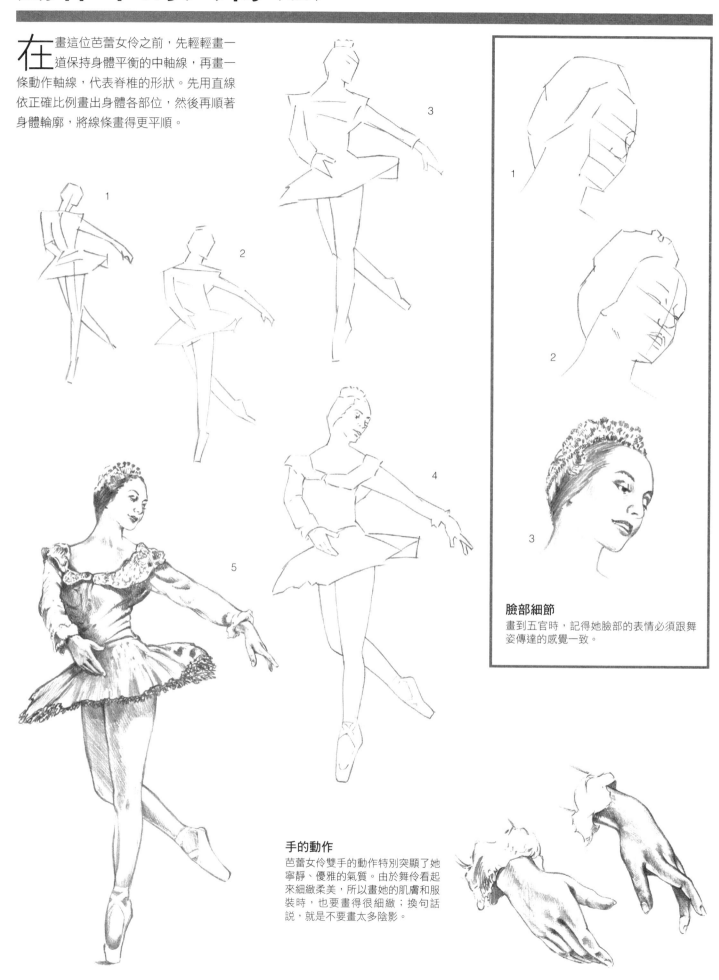

在畫這位芭蕾女伶之前，先輕輕畫一道保持身體平衡的中軸線，再畫一條動作軸線，代表脊椎的形狀。先用直線依正確比例畫出身體各部位，然後再順著身體輪廓，將線條畫得更平順。

1

2

3

4

5

臉部細節
畫到五官時，記得她臉部的表情必須跟舞姿傳達的感覺一致。

手的動作
芭蕾女伶雙手的動作特別突顯了她寧靜、優雅的氣質。由於舞伶看起來細緻柔美，所以畫她的肌膚和服裝時，也要畫得很細緻；換句話說，就是不要畫太多陰影。

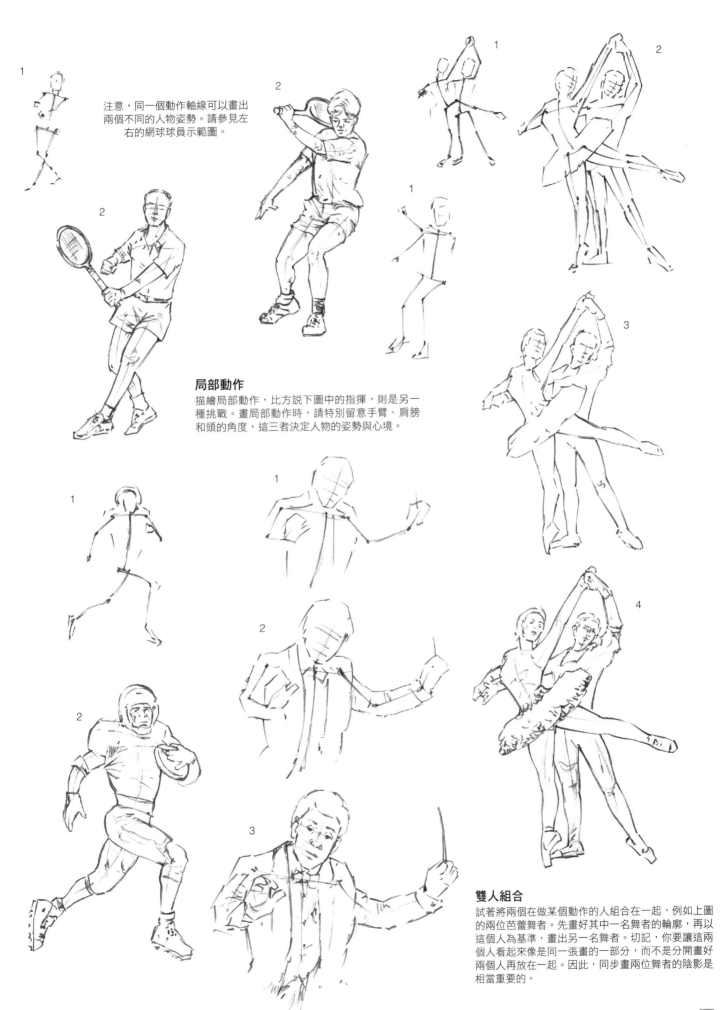

注意,同一個動作軸線可以畫出兩個不同的人物姿勢。請參見左右的網球球員示範圖。

局部動作

描繪局部動作,比方說下圖中的指揮,則是另一種挑戰。畫局部動作時,請特別留意手臂、肩膀和頭的角度,這三者決定人物的姿勢與心境。

雙人組合

試著將兩個在做某個動作的人組合在一起,例如上圖的兩位芭蕾舞者。先畫好其中一名舞者的輪廓,再以這個人為基準,畫出另一名舞者。切記,你要讓這兩個人看起來像是同一張畫的一部分,而不是分開畫好兩個人再放在一起。因此,同步畫兩位舞者的陰影是相當重要的。

孩童的畫法

光是看著孩子，就讓人覺得很喜樂，而孩子也是迷人的繪畫主題。如果你自己沒有小孩可以觀察臨摹，不妨帶著速寫簿到海邊或附近的公園，畫幾張孩子們嬉戲的草圖。雖然你並不認識這些孩子，但有時候這樣反而很有助益，因為你可以用新鮮、客觀的角度觀察他們。

速寫草圖

孩子們的表情、手勢、姿勢、動作通常比處處壓抑的大人更柔軟靈活、無拘無束。為了確保你不會把孩子畫得太過頭，你可以用速寫的方式來畫：先仔細觀察幾分鐘，然後閉上眼睛，在心裡構圖一下，然後睜開眼睛，憑記憶快速畫下來。這樣能讓你的畫不會太複雜，就像孩子一樣。試試看，真的很好玩！

小娃兒的身體比例
小娃兒的身長大約是四個頭部，這使他們的腦袋看起來大得不合比例。

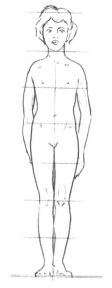

兒童的身體比例
十歲小孩的身體比例已接近成人，身長大約是七個頭部。

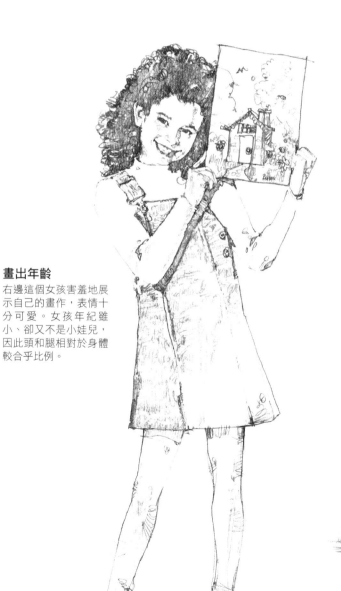

畫出年齡
右邊這個女孩害羞地展示自己的畫作，表情十分可愛。女孩年紀雖小、卻又不是小娃兒，因此頭和腿相對於身體較合乎比例。

練習不同比例
這個小男孩完美呈現學步中的小娃兒的身體比例：四個頭長、四方形的軀幹、胖嘟嘟的手腳。他的鞋子看起來比腳大了一些，畫家把這部分也如實畫出。另外，為了呈現這是個陽光燦爛的夏日，小男孩身上的陰影畫得非常輕，大太陽直曬的部位則是留白。

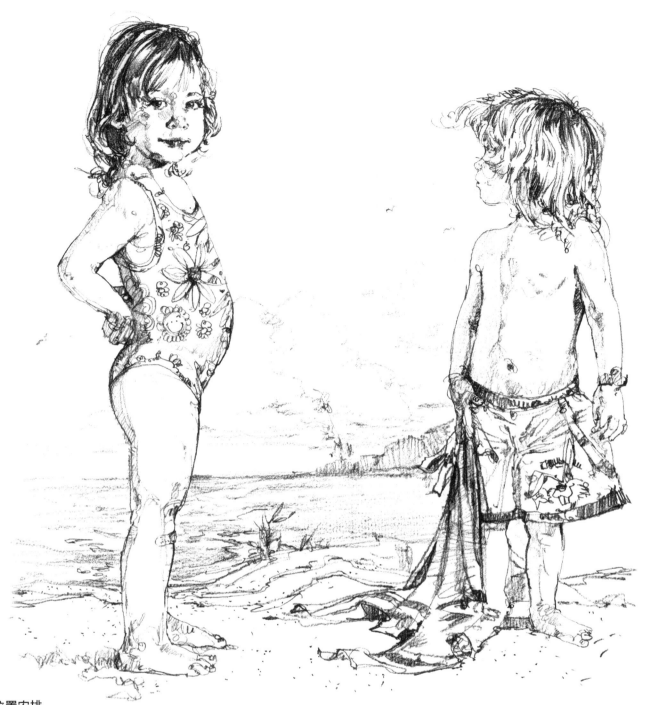

位置安排

為了使這兩個小孩成為畫面焦點,他們被安排在畫面前方,而後方遠景則被畫得非常窄小。

畫出差異

除了頭身的比例正確外,孩童身上還有其他細節要注意。他們的五官比例與大人不同(請參考第120、121頁),手和腳肥肥的,手指和腳趾也相對較短。小孩子的肚子通常微微突出來,形體看起來軟軟、圓滾滾的。畫孩童的時候,線條要盡量輕柔,筆觸盡可能自然隨意。

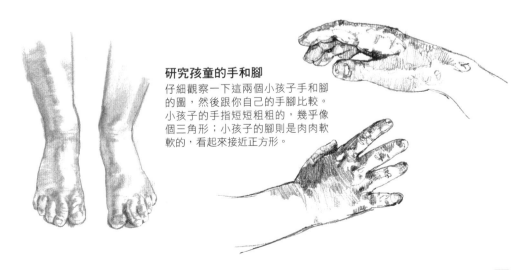

研究孩童的手和腳

仔細觀察一下這兩個小孩子手和腳的圖,然後跟你自己的手腳比較。小孩子的手指短短粗粗的,幾乎像個三角形;小孩子的腳則是肉肉軟軟的,看起來接近正方形。

人物構圖

不論畫什麼，好的構圖都非常重要；因此，讓你的主題來引導你。主角不一定要擺在畫面正中央。例如，在下面的圖中，小女孩的視線不同，因而決定她們在畫面中的位置。

曲線習作

曲線是很棒的構圖元素，因為曲線能創造和諧、均衡的視覺效果。試著在紙上畫幾道曲線，曲線之間的空白區域會引導你把人物畫上。

畫出銳角

銳角能創造戲劇性的構圖。試著畫幾條不同角度的直線，讓它們彼此交錯。Z字形的線條也會形成銳角，而賦予畫面活力十足的感覺。

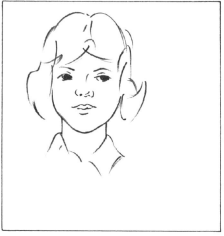

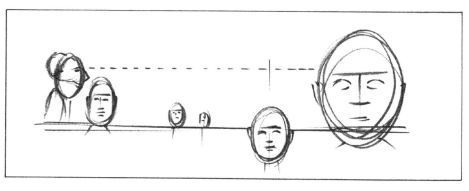

上圖與下圖的構圖示範了手臂的姿勢、視線的方向和交錯的線條，可以引導觀者看到畫面的焦點。參考這些圖，試著想出你自己獨特的構圖。

特寫

下圖把主題刻意地畫得格外地大，這也是一種獨特的構圖方式。雖然主題的某些部分會被「切掉」，但這種近距離特寫卻能創造某種戲劇化的效果。

組合多種主題

你可以像右邊這幾張圖，用圓圈、橢圓形把構圖中幾個主題連結起來，創造一種流動感。

人物的透視法

只要掌握透視原則，你就能逼真地在一個場景中畫上好幾個人。就跟畫建築物一樣（參見第97頁），第一步先畫出水平線與消失點。只要把人物畫在這些參考線上，就能畫出有空間層次的畫面。研究一下右邊和底下的解說圖，你一定能獲益良多。

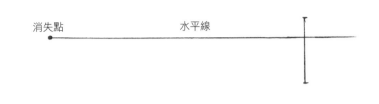

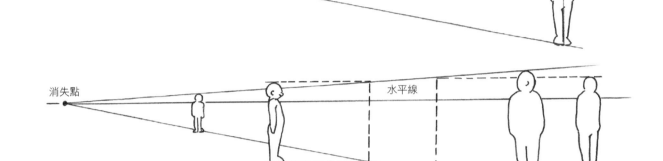

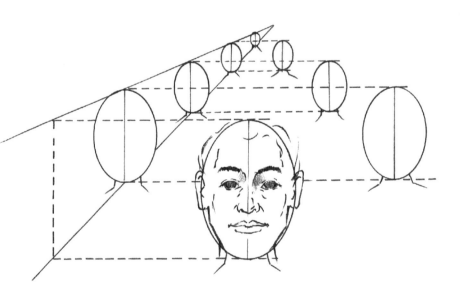

調整尺寸和空間感

試著畫畫看有很多個頭部的正面圖，就像戲院裡一排排的觀眾。首先依視平線決定消失點，然後畫一顆大頭代表最接近觀者的人，然後以此為基準，決定畫面中其他人物的大小。

畫全身

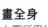

上圖所用的畫法也適用於畫人物全身（如右圖）。雖然這頁的圖都只有一個消失點，但你也可以畫有兩、三個消失點的構圖（參考第8、9頁）。

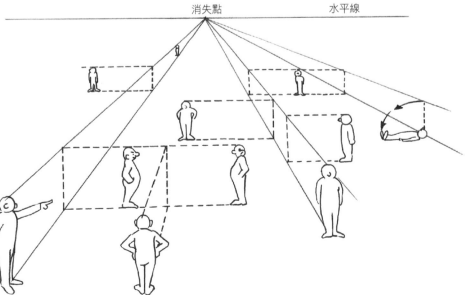

鉛筆畫新手的第一本書
3個步驟，81個範例，教你學會用鉛筆畫各種主題
THE ART OF BASIC DRAWING:
Discover Simple Step-by-Step Techniques for Drawing a Wide Variety of Subjects in Pencil.

作者	華特・佛斯特（Walter T. Foster）等
譯者	力耘
版面構成	賴姵伶
責任編輯	陳希林
封面設計	李東記

發行人	王榮文
出版發行	遠流出版事業股份有限公司
地址	104005 臺北市中山區中山北路 1 段 11 號 13 樓
電話	02-2571-0297
傳真	02-2571-0197
郵撥	0189456-1
著作權顧問	蕭雄淋律師

2024 年 02 月 01 日　二版一刷

定價　平裝新台幣 320 元

如有缺頁或破損，請寄回更換

國家圖書館出版品預行編目（CIP）資料

鉛筆畫新手的第一本書：3 個步驟,81 個範例,教你學會用鉛筆畫各
種主題 / 華特．佛斯特 (Walter T. Foster) 著；力耘譯 . -- 二版 . -- 臺
北市：遠流出版事業股份有限公司 , 2024.02
　面；　公分
譯自：The art of basic drawing：discover simple step-by-step
techniques for drawing a wide variety of subjects in pencil.
ISBN 978-626-361-458-1(平裝)

1.CST: 素描 2.CST: 繪畫技法

947.16　　　　　　　　　112022780

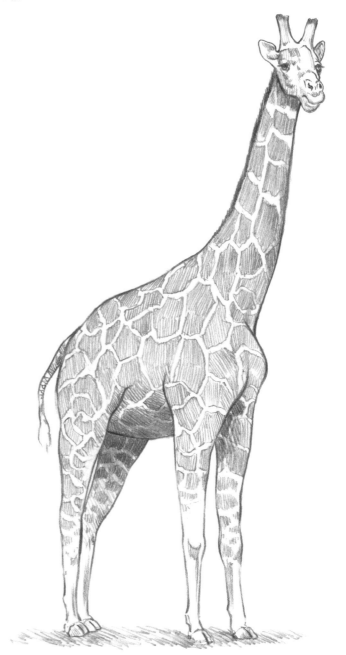

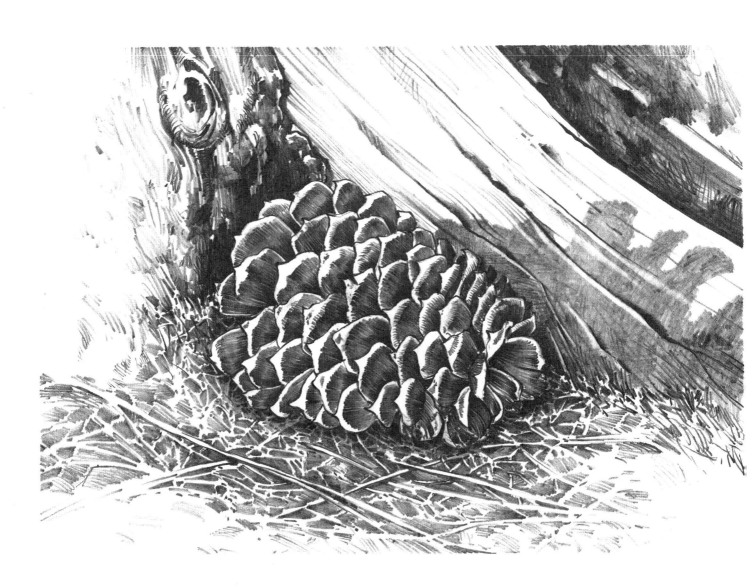